舞中生有

MIRANDA CHIN
I DANCE FROM NOTHINGNESS

錢秀蓮舞蹈 1969—2019

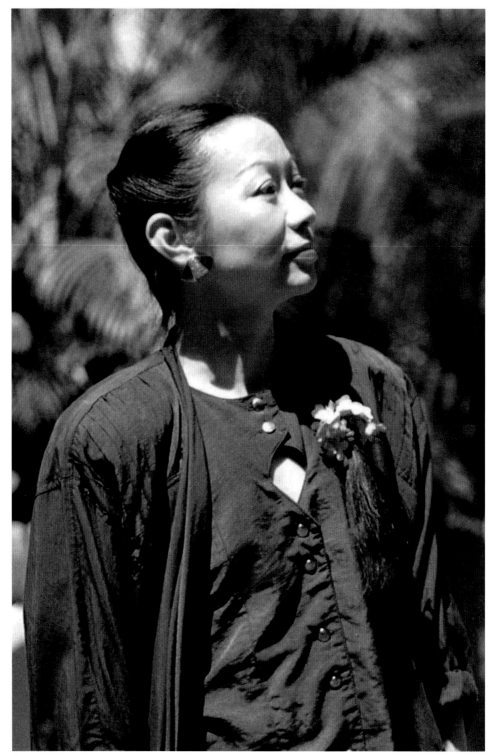

我 —— Elegance International 10.1989 (photo by Elvent Lee)

人生在世上如太空中的微塵，
這塵粒可發出的光亮是因四周星
的照耀，照耀未來的有心人，
可繼續行「舞中生有」的「道」。

——錢秀蓮

目錄

緣

〈孜孜不倦〉貫穿了錢秀蓮追求舞蹈
藝術的一生!

—— 江青 香港舞蹈團首屆藝術總監

Miranda Chin's work is visually compelling
and luscious. Her dancers are beautifully
coached. Find out more in this book.

—— Prof. Karen Bradley,
President, Laban/Bartenieff Institute of Movement Studies (U.S.A.)

敦煌藝術博大精深,錢秀蓮以獨特
見解,用舞蹈形式解讀呈現!

—— 高金榮 敦煌舞教學體系創始人

舞毅與舞藝

四十多年的友誼,我見證着錢博士為理想
不斷追求、執着、創作和成長,我佩服她的
毅力,更期待她更上一層樓的成就。

—— 陳俊豪 藝盟舞台設計師年獎得主

作為舞蹈界前輩,錢老師仍不斷努
力追求,值得敬佩。

—— 陳頌瑛 香港演藝學院舞蹈學院院長

錢秀蓮多年來融匯中西舞蹈的創作最能透過
舞蹈藝術表揚着鍥而不捨的香港精神！

———— 周梁淑怡 GBS, OBE, JP

錢秀蓮：鑽研編舞藝，五十載如斯。

「心隨朗月高，志與秋霜潔」(唐：李世民)

———— 麥秋 資深演藝工作者

錢秀蓮博士是一個先天才華和後天心力
編織出來的舞蹈傳奇。

———— 何文匯 七、八十年代舞台劇導演及演員

武．極，將載入現代舞蹈和武術太極
的史冊。

———— 劉綏濱 四川省武術文化研究會會長

成就藝術要執着，培育桃李要重德範，
錢秀蓮老師堪稱德藝雙馨！

———— 徐小明 影視導演監製

錢秀蓮替香港舞蹈界注入了呂壽琨老師
所說的：創作在香港的順和適，還有哲理
性的深度。

———— 文潔華 香港浸會大學電影學院總監

前言

　　自小我對自己的未來只是希望選一樣「無」中生「有」的事物。曾喜愛色彩藝術，以為「繪畫」將是我的方向，後來卻選了會動的畫──「舞蹈」，故由「無」到「有」，便是我「『舞』中生有」的源，以創作舞蹈表達我內心的說話。從不同的方向探索及尋找甚麼是我的「舞中生有」；通過不同階段，接受不同的經歷，及接觸不同的社會變化、不同的人物的感染及影響，經過化學作用豐富了我的成長及蛻變；困難與暢順，疑惑與開悟，靜觀與衝刺，構成了我波浪起伏的人生，然而始終我仍在「舞中生有」的道行走，這是我始料不及的。

　　1983年至1986年留學美國研習現代舞時，在林肯中心的圖書館看到美國創作舞蹈的瑪莎葛肯、葛寧肯、李蒙等大師的資料，如獲至寶，激動及感染其藝海多采，豐富了精神的滿足及渴求，當時我便立志好像他們一樣，將來也有豐富的文化舞蹈作品供後人觀看。

　　隨着在「舞中生有」的道路上，我希望把創作舞蹈的經驗編寫成書，卻一直未有成事。直至2016年赴北京其間，劉青弋教授把我列入中、港、台三地《中國當代舞蹈口述史研究》的中國舞蹈家之一，並計劃未來把資料存放於國家圖書館內。她認真與我訪談及拍錄，其熱誠認真的鑽研精神，更激勵我應為當代中國舞蹈盡點綿力，遂決定把創作舞品超越五十年 (1967－2019) 的歷程編寫成書，留下印記。

　　全書我略述了童年受家庭的影響，尋覓藝術在繪畫、戲劇、舞蹈間，最後，以武術太極作為當代文化舞蹈的創作，再有志弘揚於四海回饋社會作結。

　　重點以「舞中生有」的四個不同階段，配以劉青弋教授引喻如大自然分別為：

1967−1981年	學習感應演藝期，像樹根不斷延伸吸收水份及營養。
1982−1988年	深造研習試驗期，像樹上的綠葉延伸，尋找陽光及生長方向。
1989−2000年	探索創作實踐期（階段一）
2001−2019年	探索創作實踐期（階段二）
	這二者乃像樹木向適合成長的方向，繼續延伸的歷程。

　　隨着時代巨輪的轉動，五十年的創作探索及尋覓，這「舞中生有」的大道如何與時代接軌，尋找已發掘與未發掘的可能性，創作及加強優化舞品的途徑及由本土延伸與國際發展的藍圖，再與大家分享。

自小我對自己
的未來只是希望
選一樣「無」中生「有」
的事物。

前傳

幼稚園

小學

中學

　　我五十年代初出生於廣東石龍，對於家鄉已經沒有多大的印象，我只依稀記得一棵龍眼樹，以及一條走上屋苑的樓梯。對於鄉下生活的記憶十分模糊，唯一印象最深的是，當時一家人在新年時好熱鬧，我曾經和一些小朋友追逐玩耍，一不小心坐了在油鑊上，疼痛的感覺印象好深。當時父親先來香港，到我五歲的時候，母親帶我和弟弟出來。她拿着一根扁擔，前後兩個籮筐，其中一個裝着弟弟，我拉着媽媽衣角走，半路中途，媽媽不小心讓扁擔撞了我一下，所以過關的時候印象好深刻。至於父親當時任職香港雲華酒樓購貨主任，訂貨時用墨筆寫得一手好書法。父親對我們十分嚴格，有嚴父風範，母親十分隨和，給予我們很大的自由度，我們兄弟姐妹有六人，我排第三，兒時我們都十分融洽。

　　因為我們家庭比較傳統，童年時很多活動都是跟着一個群組為主。父親有個親弟，亦有六個小孩，所以我們會一起出外玩耍，到淺水灣或石澳游泳。一行十幾人，十分熱鬧。父親亦有好多稱兄道弟的朋友，我們常有群體活動。最初，我家住灣仔，附近有國民戲院及利舞臺大劇院，我們自小受粵語長片的薰陶，所以都比較熱衷於電影，當時常上映陳寶珠、蕭芳芳、曹達華、于素秋、石堅等的劇目。利舞臺時常有許多粵劇節目，我特別喜歡看任劍輝、白雪仙的仙鳳鳴劇團，我們這群小孩拉着大人的衣角進場觀賞。當時，差不多所有仙鳳鳴演出的劇目都有看過，如《再世紅梅記》、《牡丹亭驚夢》，以及最後的《白蛇傳》，雛鳳鳴的劇目都有機會看。當時，香港粵劇、電影都好深入民心。

　　父親有時會帶我們到跑馬地閒逛，他好疼愛我，會買牛奶給我喝，有時早上、有時黃昏。由於我說話比較不擅辭令，有一次吃完晚飯，好想他帶我去跑馬地散步，當時的我情急說出「吃完跑馬地」，令到兄弟姐妹們都嘻哈笑我。

　　第一個在灣仔住所的深刻印象，除了附近能看電影、粵劇之外，還有居住的環境。我們住的舊樓較大，一層有三四伙人，住了近二十多人，街上不時有叫賣白欖的人，他們一拋就能拋到四樓，給我們接住。有一段時間，香港制水，「樓下關水喉」聲音不絕。那時我們要提着一桶水，走很多樓梯上去四樓。由於當時的香港盛行手工業，放暑假的時候，我們便會

與母親合照

接收好多幫娃娃貼頭髮、在衣服上縫珠仔的手工藝工作。我們不但不覺得辛苦，而且覺得好有趣。鄰居們圍着一張枱，一起工作，都好開心。幼稚園、小學、中學就讀於寶血，當時因灣仔拆樓，全家搬遷往北角，當時全家人只住一間百多尺的房間，六個人在大碌架床上擠在一起，在枱上搭一塊板睡一人，弟弟開帆布床睡在走廊，就像打游擊般；此外，當時也沒有桌椅可做功課，只是在走廊放椅子，再搭一塊木板，或者在走廊走來走去溫習。但我們仍然覺得一切順其自然，不會埋怨，都好開心。其後再搬家到鰂魚涌，環境比較好，有一層樓的空間，後來再搬到大潭道居屋。過程裏，都反映到香港居住環境空間缺乏的一面。

家庭照

童年的時候，除了看電影、粵語長片、粵劇外，我們還迷上了金庸和其他武俠小說，好像《書劍恩仇錄》、《白髮魔女傳》、《神鵰俠侶》、《碧血劍》、《射鵰英雄傳》等等。就算到了晚上，我依然躲在被窩裏繼續追看。那時候，我們覺得戴眼鏡是十分時尚的，我還刻意在晚上躺在床上看武俠小說，為求將來能夠戴眼鏡。當時思想十分幼稚，當我升上中一後便如願以償。

　　求學其間印象較深刻的，是對後期演藝事業有影響的中三時期，那年我被選拔為演講比賽代表，後來卻因為膽怯而輸掉比賽。為了克服這膽怯缺點，驅使我爭取踏上舞台，勇於面對群眾的多方面嘗試。另一個方面，母親對我的影響也甚大，六年級的時候，我問她為甚麼每天都是在做重複的事情：買菜、煮飯、洗碗、做家務，不是在家裏，就是在菜市場，生活會不會好悶？她看着我，笑而不語，我感到大惑不解。當時，我心裏有一個想法，媽媽選擇如此沉悶的生活，完全沒有趣味，我不希望自己像她一樣，步她後塵。我希望自己的生活能夠有變化、有趣、多姿多彩、有創意。我想要選擇「無中生有」的生活，希望我的存在能擁有獨特的人生。當時我並沒有追隨甚麼或創作的決定，但是希望選擇自己的路線，與媽媽過截然不同的人生。後來我才知道，人生的選擇，受母親很大的影響。

1967

—

1981

學習

感應

演藝期

學習感應演藝期

我自小心中已有「無中生有」的志向，中學時極喜顏色及繪畫。最初我有志成為畫家，遂師隨徐榕生的沙龍畫會學習，一次看瑪歌芳婷（Margot Fonteyn）及雷里耶夫（Rudolf Nureyev）主演的電影《羅密歐與茱麗葉》，其中樓台會一段表演了雙人舞，我很好奇為何女芭蕾舞演員可被舉在空中飛舞，既有意境也很迷人，引起我對舞蹈的好奇。剛巧有天經過大會堂，看見劉兆銘開的芭蕾舞班，就報名參加，劉兆銘便成了我學習舞蹈的啟蒙老師。當時香港乃英國殖民地，學舞以芭蕾舞為主，中國舞則鮮為人知，老師亦較貧乏。

1967年香港發生暴動事件，英政府推行一項維持安穩的青年政策——建立青少年中心，提供不同的康樂活動，讓青少年把精力發放在不同的活動，如舞蹈、音樂、乒乓球、羽毛球等等，當時我便是其中受益的青少年之一。剛中學畢業的我到處選擇不同的活動，當中堅道的明愛中心更成為了我時常出沒的地點。該中心負責人為麥秋，對中心會員極有關愛。該中心有一「樂步社」，由黃錦堯老師創辦，每星期都有一次聚會，是以跳土風舞為主再配以一些中國舞訓練的社團，每年均安排表演晚會，這舞蹈社乃是我早期成長的基地。

1970年我被選為樂步社的主席，那時血氣方剛，滿懷大志，興致勃勃地帶領樂步社策劃超過15台晚會，志同道合的委員有楊志穀、區清薇、馮綺梅、區熾雄，他們是我學習成長感應期最親密的戰友，我們共同策劃晚會，編排每週舞蹈活動，一起學習，一起看表演，甚至赴外地觀摩，是一班非常難忘的舞蹈之友。

樂步社晚會表演內容在早期七十年代，包括了各種土風舞，例如《蘇格蘭舞》、《華爾滋舞》；中國舞有民間舞《草笠舞》、《插秧》、《傘舞》；古典舞則有《荷花舞》、《化蝶》、《凌波仙子》、《弓舞》等；民間民族舞有蒙古族的《草原處處是吾家》、《維吾爾族舞》等。

到1976年，晚會開始有較長的舞劇如《漁歌》、《英雄頌》等，當時台灣的山地舞亦在香港極盛行，到了1979年，表演已包括大型的山地舞劇。樂步社所有作品多由社員研究構思，乃一實習舞蹈創作的園地，也是它的獨特之處。在各場晚會中，我除了有機會策劃以及表演不同的舞種外，也會與各團員合作構思部份中國舞劇，但我更喜現代舞，更在自由的風氣中分別創作了《大風暴》、《太空》、《日出》、《獻給哀鳴者》、《空》及《還真》等，這段時期尤以《獻給哀鳴者》晚會特別有意義。1980年香港舞蹈總會在中文大學舉辦國際舞蹈營，認識了北京舞蹈學院的中國舞老師馬力學及孫光言，以及美國現代舞者、前瑪莎葛肯舞團首席舞蹈男演員Bertram Ross，令我對中國舞有新的追求及探索，並推動赴美研習現代舞的實現。

那時血氣方剛，滿懷大志，興致勃勃地帶領「樂步社」策劃超過15台晚會。

畫

　　中學時代我的志願是「無中生有」，希望將來能當畫家。畢業後，投考理工大學設計系，以及台灣中國文化大學繪畫系。

　　由於當時需要協助家庭的經濟，家人覺得繪畫不是一個好的選擇，不允許我升讀美術系，所以放棄了到這兩所大學升學，但我和母親說好，當家庭經濟環境改善，不再需要我協助的時候，我希望能繼續畫畫。之後，我開始從事教學工作，在空餘時間跟隨徐榕生老師的「沙龍畫會」，繼續追尋我繪畫之夢。

　　其後，一次我參與香港大會堂高座畫展及低座樂步社之舞蹈表演，因是同期舉行，在遊走大會堂高低座間，我感因時間有限，故要在藝術上作一抉擇，因感畫畫在晚年畫也可，而跳舞只可在年輕有體能時，故我後來棄畫而集中在動的藝術──「舞蹈」，以身體來「畫畫」好了。

繪畫老師徐榕生

與家人合照

畫友的畫作

我的畫作

我的畫作

畫友的畫作

(右二)梁鳳儀指導舞台劇《弄巧反拙》

劇

　　中三的一個校內演講比賽我被選作為班代表，當時我是一個文靜而又害羞的人，因此怕自己未能勝任，希望由另一位同學代替，但班主任蔡曼玲老師以及同學們都堅持推選我為代表。老師更協助我在她家中進行輔導，我在困難而又沒信心的情況下，本希望至少能夠完成比賽。正式比賽在寶血中學的一個操場舉行，以乒乓球桌充作舞台，我站在台上，對着台下密密麻麻的同學，才講了幾句開場白，就感到四周嗡嗡的聲音，腦袋一片空白，最後我只好從裙袋中拿出講稿來演講，在這情況之下，當然不能獲勝。後來我好後悔，哭了數次，我覺得我應該克服害羞及在眾人面前膽怯的情況，所以我決定凡是與舞台有關的活動我都要參加。因此，我參加了中學的戲劇組，當時戲劇組師姐有後來成為香港電視紅星的黃淑儀、香港電台台長張敏儀、社會福利署副署長王珏城，還有知名作家梁鳳儀，更是時常指導我的演技的重要人物。我分別表演了話劇《王子復仇記》、《趙氏孤兒》及《弄巧反拙》等，參與這些舞台的話劇表演，幫助了我克服內心的膽怯。

　　當我畢業後，我更積極參加更多舞台的活動，如唱歌比賽、土風舞表演等，並加入了「樂步舞蹈社」，因為我有中學表演話劇的經驗，社員們都推舉我參加無綫電視的演員選拔，還在我不知情下，替我遞交了報名表格，及後在社員的鼓勵下去了應徵。應徵時由周梁淑怡會見我們一群青年人，當時我好坦率地說出希望角色是具教

任兔兔店經理

育意義的，表演能讓群眾受惠及得到啟發。由於我坦率正直的表現，周梁淑怡更賞識我，並邀請我作其兒童傢俬店「兔兔店」的經理。她的看重令我感識英雄者重英雄，決定棄教育從商，母親及家人苦勸無效，他們均稱我這麼單純，會被商界欺騙，教

周梁淑怡(右一)與兔兔店同事於大會堂展覽會

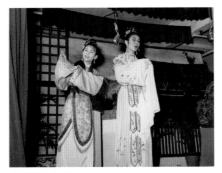

話劇《趙氏孤兒》

育界會安全些。其實我完全不懂商界，不過只是以「義」字而轉行而已，其間「邊學邊做」，負責人李永及各兔兔店同事和洽共融，合作策劃一些展覽及推廣，這次經驗亦協助我後來建立自己的舞蹈事業。後來我真的被選中出演《七十三》劇集，飾演一個社工角色，作劉天賜的女朋友；其後又有機會參演《大報復》及《人之初》，及在香港電台不同的劇集中表演。《大報復》中，無綫最初選我作為劇情三姊妹之重要角色，但我感覺拍劇的日子太多，恐誤了兔兔店的行程和運作，要求演出較輕的角色，後來改作女主角三妹的琴師，有人說我傻，主角不做做配角，或將來可作電視明星，但我還是一個責任心較重的人，應集中在日間的正職工作。拍劇其間曾赴澳門拍攝外景，大部份拍戲均是日夜顛倒，在拍電視劇其間，鄭少秋、劉天賜及大部份電視演員均很健談，聊天愈夜愈興奮但我入夜則睡意濃，習慣早睡早起，故感拍戲不是我主要的興趣及發展的事業，我較喜抽象及身體語言為多，故後期還是集中在舞蹈的發展。

不論是中學的話劇活動、參演電視劇，都讓我後來從事舞蹈事業、粵劇、話劇結下了緣份。我十分感謝中三時的班主任蔡曼玲老師，因為當時的那場演講比賽，令我有了失敗的經驗，從而令我勇於踏足舞台，更演變至我後來專注這方面的發展。

無綫電視劇《七十三》

無綫電視劇《大報復》

舞

　　我的第一次舞蹈表演，可以追溯到1967年在香港堅道明愛禮堂，天主教聖母軍的聯誼活動中，表演了一支用《漢宮秋月》音樂，自行模仿及設計的中國羽扇舞，當時只是一次純自發興之而起的舞蹈，想不到竟然成了我踏上演藝路程的預兆。

《羽扇舞》

當代舞

《火祭》The Rite of Fire 1969

　　《火祭》是我的啟蒙老師葉成德所編排，1969年試演，1971年參與香港藝術節現代舞比賽並獲得冠軍。我當時任主跳，角色為被進獻之祭品。舞蹈以爵士舞的步伐為主，帶有野性及原始味道，更有托舉祭品的舞姿。

《火祭》

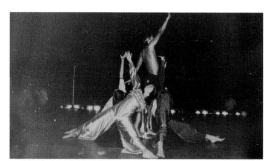

《火祭》1971 現代舞比賽冠軍

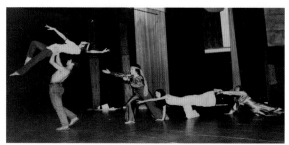

當我被高舉作祭品時,有和上天溝通的感覺

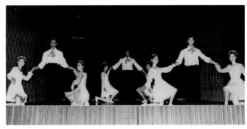

《華爾茲舞》1971

土風舞

　　1970年至1980年間，香港的土風舞社團有「方圓社」、「蓓蕾社」，而香港大學亦有舞蹈社，在香港大學生舞蹈組中有一群熱心分子，其中苗華安、薛鳳旋、葉成德一起，曾於1969年成立HONG KONG DANCERS，並舉辦了一個盛大晚會。苗華安是該會主席，他擅於辭令，其發表推廣發揚舞蹈的演辭，堅定了我發揚舞蹈的志向。

芭蕾舞

　　香港芭蕾舞學會是香港極有代表性的組織，維繫着香港芭蕾舞老師與香港芭蕾舞學生表演機會，每年全港芭蕾舞學生表演芭蕾舞劇乃是這會的大事。我的芭蕾舞啟蒙老師為劉兆銘，其後亦跟隨葉成德、Helen Marques（蘇聯老師）、張珍妮、高醇英（中國芭蕾舞第一位黑天鵝）等老師學習。

中國舞劇《魚美人》男主角王庚堯、我、中國芭蕾舞第一位黑天鵝高醇英

《花之圓舞曲》1978

中國舞

樂步社是一個啟發我延續舞步、學習及表演中國舞、發揮策劃及創意的好園地。該社由黃錦堯先生創辦，希望藉着土風舞，介紹及發揚舞蹈，提升人們對舞蹈的認識和愛好。當時負責的社工是麥秋先生，他帶領我們在堅道明愛中心，逢星期三舉行例會。最初，我們多數是跳土風舞、練基本功以及民族舞蹈。1970年我被選為主席，除了在樂步社學了不同的民間民族舞、土風舞外，更開始有機會擔任籌辦每年晚會的負責人。

當時有四位非常好的軸心伙伴：楊志穀、區清薇、馮綺梅、區熾雄，我們五人幫合作差不多有十多年時間，協力製作舞蹈作品，擦出不同的火花。我們各人都有自己的性格：我比較喜歡集中創作和現代舞的方面；楊志穀極有才華，喜陰柔及協調製作；馮綺梅喜歡文雅的古典舞及舞美服裝製作；區清薇屬爽朗型，喜歡民族民間舞及行政協調；區熾雄喜歡剛烈硬朗的動律，不時有直率的建議。我們性格與喜好各異，合作起來非常愉快。每一年的晚會都讓我提升協作能力，以及培養社員發揮群體精神。

我的成長可以在晚會的變動、我們的組織、社員的人數中看到。1970至1971年間，我們的表演多數在堅道明愛中心禮堂舉行，並會和中學及其他不同機構合作。1973年起我們的晚會都固定在香港大會堂舉行。在香港，能夠在可以容納1,400位觀眾的場地表演的團體不多，因此極具代表性。其後，我們亦有和澳門作兩地交流的演出，香港市政局亞洲藝術節亦有邀請我們表演。

1979年「樂步社」成立十週年，全晚節目主要由樂步社團員編排、表演，亦有邀請專業於舞蹈的王庚堯、許仕金作客席編舞。1980年，當時我們已有一百多名會員，由明愛遷址到香港藝術中心作為排練基地，其後我們亦有邀請林懷民指導現代舞；林亞梅、朱絜等指導中國舞等。

《草笠舞》1970 中間為樂步社創辦人黃錦堯先生

　　當時社員基本以教師、文職者居多，排舞及表演均是很自然地憑一股喜愛及衝勁，並沒有考慮好壞，純是一群熱愛舞蹈的青年聚在一起之社群活動，無負擔亦無壓力，所有經費原則上是委員先掏錢製作，完成後再分擔支出。排舞地方在公園、一些屋宇走廊、天台，拿錄音機在有空間之地方便排舞，表演前大多晚上都要聚在一起，排完舞後便大夥兒吃宵夜，是我一難得愉快以及值得回味的青少年期之群體藝術生活。

民間舞

　　源於古代各民族的社會氛圍和日常生活，是人們最原始的精神表現形式之一。舞蹈以漢族為主，以巾、扇、傘等民間用品為主要道具，《安徽花鼓燈》是我感最具挑戰性的民間舞。

《酒歌》1970

24

《安徽花鼓燈》1982

《傘舞》1971

民族舞

　　民族舞我表演以蒙古舞、新疆舞居多。我編的中國芭蕾舞《流浪》與葉成德老師同演，而《待嫁情懷》之新疆舞，取自中國著名作曲家石夫之音樂，是我家庭與理想之抉擇之考慮。最後我1982年選擇了赴中國、美國留學，追求舞蹈深造之夢想。

《蒙古舞》1971

《新疆舞》1974

《草原處處是吾家》1974

《流浪》與老師葉成德合照

《待嫁情懷》1982

古典舞

　　《荷花舞》乃著名編舞家戴愛蓮的成名作品。我作白蓮用之圓場步，在一代表蓮蓬的圓形內行走，表達在池塘中暢遊而平穩，不跌倒是一很大的挑戰。

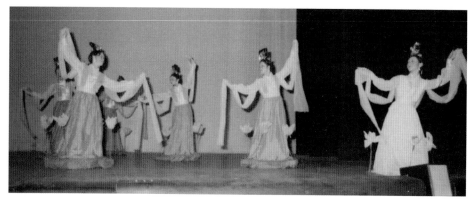

《荷花舞》1973

《化蝶》1973

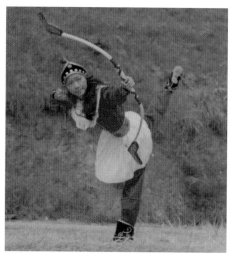

《弓舞》1975

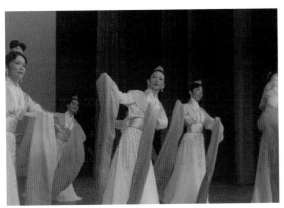

《霓裳月步》1976

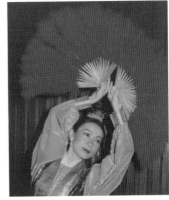

《羽扇舞》1978

舞劇

　　舞劇可給我以舞蹈跟着劇情發展，表達情緒，是一個很好的體驗。描述漁村村民捕魚的歡樂及出海挑戰大自然的《漁歌》、以鮮血和生命去換取正義的《英雄頌》，為我未來展演及創作當代舞劇埋下伏筆。

《漁歌》1976

《英雄頌》1976

1979年晚會「樂步十步樂」──樂步社成立十週年演出於大會堂

導師許仕金編導之《嘎吧》（傣族舞蹈），描寫湖中的美人魚優悠地穿梭在恬靜的水底。導師王庚堯編導之《巾幗英雄》配以「穆桂英掛帥」音樂，演出極有氣魄之古典武舞。

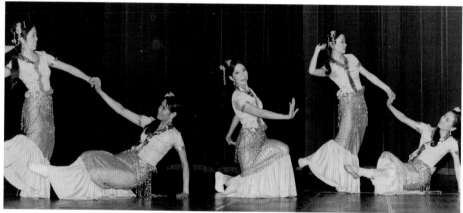

《嘎吧》1979

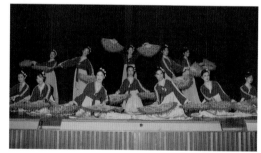

《朝鮮舞》1979

《巾幗英雄》1979

《高山之春》——台灣高山族的舞蹈，描寫青年人狩獵、祭神與慶祝的情況，我擔任巫師一角，這是由全體演員上陣的盛大舞劇。

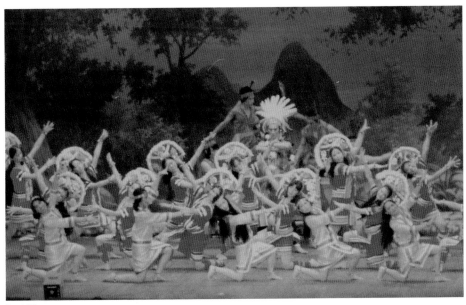

《山地舞》1979

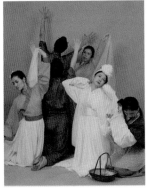

《梁祝》哭墳 1979

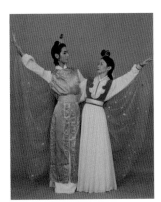

《梁祝》化蝶 1979

《梁祝》祝英台 1979

樂步社主要的編導為：

錢秀蓮　　大風暴、時鐘、黃河之波、太空、天鵝湖、日出、梁祝舞劇、武舞、祭典、還真、流浪、空、待嫁情懷、紅樓碎玉、帝女花、萬花筒

楊志毅　　化蝶、慶豐年、意大利搖鼓舞、匕首舞、漁歌、晨曦、朝鮮、燈聲扇語、雲山戀、飄渺間、山伯臨終、男燒衣、祥林嫂、葉舞秋風

區熾雄　　農家樂、弓舞、草原處處是吾家、英雄頌、征途、草原駿騎、狩獵、上大學、跳嶺頭、秋決（選段）、牧馬人

區清薇　　山地舞、新疆之春、凌波仙子、英雄頌、武舞、鳳陽花鼓、聯歡、飛仙、月夜祝酒、疊彩、昭君出賽

馮綺梅　　頌清河、霓裳月步、弄紗、僱僱映月、蝶影紅梨記

　　其餘亦有潘佩英、黎賢美、袁美裳、鄧基明及潘佩喬等。客席編導有田燕容的《群英會》、王庚堯的《巾幗英雄》、許仕金的《嘎吧》以及何浩川的《橄欖樹下》，增添舞蹈晚會的姿彩。

　　早期的編舞大部份以短版中國舞為主，比較獨特的是1979年樂步十週年的大型《山地舞劇》以及1980年為柬埔寨難民籌款，非常有意義的《獻給哀鳴者》晚會。由1982年起，樂步社開始舉辦有主題的晚會，編導已經開始為長篇半小時的舞作，例如《紅樓碎玉》、中國文學選，以及粵劇舞蹈晚會作品。舞品漸趨成熟以及有風格、有概念和有主題。

　　樂步社發展過程中舉辦了不同舞蹈晚會，社員各自跳四至五隻舞，我早期參與的中國舞表演有《草笠舞》、《酒歌》、《傘舞》；民族舞有《蒙古舞》、《新疆舞》、《草原處處是吾家》、《待嫁情懷》；古典舞有《荷花舞》、《霓裳月步》、《化蝶》、《羽扇舞》、《弓舞》；舞劇有《漁歌》、《英雄頌》、《山地舞劇》等。

　　這時期我除了曾編古典舞《梁祝舞劇》、民族舞《待嫁情懷》、芭蕾舞《黃河之波》外，亦集中創作受時代影響的作品，分別有《大風暴》、《時鐘》、《日出》、《獻給哀鳴者》、《太空》及《還真》。這些都是我赴外國前，受社會不同因素、事件編排而成的作品。

30

樂步社社員合照(左至右)最後排為我、楊志穀、區熾雄、區清薇、馮綺梅、潘佩喬

現代舞創作

《大風暴》The Big Storm 1971

　　1967年香港暴動，英政府鎮壓暴動的市民，其中有關報道警察用棍打市民，拘捕反抗者印象極深，當時年輕人血氣方剛，有些不滿及反叛的思維，當時觀看電影 West Side Story《夢斷城西》時聽到當中的音樂，覺得極為適合演繹我想表達的這事件，因此我有了初步的創作構思：用爵士舞步再加上警察與市民對抗，最後用吹哨子定型作結。

　　風暴或大或小每天都會發生在我們的生活圈子裏，然而若人與人之間稍為互相了解和忍讓，風暴應該是可以平息的。

《大風暴》1971

　　由於我選擇的是教育工作，所以我在羅富國教育學院訓練課程中，學習的是現代教育舞，它將拉班動律作為一個主線。由於校際比賽的需要，我在寶血小學任教時，自告奮勇參加現代教育舞比賽，作品有《時鐘》以及《太空》，其後我再將其改編為適合成人表演的舞蹈，在樂步社的晚會中演出。

《時鐘》Clock 1973

　　《時鐘》裏時鐘滴答滴答聲，意象派的音樂，而其中英文歌詞亦有希望時鐘停止、令我們能夠追到時間的內容。此作品最主要提示我們要愛惜光陰。我感到此作品很有意思，所以在樂步社的晚會裏演出。當時12位群舞代表時鐘的數字，而粉紅衣代表時針把手一格一格地移動，黑衣人作為群舞以跑步姿態一步一步追趕時間的動感以演繹主題，是極有教育意義及創意的舞蹈。

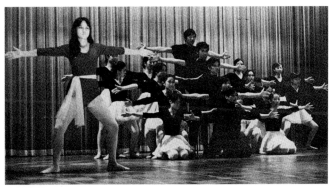

《時鐘》1973

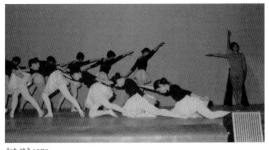

《時鐘》1973

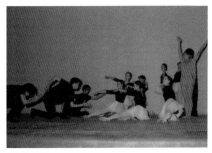

《時鐘》1973

《太空》Space 1974

　　《太空》是因為當時美國阿波羅11號於1969年7月成功登陸月球，太空人 Neil Alden Armstrong （尼爾·阿姆斯壯）和Buzz Aldrin （巴茲·艾德林）成為歷史上最早登陸月球的人類，引起我對宇宙及空間的興趣，所以選擇以這個題材，講述太陽系有九大星球，以及九大星球不同的造型、空間，在《太空》裏展示宇宙的奧妙作為主線。

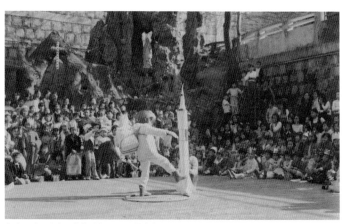

太空人登上月球此盛事 學校以此主題歡慶

34

現代教育舞《太空》校際比賽小演員

《日出》Sunrise 1976

　　夜幕低垂，推窗遠望，微風拂面，倍感惆悵，人生煩惱時常有，不如放開懷抱，靜聽清晰的露水聲，遠視白雲的雅態，欣賞大自然的美姿。美好的環境在惡劣的心情下倍增煩悶，且拋開憂鬱的輕紗，人生的意義在於解決不斷面臨的困難，使人充滿希望和歡笑。創意源流選自陳健華的音樂。

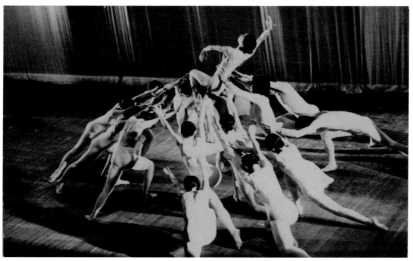

《日出》1976

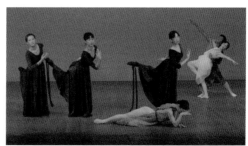

《日出》1976

　　1975年，我由小學教師轉至周梁淑怡經營的一間兒童傢俬店「兔兔店」任經理。此店位於跑馬地，正在天主教聖瑪加利大堂及跑馬地天主教墳場間。有一天，看到聖瑪加利大堂舉行婚禮，而坐電車時路過墳場，兩者只是相隔一、兩個站，我感受喜與悲、生與死的變幻，因而引起我有創作《空》的意願。

《空》Emptiness 1979

　　人生變幻不定，無論是喜是悲、是福是禍、或聚或散，這些都是一瞬即逝，不留痕跡的轉變。編者嘗試表達相反的一面，於同一空間、時間、音樂去刻劃兩者不同的表現，來誇張編者對相反一面的感覺。

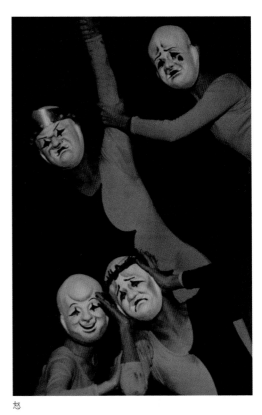

怒

　　這支舞蹈是以喜、怒、哀、樂四個面具給四個舞者，而四個舞者分別都有獨特的動律和形態；道具以喪禮的黑紗、婚禮的花球，配以動作的質感演繹。「喜、樂」是喜悅的快速和跳躍動律；「哀、怒」是收合和感受痛苦及無奈的緩慢形態，及時而強烈的撞擊表達，互相交替動律，形成對比的一個演繹。現代舞在動律的質感，除了有道具之外，舞者有黑、白的舞衣作喜樂、哀怒對比。這舞後來分別在藝術中心、城市當代劇場演出。

36

喜

哀

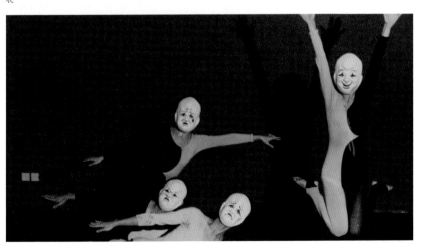

樂——我並足彈跳起來, 樂也融融。

《還真》Return to Innocence 1979

《還真》乃第一次作舞，有一漸綠灰黑巨型紗布橫跨大舞台，以反映城市的塵埃感。這佈景由好友陳俊豪仗義捐贈，讓我極為感動，也對此舞留下深刻印象——習慣了空台表演的貧窮舞作，第一次給我有佈景大製作的富足感覺，而創意源流選自林樂培的作品《天籟》。

這是文明，那是原始，她們的界限逐漸打破了。這是一片恬靜的大自然。她充滿着自由的呼聲。但是，文明社會打破了她的自身，她帶着奇妙的電子、機械和科技，衝進純樸的天地，把原始的一切改變過來。然而，隨着文明的發展，人的純樸感情被吞噬，他們追溯原始，高聲吶喊，「原始呀! 原始」但這拚命的呼聲，也找不着還真的歸路。

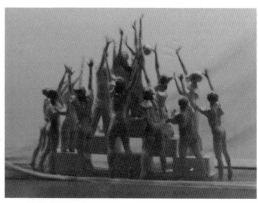

《還真》佈景

舞者手拿電筒在舞台上轉動,展演現代的電子世界效果

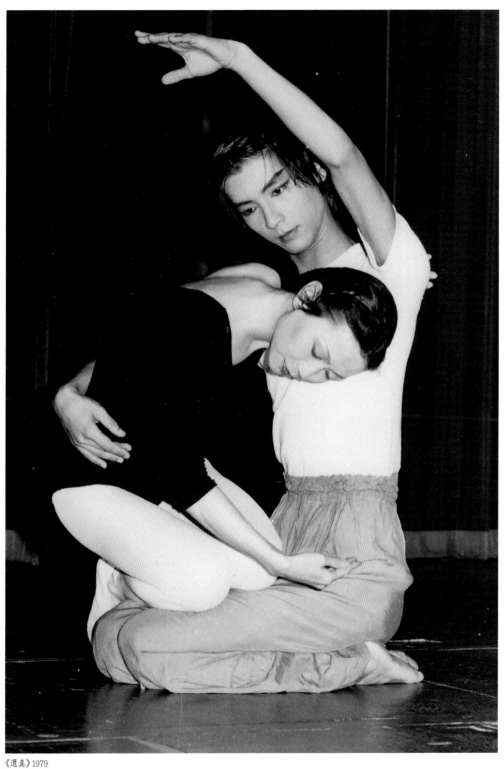

《還真》1979

《獻給哀鳴者》1980

《獻給哀鳴者》To the Wailing Souls 1980

舞蹈界齊心為社會公益，成群而起的活動，要算是1980年為柬埔寨難民籌款的表演晚會，為期兩天，共有25個舞蹈團體，二三百個舞蹈演員，一共演出45支舞蹈。視覺藝術家郭孟浩更為此作一千多幅膠袋畫作義賣，而我亦為此活動編排了《獻給哀鳴者》，音樂選自喜多郎的作品，服裝用噴漆的膠衣做成一苦難的血衣。首段「逃亡」，音樂伴着頻密而有力的動律，展示群眾倉皇逃亡。「哀禱」中我抱着垂死的小孩，而地面舞者伸出無助的手延伸至求助的信息，再配以痛苦的地面扭曲收緊的動律，演繹難民在飢餓煎熬下的悲苦無助的畫面。

郭孟浩畫作

「募捐」時所用的膠袋，內藏着郭孟浩義畫的畫，每個膠袋上有細長的彩帶，緩緩從樓梯把繩放下，拉經每行觀眾席前，觀眾解開繩子取出畫，然後把募捐的錢放在膠袋內，這與眾不同的義賣是紀念香港舞蹈界齊心募捐的創舉，其特色為每幅畫的設計是不一樣的，繩子是代表團結的力量，而膠袋內則藏着愛心。最後「大同」，全場募捐後的所有膠袋放在台前，而25位舞團代表隨着美妙輕快的音樂共舞，帶出世界大同的氣氛。

這個活動由香港藝術中心主辦，施淑青作顧問，在節目中包括現代舞、中國古典舞、芭蕾舞以及土風舞等。25個團體參與義演，目標籌得款項是五萬，我們成功達標甚至超標，此舉當時被視為香港舞蹈界的盛舉。

施淑青於記者招待會

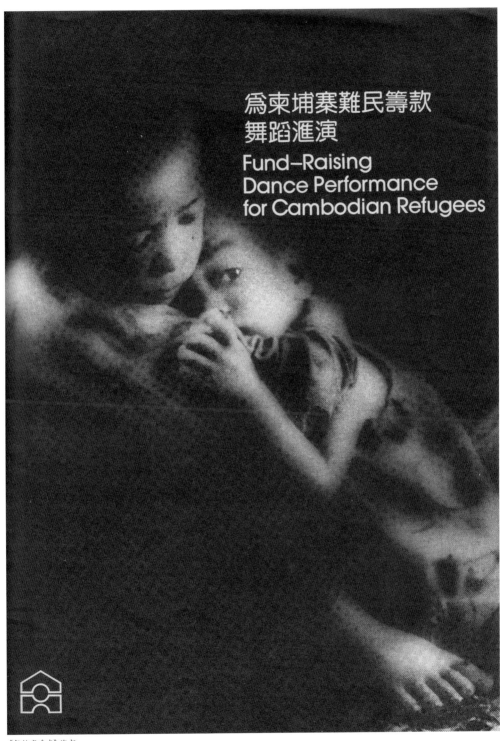

為柬埔寨難民籌款
舞蹈滙演
Fund–Raising
Dance Performance
for Cambodian Refugees

《獻給哀鳴者》海報

「逃亡」

誰願意逃離家鄉
去到那陌生的異方
驚呼嚎哭的聲音
充斥在逃亡路上
他們為了掙脫戰火
驚恐與飢餓
拚命的奔向那一線生機的地方

「逃亡」

「哀禱」

前路是一片悽茫的穹蒼
他們伸出哀求的手
祈求上蒼給……他們新的生命和力
上蒼的回答只有空洞的聲浪

42

「哀禱」

捐錢盛況

「募捐」

一條細長無形彩帶
串連顆顆愛心
遙獻給遠方的哀鳴者
「小莫小於水滴，匯成大海汪洋，
細莫細於沙粒，聚成大地四方。」

「大同」

在浩瀚無涯的藝術叢裏
種滿了仁愛的果實
為人類的美好生活作基石
不分你我他
隨美妙音樂的迴響
舞影蹁躚
共享人間大同

籌款委員會/委員團體：　吳景麗舞蹈學校　　　　遠東劇藝社

小白兔兒藝舍　　　　城市當代舞蹈團　　　　飛鷹舞蹈社

王仁曼芭蕾舞學院　　香港現代舞蹈團　　　　鄒麗雯中國舞蹈學校

中西舞蹈學校　　　　香港芭蕾舞協會　　　　趙蘭心舞蹈學校

木蘭舞蹈團　　　　　香港芭蕾舞學校　　　　學友社

民族舞蹈社　　　　　香港芭蕾舞學院舞蹈團　嶺海藝術學院

香港民族舞蹈團　　　香港青年實驗舞蹈團　　鷺江舞蹈社

朱絜舞蹈團　　　　　香港舞蹈總會　　　　　樂步社

步雅舞蹈學校　　　　南方藝術學院

國際舞蹈營

　　香港舞蹈總會在1978年成立，宗旨是團結本港舞蹈界人士，聯絡港內外各舞蹈團體組織教學、策劃演出、促進交流及推廣本港舞蹈發展的團體。1980年在香港中文大學組織了「香港國際舞蹈營」，樂步社的骨幹成員大部份都參與中國舞。當時中國剛開放，導師為民間舞馬力學及古典舞孫光言，首批代表北京舞蹈學院來港教學，參加學員是來自中國、東南亞等地的舞蹈愛好者。當時因專業與普及教學方法不同，學習中國舞的學員，均覺得他們的教學要求太

《雲山戀》1980

仔細，導致進度慢，未能學習更多而有所抱怨，而北京教授習慣「慢工出細貨」，動作未達標不會推出新動作，彼此要求有所矛盾。

　　我則只參加美國 Bertram Ross 之現代舞，便埋下赴美國瑪莎葛肯研究的伏筆。從樂步社社員口中得知北京舞蹈學院專業要求嚴謹，乃全中國最高舞蹈學府，引起我渴求赴北京習舞，深入了解中國舞。自感對中國文化未能了解，赴美前先打好自己對文化的認識，則不會有忘本的危機。國際舞蹈營其間樂步社剛好在香港藝術中心有演出，便邀請導師們觀賞，我當時表演的現代舞版本《雲山戀》祝英台一角。楊志毅是編雙人舞之合作伙伴。1973年《化蝶》後，1979年我編跳傳統中國舞劇《梁祝》，及1980年他後來再編現代舞《雲山戀》，我倆互動把梁山伯與祝英台有一漸進的展演。

　　國際舞蹈營當時極為轟動，主力籌辦者鄧曼妮老師在結業時感動淚下，令人動容，而此舞蹈營乃中國、香港與西方交流合作及舞者深造的標記，亦啟發我後來赴北京舞蹈學院及紐約深造，而兩位中國舞導師受西方文化衝擊後有精彩的發展。孫光言是後來帶動北京舞蹈學院普及分級試的代表人物，而馬力學則對其舞蹈學校的現代發展有所啟示，後來成立了北京青年舞蹈團，我更邀請他為香港舞林於1987年作民間民族舞專場「拾級舞展」。兩位是我舞蹈歷程上的良師益友，舞蹈教育之合作伙伴，我很幸運獲益良多，只可惜此類大型國際舞蹈營後來未有延續舉辦。

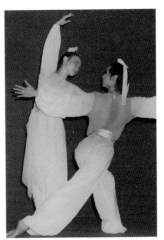

《雲山戀》1980 現化版梁山伯與祝英台

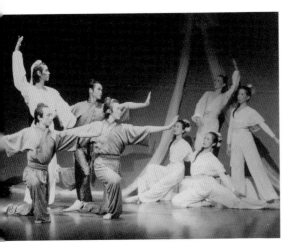

《雲山戀》1980

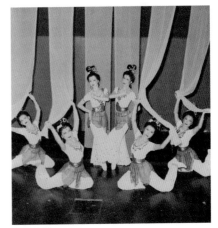

《飛仙》首演 1979

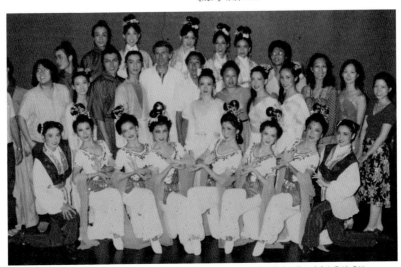

《雲山戀》1980 香港國際舞蹈營導師——美國現代舞Bertram Ross、北京中國舞馬力學及孫光言觀演盛況

1982
—
1988

深造

研習

試驗期

深造研習試驗期

1969至1980年間除學習芭蕾舞、中國舞及吳景麗的爵士舞之外，晚上看表演更是經常性的活動，其中瑪莎葛肯舞團的現代舞更令我刮目相看，更推使我希望前往美國深造，加深了解現代舞的渴求。1980年香港舞蹈總會在香港中文大學舉辦的國際舞蹈營，接觸了中國門戶開放，由北京舞蹈學院派之導師孫光言及馬力學，引發了我往美國前必先要往中國的

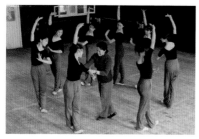

觀課孫光言指導學員古典舞過程

北京舞蹈學院了解中國舞的想法，因我認為在被西方文化洗禮前，必須要了解及深入認識自己的根，加深對中國文化的認識。其後，我直接寫信給當時的北京舞蹈學院的陳錦清校長，希能赴北京舞蹈學院學習中國舞，出乎意料陳校長歡迎我，赴外深造藝術的心

願我足足等了十五年，不是1967年原意赴台灣中國文化大學美術系，而是很幸運地赴北京研習。這是我第一次出外，更是去全國最高的舞蹈學府，我住在中央芭蕾舞團資深團員蔣維豪家，並機緣巧合，促進了我後來創作《紅樓碎玉》。

陳錦清校長簽發證書

1982年我赴北京舞蹈學院，那時位置在陶然亭，旁邊有一大公園，環境清幽。記得當我

北京舞蹈學院舊校

早上六時多，由中央芭蕾舞團宿舍步行往陶然亭北京舞蹈學院時，途中聽到後面「叮叮、叮叮」的單車聲響，我停下來回頭一望，看見一大群單車也停下了，很多眼睛定了神很好奇地望着我。他們穿灰灰黑黑的衣服，可能看到我穿着不同橫條的色彩覺得很好奇吧！當時購物需要糧票，還有排長龍買

鮮奶及雞蛋，買肉用禾草紮起便走。晚上八時，全街沒有燈火的印象尚很深。雖然北京那時像窮鄉僻壤，但空氣清新及民風純樸，給我留下深刻的印象。

在北舞（北京舞蹈學院）除了可看中專（專業舞蹈中學）的青少年課，陳錦清校長更安排有一定民間舞的課堂及民間舞老師指導我，故體驗學習了東北秧歌、蒙古舞、雲南花燈、新疆舞及西藏舞的動律風格，令我感中國舞的多采。而在此尖子學院的選苗及教學之精確，更令我大開眼界。孫光言老師那時負責指導新入學的學員，故晚上需要補課提升她們的水平。我晚上時常往觀課，後來更拍下了她們各種美妙的舞姿。照片砌成了剪紙樣，這些剪紙樣後來更成為了我創建的舞林學校的商標圖案。

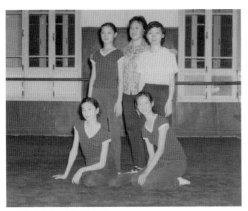

晚上觀看孫光言補課後合照

舞林商標靈感來源

DANCELAND
since 1981

舞林商標

與拉班動律學院師友合照,同學Karen(左三)現為學院校長

1982年北京之行鞏固了我對中國文化的認識,減少了怕給西方文化吞噬了我的恐懼。1983年,我懷着充滿好奇的心態往美國紐約探索現代舞。當到達這個西方國際文化之都後,個子小的我在地鐵內擠在神高馬大的黑人及白人之間,我即時感到自己像一隻小兔子,產生了膽怯感。然而,這個多姿多采、充滿着與東方不同的花花之都,令我目不暇給。在探索現代舞的過程中,我在白天來回於瑪莎葛肯課堂、艾雲艾利課,及後期的拉班動律分析課程,時而參加紐約大學的暑期芭蕾舞蹈班、李蒙風格課堂、Murray Louis (莫瑞路易斯) 和 Hanya Holm (霍姆韓亞) 風格課堂等。晚上前往林肯中心、The Joyce Theatre (喬伊斯劇場) 及 La MaMa (拉瑪瑪實驗劇場) 等不同劇場欣賞舞蹈表演。經常穿插於42街及56街等地,觀賞現代舞表演藝術,讓我有機會接觸到不同的風格及元素,令我一新耳目。最值得一提的是,觀看不同的舞蹈的表演時,當應用拉班動律分析的原理,「現代舞是甚麼?」及「如何看現代舞?」的疑問釋懷了。

與瑪莎葛肯導師合照

Murray Louis 學院彩排

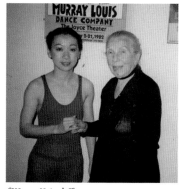

與Hanya Holm合照

美國行

留美期間江青給我最大的啟發，她熱誠好客，對往紐約的華人，均熱心分享其在美國的留學經驗。我回香港前，她更提議我參加美國舞蹈節、美國西岸藝術總監及編舞課程，為我的留美研習現代舞的旅程劃上完美又難忘的句號。在這段來回美、港期間，我發表了《紅樓碎玉》及《女媧補天》兩個作品。後者中的女媧，運用了拉班動律中「方位變化程式」舞動彩綢，佔領舞台空間而形成補天的效果。回港後，在香港大嶼山興建大佛的大工程其間，我與劉兆銘合作，編排32位舞者出演《竹影行》，拉開了我投身舞蹈行業的序幕。其後，我運用留學美國後的新思維，糅合本土粵劇題材的《帝女花》舞劇及文學作品《女色——粉紅色之潘金蓮》，當中潘金蓮與代表不同男性的傢具共舞，演繹其一生的手法。《開荒語》由城市當代劇場主辦，展演我在香港、美國的現代舞創作及探索歷程之作品。《天遠夕陽多》中的表演，白蛇的形體美來自舞姿在空間及動律質感的結合構成。而《映象人生》的萬花筒，是我感受到香港回歸中國之前，人心惶恐給我的刺激而編創。在繁忙地與各類型團體的演藝合作下，我亦開始對自己在舞蹈創作定位上產生一個問號。

於紐約觀賞舞劇

江青(右三)熱情招待中港美藝術家,左四為《紅色娘子軍》編導李承祥

《紅樓碎玉》The Dream of Red Chamber 1983

我、陳愛蓮及蔣偉豪

1982年留學北京舞蹈學院其間，住在中央芭蕾舞團名編導、舞蹈員蔣維豪家，當時他與著名舞蹈家陳愛蓮（曾於中國歌劇院主跳《紅樓夢》林黛玉一角）時常合作表演，故我們有機會互相認識及交流，而鄰居曹志光寫了一《紅樓碎玉》的舞台劇本供我參考，希能於樂步社演出。我很欣賞其劇本以五人作藍本，因有感於台灣林懷民的《白蛇傳》的簡潔舞蹈作品，欣然接受此任務，挑戰以半小時之舞品，以五位舞者演繹中國名著《紅樓夢》。

當時以《紅樓夢》為題材的作品已經有：台灣雲門舞集的《紅樓夢》、北京中央芭蕾舞團的《黛玉之死》，以及北京中國歌劇舞劇院的《紅樓夢》。

《紅樓碎玉》詩與黛

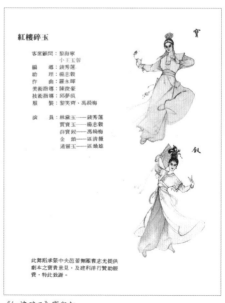

《紅樓碎玉》寶與釵

紅樓碎玉

香港大會堂音樂廳
一九八三年一月二十六日
星期三晚上八時
舞蹈表演

CITYHALL CONCERT HALL
26 JAN 1983
WED 8:00 PM
HUNG LIU ZUI YU
DANCE PERFORMANCE

樂步社之樂步八三　　THE GAYSTEPPERS PRESENTS GAYSTEP' 83

《紅樓碎玉》首演海報

我的編舞手法為:

舞蹈分三部份,第一部份包括《黛玉撫琴》、《讀西廂》及《寶釵遊園》;《葬花》屬第二部份; 而第三部份則有《焚稿》及《逃禪》。

簡約角色

這舞劇的表達形式時半虛半實,有五個主要角色:黛玉(錢秀蓮飾)、寶玉(楊志穀飾)、寶釵(馮綺梅飾),以及兩游離而擬人的金鎖(區清薇飾)和通靈玉(區熾雄飾)形象,以寫情寫意為主。

現實與抽象

《紅樓碎玉》中的五個人物角色可以大致分為現實和抽象的人物:黛玉、寶玉、寶釵屬前者,金鎖和通靈玉屬後者。後者之所以抽象是因為她們時景時人,兩人在第一部份有時是寶釵的近身侍婢,有時卻代表了大觀園中的庭台樓閣、草叢、屋簷;到第二部份又變成了風暴;但在第三部份卻又變成賈父或者王熙鳳。

舞美與動律

這是古典味道較濃的作品,設計師陳俊豪作美術指導,苦下心思,他以京劇的造型(頭飾和面部化妝),配以古典簡潔的漸染服裝,和我古典身段糅合現代舞步的舞蹈動律,帶出中國潑墨畫的氣氛。黛玉是反叛性強的人物,所以舞蹈動律是柔韌的,古典中帶着現代舞;寶玉是位不知天高地厚的富貴公子,所以舞蹈節奏是輕快的;寶釵比較典雅、傳統、隱蔽和沒有突破的人物,在動律上亦然;至於金、玉則是粗豪而剛硬的。

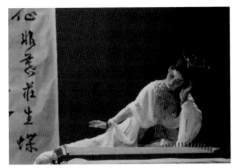

《紅樓碎玉》黛玉撫琴

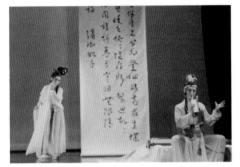

《紅樓碎玉》讀西廂

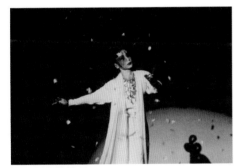

《紅樓碎玉》葬花

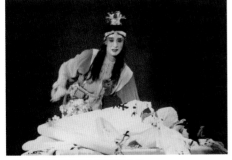

《紅樓碎玉》逃禪 寶玉痛哭黛玉之死

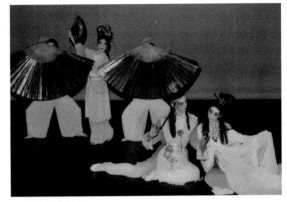

《紅樓碎玉》寶釵遊園

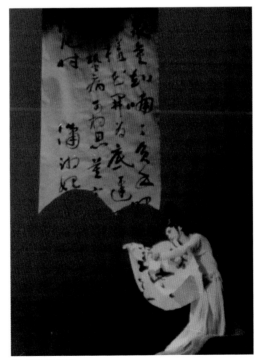

《紅樓碎玉》焚稿

音樂與劇力

《紅樓碎玉》音樂特別委託香港演藝學院的羅永暉編寫，他用古琴代表寶釵，用鼓、鈸等傳統敲擊樂代表金鎖和通靈玉。他特意為各人創作了不同的旋律：《寶釵遊園》淡出了高山流水、流水行雲的高雅意境；現代音樂之《焚稿》——一場交錯着傳統中國婚禮的音樂，令人有中西樂及悲喜交錯之音影效果。

我編與舞之感受

我對《寶釵遊園》一段甚為欣賞，高山流水的音樂意境下，加以寶釵以金扇撲蝶於綠大扇形之草叢，後在二金扇間形成如坐轎車之舞姿，有戲曲之時代感。

《葬花》在溫錦昌燈光設計落花片片，在此優美而意境淒迷的環境下，令我很感染，投入角色。

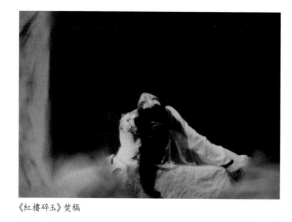

《紅樓碎玉》焚稿

《焚稿》一節為終場時寶與釵一壁拜堂，黛一壁悲憤撕稿，人亡物毀，表達出痛快之控訴力。此乃佈景與劇情配合，有感染力的舞段。最初舞台上縱貫全場都掛着一幅十五尺乘四尺半的書法，那是黛玉的詩篇《詠菊》，目的是要烘托書香世代和典雅的氣氛，這幅書法是陳若海的傑作。但當《焚稿》舞段時，我把長詩稿悲憤撕掉，拉下時其撕裂的畫再自裹，陳若海看了便心痛，因其詩稿每演一次便毀一次，但我安慰他黛玉的心死及悲愴感全靠他的詩畫啊！

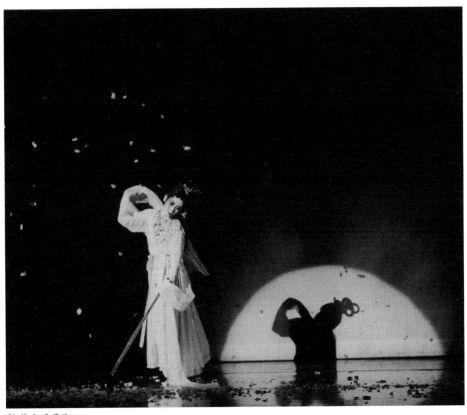

《紅樓碎玉》舞花

　　此當代文學舞蹈，我邀請了小王玉容作戲曲顧問及黎海寧為現代舞顧問，以作傳承與當代糅合之提升。此舞我們因道具大扇需要空間排練，獲當時城市當代舞蹈團給予我們排練地方作支持。

　　在1985年《中國文學舞選》重演時，我更邀請葉紹德、何文匯、蔡錫昌在演出後即席座談會上提意見，作藝術交流，可再有進步之空間。

《紅樓碎玉》劉兆銘(左二) 羅永暉(左三) 黎海寧(左四) 溫錦昌(左六)
陳俊豪(右四) 小王玉容(右二) 與中間五主角合照

《達達》1984

《達達》Dada 1984

與香港演藝學院現代舞老師Jenny及各演藝朋友即興表演《達達》於香港藝穗會。

我於1983年至1986年遊走於香港和紐約兩地,香港藝穗會在1983年剛成立,是位於中環的一個充滿活力的當代藝術空間,其採取開放政策、言論自由及自主決定內容。適達唯一專業教育藝術人才的香港演藝學院成立,該院現代舞導師Jenny便召集當時的「舞林高手」來一次自由發揮及碰撞之活動。達達主義是20世紀西方文藝發展歷程中一重要流派,其特徵為追求清醒非理性狀態,拒絕約定俗成的藝術標準,幻滅感、憤世嫉俗和隨興而造。其創作追求無意義的境界,作品取讀完全取決於自己的品味。我和就職於演藝的老師們及一群Jenny選的舞者一起進行藝術創作,根基在於機會和偶然性,以顛覆、侵犯、無序,通過運用樂器、語言、唱詠,動律而展現互動,分組糅合及破壞之畫面。此作品予我和合作者充份體驗自由、即興、個人發揮及群組互動的衝擊感,是當時藝穗會十分突破的演出。

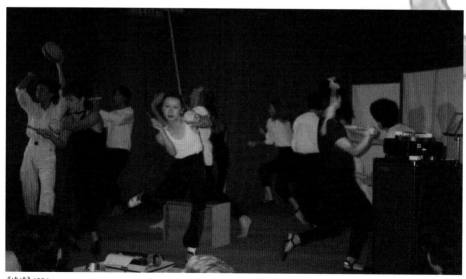

《達達》1984

《達達》1984 與演藝界能歌擅舞即興高手合照
後排右一為Daryl Ries、前排右一為Jenny

舞者一起進行藝術創作，
根基在於機會和偶然性，
以顛覆、侵犯、無序，通過
運用樂器、語言、唱詠，動律
而展現互動，分組糅合
及破壞之畫面。

《搜神》場刊封面

《搜神之女媧補天》Nu Wa, Builder of the Sky 1985

香港舞蹈團的劇目《女媧補天》是我在美國紐約深造現代舞其間，返港為香港舞蹈團編排之舞蹈。當時我剛研習了德國拉班理論中的空間發放多方位及人體協調動律的基本概念，遂運用作為我編舞的大方向。

亂世，人民水深火熱，曾搓揉黃土造人的大地之母──女媧，冶煉五色石頭為漿，修補蒼天，萬物由毀壞而得重建。大功告成的女媧，肉身延展，與天地混成一體。

李碧華編劇之《搜神》，分盤古初開、共工觸山、女媧補天、倉頡作書、后羿射日、嫦娥奔月等。編舞：曹誠淵、郭曉華、楊志毅等，當時我協助編《女媧補天》。

「女媧，古神女而帝者，人面蛇身，一日中七十變，其腹化為此神。」《山海經·大荒西經》。
「俗說天地開闢，未有人民，女媧摶黃土作人」《太平御覽》

從文獻中引起創作動機，伏筆為女媧身披長綠色紗帶，如蛇尾。一群小泥人爬地沿着跟上，像在蛇長尾下，突顯母親與小孩的角色。隨後女媧手拿着彩石敲打發出聲音，小泥人以小石敲擊作互動反應，展示母親之循循善誘，帶有承傳及接受之回應。接着是女媧的獨舞，我的設計主線為「天」，女媧的動律由小漸漸變大。大幕佈景因女媧之動律舞動變化產生張力，而在視覺上變膨大。女媧身上披有長帶，拋向不同方位：上、中、下之交替變化，有多方位多角度拋上天展示補天之概念，由破壞至完整，女媧展示母性之偉大，悲哀而力竭及重複數量動力的展示其堅毅度。最後，小泥人再緩緩隨女媧的長彩帶出，形成一個團圓的畫面，展示母親與小泥人及大地和諧的畫面。

60

全舞希望能給觀眾展示原始時代，女媧偉大的母愛，犧牲自我的感性表達。設計重點在空間之小變大，補天之主題，女媧手拿之彩石、舞動之彩帶，漸成五彩之天幕，是由下至上之把石、彩帶加天幕的五色石補天的主題，母與子之人物主題，而呈現「女媧補天」之中心思想。

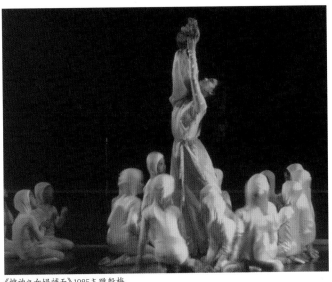

《搜神之女媧補天》1985主跳殷梅

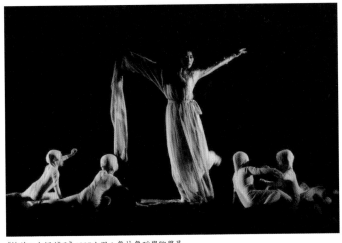

《搜神之女媧補天》1985小泥人舞林舞蹈學院學員

《竹影行》Bamboo Shadow Line 1986

　　從紐約回香港後，為興建天壇大佛籌募經費，全港紅星齊義演。此大佛建造費約六千萬港元，大佛乃代表無限施予與無懼困難，象徵予香港人信心及祝福。在《竹影行》這舞蹈當中，劉兆銘老師主跳苦行僧求佛道，表達人在生老病死，由此岸學成佛到彼岸之過程。而我則義不容辭地編排群舞，動用了32位樂步社暨演藝及舞林學員，以敦煌壁畫的各種佛手造型創作啟發性的舞姿。受到現代舞的影響，我開始着重予表演者可因給他們提示之畫姿，自由選擇舞姿，而我再進行選材及組構。表演者以米色沉厚之苦僧造型，動作緩慢，以內在動源於外形為主，配以簡單而莊嚴的鐘鳴音樂，形成中西交融的效果。

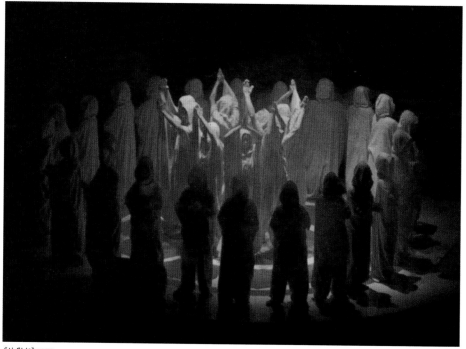

《竹影行》1986

天壇大佛籌款義演晚會海報 1986

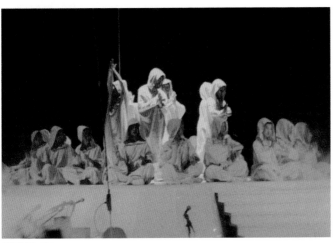

《竹影行》1986

《帝女花》Princess Chang Ping 1987

　　我童年的時候住在灣仔駱克道，時常會和家人到國民戲院看粵語電影，手牽大人的衣角便擠進利舞臺看粵劇。當時年紀輕輕的我已是任劍輝、白雪仙迷，而帝女花更是我的童年回憶。其後聽到屈文中的《帝女花幻想序曲》後，引發起我對香港粵曲的情懷，希望發表具有香港特色的本地舞蹈，以現代舞加上中、日的造型，以寫意的手法演繹此家傳戶曉的樂曲及故事。

　　這個作品以粵劇樂曲糅合現代浪漫派舞劇，配樂以小提琴協奏屈文中的《帝女花幻想序曲》，主旋律乃「妝台秋思」變奏而成，再配以任白唱腔和粵曲。舞者穿上中日典雅的服裝，跳出現代舞蹈，全舞以寫意的手法演繹家傳戶曉的唐滌生戲寶《帝女花》的故事。

雙樹含樟傍玉樓，千年合抱未曾休，但願連理青蔥在，不向人間露白頭。
合抱連枝倚鳳樓，人間風雨幾時休，在生願作鴛鴦鳥，到死如花也並頭。

《帝女花》樹盟

《帝女花》樹盟　中日典雅造型

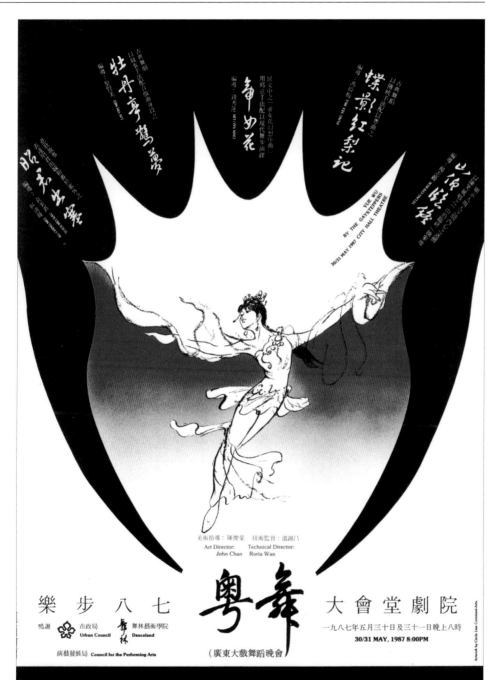

《帝女花》1987 海報 美術指導陳俊豪設計

全舞分四個部份：（一）樹盟、（二）香劫、（三）庵遇、（四）香夭

在《帝女花》這個作品裏，我演繹長平公主，而合作伙伴楊志毅演繹駙馬周世顯，另有10位舞者分別以宮女、道姑以及在不同舞段出現的連理樹。舞者造型為白臉濃妝，穿着帶有粵劇傳統刺繡的簡約古裝為舞衣，展示當代粵劇舞蹈之特色。

因為當時的我剛剛從美國研習瑪莎葛肯現代舞動律回來，故此很多舞段中糅合了帶有其影子之舞步。例如，在首段〈樹盟〉宮女群舞的出場舞步、〈庵遇〉道姑之橫行方形交替步，以及地面的造型及舞姿。〈香劫〉一段靚次伯劍殺長平公主之對白及唱腔，配以長平公主被刺時之悲愴對白，而群舞形成混亂狂逃之畫面，加強劇的張力。〈庵遇〉以佛堂的幡作背景及舞者手持塵拂之舞蹈，把觀眾從紛亂的宮廷帶進寧靜之寺院，以公主和駙馬之相遇時跳雙人舞，作為二人默契共赴生死之前奏。最後下中幕，後台以急速之方法協助我穿上大紅長袖婚袍，金粉從天幕灑下，與此同時奏出任白唱之主題曲《帝女花》，我和志毅舞動長紅袖，依唱詞舞出雙人之合與分、聚與散之舞姿。

然而，群舞以兩棵連理樹型在左右台側，當屈文中之《帝女花幻想序曲》音樂如在激烈風暴之暗喻下之尾段，群舞舞動長褐色的條帶水袖，隱喻悲劇之發生，最後以吞噬及埋葬情侶二人作結。

屈文中的音樂已把每段劇情之意境成功道出，我配以粵劇之唱腔除了展示其原作之特色，更能把劇情交代。這粵曲加小提琴協奏曲若能再來一次，配以現場音樂及演唱，相信其連接會更順暢，希望將來能在西九戲曲中心再現。

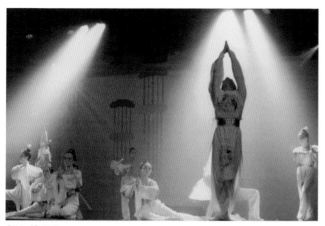

《帝女花》庵遇

《帝女花》香夭

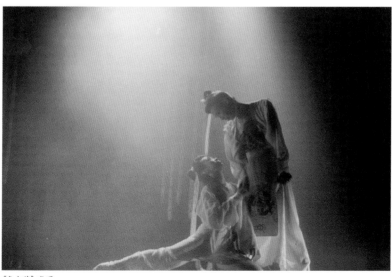

《帝女花》庵遇

《女色——粉紅色之潘金蓮》1987 主跳陳茹

《女色——粉紅色之潘金蓮》Pink Lady – Pan Jinlian 1987

我在美國紐約觀看不同的演出，接觸各種現代舞後，思想變得開放，不再局限於故事之陳述，我開始着重內心之發掘，探索不同社會因素形成多元思想及各種表達的可能性，而《女色——粉紅色之潘金蓮》便是我最感滿意，突破而又大膽的創作。當中部份片段大會更要求減弱動律、禁播音樂，最後和解為把音浪收小，以免觀眾引起更多的遐想。

在一個不眠之夜，細緻的感情起了動蕩，一生中經歷了四個男人：那奪去貞操的張大戶、悉心照拂她但她不愛的武大郎、傾慕的英雄武松、予她情慾上滿足的西門大官人。末了這四個都不是她一生一世的男人，付出了，卻換不回甚麼。天地悠悠，方寸枕褥竟不是溫暖。

《女色》由李碧華負責策劃編劇，選出青、黑、金、紫、粉紅和紅六種顏色，代表六位在中國歷史或文學中出現的性格與遭遇均異之女性：假大會堂音樂廳上演的《女色》，全部配樂均由著名作曲家羅永暉撰寫，編舞者為舒巧（金色——唐朝後宮佳麗）、曹誠淵（紅色——文革時期的江青）、錢秀蓮（粉紅色——水滸傳之潘金蓮）、趙蘭心（黑色——聊齋誌異內的女鬼聶小倩）、楊志毅（紫色——紫釵記中的霍小玉）及郭曉華（青色——白蛇傳裏的小青）。

《女色 —— 粉紅色之潘金蓮》角色介紹

在《粉紅色之潘金蓮》中，我嘗試為潘金蓮平反，不跟從一般歷史上指她是淫婦，而以一個平凡女人渴求的人生，以及她面對理想與現實的選擇，再由觀眾自由對她的評價：

「理想」——粉紅色的棉被代表她的綺夢，及一般女人所希冀的溫暖的家。

「現實」——以簡單的家庭用具，代表她一生遭遇到不同的男人：長椅（年老而擁有權

68

《女色》場刊

勢的張大戶）他視她為奴隸，使她過着受盡蹂躪的厭惡生活；小欖（醜陋懦弱的武大郎）她身不由己地嫁給武大郎，過着單調乏味、毫無生氣的生活；枱正面（鐵石心腸的武松）她仰慕這個打虎英雄，慾念與激情在酒後不自覺地表露，但遭拒絕後令她受到重重打擊；枱反面（風度翩翩的西門慶）在未能獲得理想的歸宿之下，迷戀於情慾，滿足和痛苦中，命運不能自主。

此段舞蹈為獨舞。舞蹈員在不同環境下碰到不同的人物表達不同動作的質感。我盡量少用現有中國舞步或芭蕾舞步，而着重舞蹈員動作質感及形態。潘金蓮在與長椅（張大戶）一起時，我着重她與長椅的推拉力及與椅構成之二人床上線條。與小欖（武大郎）共舞時，重複的日常瑣事（如縫針動律）給予觀眾生活簡單沉悶乏味之感。與大枱（武松）跳舞時，潘金蓮色誘他的媚態及醉後的碰撞動感，受拒時快速被擊落感及虎吼的反顏，都需要演員情緒變化始能表達。在與大枱（西門慶）的一段，女主角遇見意中人的浪漫纏綿慢鏡動作，則通過演員的幻想與動律相互配合，其間臀部的扭動及纖足的交替乃其動律重點。

最後她因綺夢毀滅而把枱上理想溫暖的棉被撕破，並登上枱上的椅子舞動長髮，展示情慾、痛苦和掙扎的人和椅子的糾纏舞姿。然後配以像跳下懸崖深淵的慘叫回音，反臥倒吊在椅上。最後棉花從天而降，埋葬這個可憐女子的一生，形成飛花敗絮的意境。

這舞段我對聲音、動感以及意境方面都極感滿意的，所以《女色》是我編舞中，最喜愛作品之一。後來，1990年曹誠淵出品的電影《舞牛》，亦邀請合作演出此部份舞段，而繆騫人擔任此電影的女主角，與她合作的演員尚有陳令智、黃秋生等。

與繆騫人合照

《開荒語》Rudiments of Speech 1988

《開荒語》1988 場刊 (美國回來後的重要晚會)

《開荒語》是城市當代舞蹈團主辦，我在其城市劇場發表的個人創作晚會。城市當代舞蹈團是香港唯一的專業現代舞團，而城市劇場更是予不同現代舞發表之平台。這台晚會作品為《開荒語》，《深秋》、《空》、*Lady Macbeth*、《時光動畫》、《暉》，利用不同的舞蹈形式與多個不同的舞蹈團來表達一些很個人的感受，如時間的消逝所給予不同人不同感覺，以及一些對社會發展的多種觀感。

來自舞林藝術學院、樂步舞蹈社、香港演藝學院、沙田現代舞蹈團、香港舞蹈團、聯合交易所的舞蹈員聯合演出，正展示了我從事舞蹈專職後所接觸的合作伙伴。

舞林藝術學院是我1981年成立之教育機構，是我一切創作及經濟之支持；樂步舞蹈社是我1970年後自由發展及培養我成長的民間舞社，當晚《空》便是我在1979年首演之現代舞作品。

香港舞蹈團在1985年之《搜神》及1987年之《女色》，我作為其客席編舞，其中陳韻如是我很合拍之舞者。她有戲曲訓練之背景，亦有開放的思維及自由流暢動律之身手。我兩個作品均以她作為主跳，在發表此個人作品晚會中，我分別編排她表演《開荒語》及*Lady Macbeth*之獨舞。

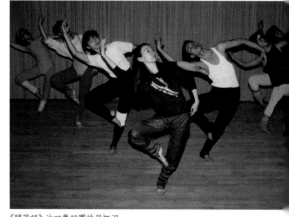

《開荒語》沙田舞蹈團練習概況

《開荒語》她以全身塗白之造型，配
以破爛之米色服裝。我希予觀眾感古時
尚未懂得文字及語言之造型，其身體予
有口難言及找尋溝通之動律，表達在音
樂上以語言發音作背景，表達聲音中找
尋產生一句語言的感覺，其實這亦是我為
何創作舞蹈的本心。因我是一位不擅辭

《開荒語》

令而又寡言的人，舞蹈是身體的語言，我較喜歡用此演藝形式來表達我的思想及作為與人
溝通的工具。

　　Lady Macbeth 乃是我在1986年留美其間，曾在美國舞蹈節表演的作品。以莎士比亞名
作 *Macbeth* 中，皇后因爭權殺人，看着自己滿佈血的手掙扎中而死。此舞是東方女色的潘金
蓮與西方的 *Macbeth* 互相輝映——以死在一椅子作結。女色的潘金蓮的椅子為其死於沒得
到其理想的家，而 *Macbeth* 的椅子為其死在代表恐懼失去的慾望權位。

　　《深秋》乃由三位香港演藝學院學員陳婉玲、林小燕及余仁華演出。陳婉玲乃
舞林學生，1987年邀請了北京舞蹈學院馬力學教授指導她，並在全台介紹中國民間
民族舞中選了她作蒙古獨舞後，引起她興趣而考入香港演藝學院。她與林小燕、余仁
華，展示大自然一棵樹在深秋下生長至凋謝的過程。這舞是在1986年8月留美返港前
的編舞藝術營中的創作，取自譚盾的曲目，當時展演的是三位外國之學員，而這次是中
國舞者，故在中間我加插了朗誦「春花秋月何時了，往事知多少，小樓昨夜又東風，故
國不堪回首月明中。」等詩句，而舞者在無音樂下抽其中字句作語言與動律之質疑及感
嘆，這是深化了1986年之原作。此作品我設計以造型展示三人交錯不同時空而形成之
雕塑——形似落葉、樹幹、石頭，以枯枝葉凋零之無奈感作結。

《時光動畫》城市的繁忙生活

　　《時光動畫》分別由香港聯合交易所的舞蹈員及沙田舞蹈團表演,以兩種形式演出。為聯合交易所的三個演進期,由開埠、四會成立到現在電腦化交易的過程; 另一為描述香港漁港的恬靜,呈現在城市的繁忙到超時代的預感。

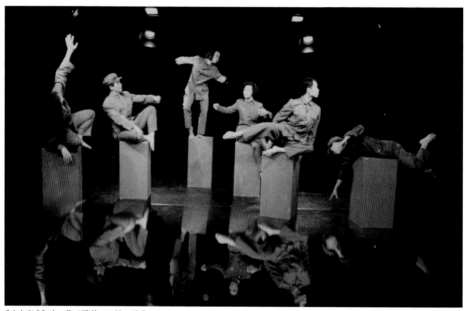

《時光動畫》沙田舞蹈團對97回歸之預感

　　《時光動畫》在1989年10月首演於香港演藝學院,是校友梁鳳儀介紹我為香港聯合交易所創作之舞品。兩部作品均有木箱作為展示不同時代之佈景,此作品之背心舞衣有號碼、標記,使人引起股票市場之聯想,其接收電話及快速打字之動律展示其交易繁忙的一面。

《時光動畫》聯合交易所交易繁忙的股票市場

　　沙田舞蹈團則是我1986年留學返港後,城市當代舞蹈團的藝術總監曹誠淵介紹而往任教之舞蹈

團讓我把所學的現代舞有實踐及發揮的機會。當中鄭楚娟是我首位的學員，後考進香港演藝學院之現代舞系，成為專業之舞蹈工作者，這是我很欣慰的。當晚沙田舞蹈團成員表演《空》，以即興人生之喜、怒、哀、樂；《暉》連綿的動律，流暢的線條，閃爍着對理想充滿希望，放出生命力似的光芒。這是帶有美國保羅紐曼風格的影響之舞作，我希望他們在現代舞中灰暗亦有喜樂之表達的體驗。

　　《時光動畫》乃由客家漁村的造型，市民看報紙之日常生活動律，匆忙的寫字樓城市的印象，最後把箱子分拆，各舞者穿上解放軍衣在箱子上，如一展示雕塑，有些像指揮官、有些像浮游在空氣中之形象，在強與弱、剛與柔之動態作結。此是我對未來1997回歸後各人之取態的疑惑的一問號。

　　無疑我感恩曹誠淵的城市當代舞團給我一展示舞作的平台、給我有機會和不同伙伴合作、重整自己的思維。這台晚會舞者大多穿緊身衣，音樂以現代音樂居多，這反映了我當時仍是受西方影響下的作品，尚未對自己的現代舞與身份的反思。然而不同團體舞者因其訓練及背景，表演水平參差，遂伏下了我未來成立舞團之取向。

《空》

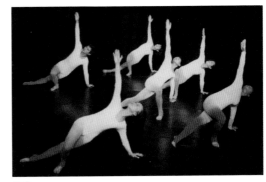

《暉》

實驗創作於美國賓州黃泉當代藝術研究中心

《拾日譚》The Decameron 1988

榮念曾和我在1980年相識，參與其導演作品《中國旅程之一：意圖》於藝術中心，其後分別於1988年《拾日譚》，1990年《中國旅程之七：黃泉》於美國賓州黃泉當代藝術研究中心，及1991年之香港樣板戲合作。當我1983年赴紐約深造得到他很多珍貴提示，因他曾於美國哥倫比亞大學留學。他亦曾協助我《禪舞》的佈景設計，他只花二元七角完成簡約線條，白線加一點作為「靜」的意象，我亦仍時津津樂道，其極簡及極便宜。最後一次和他合作是2013年，參與及演出其實驗劇場，建築是藝術節之《大夢》，與南京著名崑劇的表演藝術家石小梅合作。現以《拾日譚》為主，談其劇情及其訪問，我對此《進念二十面體》當代多元化劇場的感受。

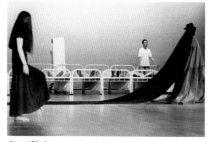

《拾日譚》床

榮念曾解構為答不了的問題，可以講封閉，講瘟疫、講風月、講故事。但全劇由工作坊發展出的劇目組成，其用文字索引有《床》、《說／聽故事》、《瘟疫》、《脫鞋兒》、《事過境遷》、《這邊廂做，那邊廂看》、《數風流人物》、《生死恨》、《繁華夢》、《拾日譚》。床、地鐵、殮房，使人有生離死別的氣氛。我則多是頭髮蓋面，在床上流連及在幕隙間出現穿鞋及除高跟鞋之重複動律，加跳地鐵的印象，以展示其傳達之劇目概念。對我而言，其舞台之分層人物出現、台上床之流動轉移、變化及音樂所引起氣氛之效果。我反之會集中享受過程中的感受，參與此表演之發揮動律質感之變化及角色之投入。

《拾日譚》跳地鐵

我想進念的舞台
不是用來表達故事，而是
表達層次的演變。

一人譚進念：錢秀蓮

　　我九年前和榮念曾在《中國旅程》中合作，那是一次愉快的經驗。後來我離開香港一段時間，他們的成長和發展我知道不多，我倒想看看今次合作有甚麼感受，畢竟大家都在變。

　　我直覺以為進念喜歡簡潔的表達方式，它是介乎大部份人認為動作幅度較大的舞蹈和話劇之間的表演藝術。

　　我看進念的演出時，着重看他們整齣劇的結構、空間的處理、舞台透視感的營造和人在舞台上的重組、變化和方向所構成的有趣畫面。

　　我想進念的舞台不是用來表達故事，而是表達層次的演變。舞台的調動和氣氛的改變。他們通常會利用一個元素產生甚麼，而那個「產品」會不停地變，不停地轉動。我覺得進念是有意圖不用言語，明不明白劇作所傳出信息並不重要，正如看近代藝術作品一樣，並不需要完全明白箇中細節，感覺較為重要，喜歡就喜歡，不喜歡就不喜歡。

　　我想進念喜歡簡約的身體語言，舞台上愛用簡單的線條，整個作品偏向無色。香港人生活節奏快，愛花巧，進念劇場或許不能滿足需求，但有時一些畫面，卻能刺激起一些感應。

（相片及訪問由進念二十面體提供）

《天遠夕陽多》Enchanted Sunset 1988

《天遠夕陽多》由生活劇團主辦，以描述中港邊界的偏遠山區，男女主角倪秉郎和李默偶遇，回憶往事，分手再會互相傾訴夕陽之戀，我編演的白蛇和青蛇的舞蹈在劇中把人物、祭祀及靈物糅合氣氛，以展示實和虛的劇力。

白蛇動律的設計以手形如蛇頭之造型為表達，此角色之標記，長髮披肩與白長紗之大袍與長裙，展示帶有日本能劇場造型。白蛇出場時，中軸的脊椎之前後扭動貫穿舞步中。青蛇在地下之爬行帶出白蛇，白蛇兩手臂之S形，揮舞長髮及舞動長紗展示蛇在風暴下之狂舞。最後，長紗隨上向下圍着李默，展現了女主角李默在陰影下之心態。

參與此劇作編舞及白蛇主跳，是自身劇與舞合一的好體驗，為我留美回來的戲劇與舞蹈事業之個人實踐。當然與袁立勳編導，演出電視時已合作的朱克導演，再配合董麗誠之音樂，在香港藝術中心壽臣劇場演10場表演，亦是一極有紀念性的體驗。

《天遠夕陽多》合照
左至右為：許堅信、袁立勳、倪秉郎、我、李默、蔡映玉、李永雄、
朱克、譚翠蓮

《天遠夕陽多》1988

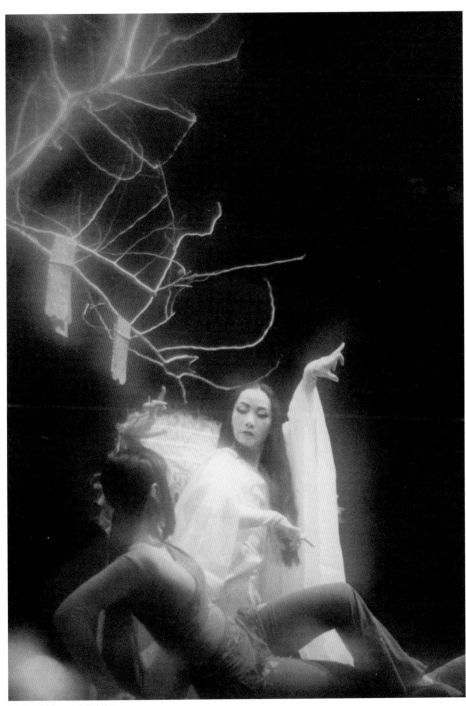

《天遠夕陽多》1988 白蛇與青蛇

《映象人生「萬花筒」》Reflection of Life: Kaleidoscope 1988

　　漫畫式諷刺生活小品，利用每一家人都擁有的鑊，放置在身體各部份形成形態上的變化，產生對生活上不同的聯想。通過舞蹈表達各種反應及情緒，反映人生百態，一如幻變無定之萬花筒。

「亂」——人生有如萬花筒，變幻莫測，引起感情的凌亂。生活在香港，感受更深切。「孭鑊」這看來人常說的口頭禪引起了我的注意，因此我以每一中國家庭都擁有的鑊作為表演道具。舞題「萬花筒」表達人生百態，全舞分五段，而構思均以鑊放在身體不同部位而形成，形態不同而引起各種聯想的生活小品。

「生命旅程」——鑊放在我身體前像孕婦，放後像烏龜，孕婦與烏龜都使人帶有責任感、負荷及凝重之感，生命的旅程是長路漫漫而又永遠放不下的重擔及每人均有獨特的使命。子孫的延續是女人的基本使命，還是難放下的重擔？

「保護章法」——鑊放在頭上可擋風雨、可遮太陽。而美麗是女人保護自己的武器，天橋的模特兒更是搔首弄姿，保護自己各施各法。鑊包圍自己不斷地舞動更是形成不可侵犯的保護層。

《映象人生「萬花筒」》生命旅程

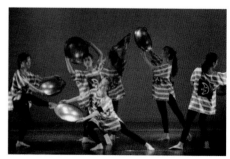

《映象人生「萬花筒」》保護章法

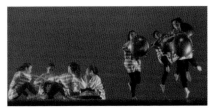
《映象人生「萬花筒」》誰勝誰負

《映象人生「萬花筒」》殘食世界

「誰勝誰負」——以跑馬與打麻將的動律為主,來表達香港人生活是充滿着競爭與刺激。

「殘食世界」——鑊的真正用途是煮食。但當看到「醉蝦」的剝法,不期然對食這回事有一殘忍之感,始終吃掉東西是使某方生存但需要另一方喪失生命。

「尋根熱潮」——站在鑊上,這個圓形之物體只有一支點,給人不穩定之感。這亦代表香港人當時的心態,移民或留在香港,更成熱門話題。通過站在鑊上之動態反映香港人心態、最後舞照跳,馬照跑,烏龜繼續走,喻生命繼續延展,人繼續活下去。

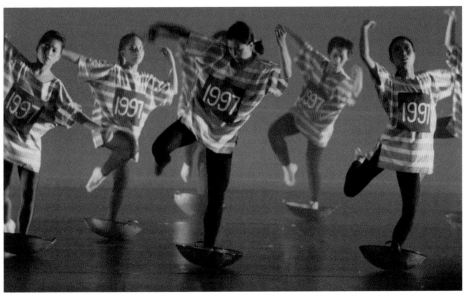
《映象人生「萬花筒」》尋根熱潮

79

　　全舞我希望用諷刺漫畫式的生活小品出現,或者以前編《紅樓夢》、《帝女花》等中國文學較多,其後對四周敏感度高,這「香港當代民間舞」乃是我新的表達方式。

　　舞蹈在1997的移民潮舞段,我和舞者們站在鑊上努力地想找平穩,引起了恐慌,欠安全感,而當天幕打出1997字幕,加上飛機聲,我們忙着指不同方向,徬徨裏找尋飛往點,也正表達了我們不知移民哪個國家的心境。這很表達了香港人接近1997之無根感,而我後來真的移民到加拿大。

1989

|

2000

探索

創作

實踐期 I

1989－2000

探索創作實踐期 I

　　1986年我回香港後，繁忙地協力不同界系的編舞及參與表演，其中有話劇、舞團、粵曲、商界、電影。既有前衛，也有傳統。當時我開始自問：我是誰？屬何界別？若沒有任何框架，我自己喜歡創作甚麼？由於美國舞團多以個人名義成團，我便決定成立「錢秀蓮舞蹈團」，以使自己對舞作負責，更想了解若一切由自己作主的話，我希望創作甚麼？更因香港演藝學院有很多投身這行業的舞蹈工作者欠表演的園地，為此我希望此舞團是以香港演藝畢業生為主的舞團，為香港舞蹈界提供一延續演藝的機會，遂開始了我自編、自導及全方位地以問「心」出發，發表全台晚會。

　　《紫荊園》是舞團成立後編的第一舞品，紫荊花是香港的市花，這亦是我自發地表達紫荊花的不屈及勇於面向阻礙之態度，因當時1997年香港回歸中國，全港市民人心惶惶，隨後我以1982年北京舞蹈學研習的民間民族舞（中國舞）配以我喜愛的畫糅合，選了畢加索的立體主義流派，而編了《律動舞神州》，這更反映了我內心對畫潛意識的喜愛及難捨難離。

　　其間與在美國留學認識的李先玉合作，我很欣賞其紙衣的飄逸及慢動律靜態美的「禪舞」，她為舞團分別指導了《禪舞三、四》系列，從而啟發了我以詩、畫、舞糅合，再以日本之「草月流」的意境而演繹大自然的四季。

　　同年香港舞蹈團舒巧以「香港情懷」為提材，我與曹誠淵、郭曉華等編舞，我以香港當時的心境，編了草根社會問題的反思的舞品。

　　同期承接我與話劇有緣，這其間亦為不少劇場編舞：香港電視藝進同學會的《嬉春酒店》、海豹劇場的《野人》、力行劇社的《狂歌李杜》、《樂得逍遙》，亦有為汪明荃的福陞粵劇團《洛神》編舞，為進念二十面體赴美國黃泉創作坊及編演《香港樣板戲》等。

　　隨着年齡的增長，我有退出舞台的想法，心願便是以頭髮作毛筆寫張旭的草書，遂留長頭髮作毛筆在地下撥動及飛舞。終於在1996年舞團的《字戀狂》完成，這台晚會由羅永暉帶

領其演藝作曲系作中樂現場演奏。隨着一次文化之旅赴敦煌采風後，同年更由敦煌舞專家高金榮教授為舞團作舞蹈指導使舞品《敦煌》完成。

1997回歸，中國舞蹈家協會主辦舞團赴中國巡迴五城市：北京、長春、天津、上海及珠海表演，我們是唯一代表香港的舞蹈團，舞團帶着「律動舞神州」、「四季」、「字戀狂」的精選版，每到一地方均看到其回歸倒數時鐘，更受當地市民之熱烈歡迎，添增對中國親切感。

同年，受家人的勸諭，我只好移民到加拿大多倫多，其間居大姊家，那裏地大，環境清幽，我在多倫多 Markham Theatre 發表了《字戀狂》、《四季》及《帝女花》，表演以加拿大外國舞者為主，受觀眾歡迎，反應熱烈，但因那裏天氣寒冷的時間太長，我感不適合，經過半年後，我決定返港。

舞團成立後，1997年赴中國巡迴表演，加拿大的海外表演，再於2000年海外交流往菲律賓、馬來西亞等地。家人認為我在演藝上未必完全有政府之支持，經費開支太龐大，他們嚴厲認真的勸諭，我遂開始想改寫我的生活。

我開始自問：我是誰？
屬何界別？若沒有
任何框架，我自己喜歡
創作甚麼？

成立舞團引起各界注意,應邀無綫電視《香港早晨》
訪問及表演。(中間)我、(左上)孔美倫、賴潔儀(左
下)黎賢美、陳潔德。

《紫荊園》Bauhinia Garden 1989

結合音樂與動律的唯美舞篇,表達香港市花洋
紫荊之變幻多姿。

《紫荊園》是我成立錢秀蓮舞蹈團後第一個舞
作,與《帝女花》及《萬花筒》為本土舞蹈晚會演出
的舞作之一。中國以牡丹為國花,而香港則以紫荊花
為市花。基於對香港的熱愛,便以紫荊花的動態,表示對香港現時的安定繁榮的嚮往,舞者
持着燦爛的大闊裙,隨着微風吹展,他們像花枝招展的淑女,穿着華麗的晚服,往返繁華的
都市穿躍,有高雅,有活躍,然而風從哪裏來?迎風向四面招展的姿態中,亦有香港人不知
何去何從的暗喻。我以動律及美態配合著名中國作曲家杜鳴心之小提琴協奏曲樂章,是一
唯美舞篇,或者亦可說是我逃避現實,以表面的美來給予香港人希望有安定及自己的家及國
家的心態吧!

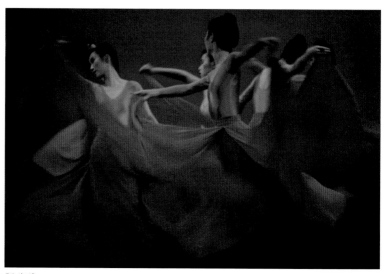

《紫荊園》1989

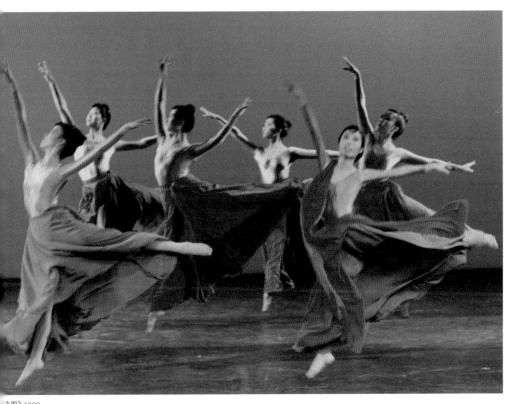

《囿》1989

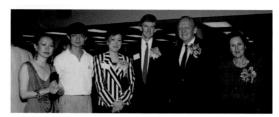

我、曹誠淵，左三為節目總監周雅媛與各嘉賓合照於二千藝風流酒會。

《禪舞──蓮花編號四》Zen Dance – Lotus IV 1991

1986年留學美國回港前，留美舞蹈家江青介紹我參與美國舞蹈節、國際編舞工作坊及藝術總監舞蹈營，了解更豐富的現代舞之藝術學習及體驗，其間觀演韓國李先玉之《禪舞》，其身塗白色，身穿白紙衣蓋着若隱若現的裸體，緩慢幽靜之動態與飄逸之紙衣讓我留下深刻的印象，我感很合我喜愛之視覺唯美感。隨後，我數次邀請她來港：1989年7月香港演藝學院主辦「香港舞蹈會議國際藝術節」表演《禪舞》；1990年香港藝穗節的《蓮花編號三》及香港「二千藝風流」；及赴紐約亞洲會表演《蓮花編號三及四》。她是我在美國留學唯一引入和我及舞團合作的編導，她建議工作坊上的動律擬集中心神，點對點的緩慢動作，用心帶意動，其舞品全以現場奏樂，部份現場用畫筆塗墨或顏色在人體或紙上，時而她亦會吟和聲出，或者舞者拿樂器呼應，其舞蹈主題是多看、聽、說及動，均是以簡約及直接地問自己而知性地反思及自然舞動之，我感染舞蹈的靜心及心身和諧感，並啟發我後期作品──《草月流──四季》。

《禪舞》1991場刊

「二千藝風流」是香港藝術中心主辦的香港第一個由本地藝術工作者創作的重要混合媒體表演的藝術節節目，共有九個當時很活躍於藝壇的團體：沙磚上、中英劇團、海豹劇團、赫墾坊與林美奧、進念二十面體、高柏西製作組；舞蹈方面有城市當代舞蹈團、多層株式會社舞蹈劇場，我們錢秀蓮舞蹈團亦應邀參與。8月23日至9月21日為期近一個月的節目，我感這藝術節的市場及節目總監周雅媛極有魄力及膽量。香港藝術中心真是與眾不同，此藝術節口號為「二分幽默．六成刺激．十足創意」亦具時代性挑戰。

《禪舞──蓮花編號四》這個作品以「舞、樂、吟詠和畫」綜合多媒介的演出，各藝術家以「視覺、聽覺、身體動感、聲覺」各器官的發展做主題，希望能夠激發火花，從而達至中西文化交流之意義。

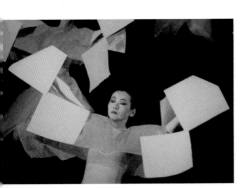

《禪舞III》1989

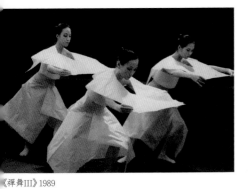

《禪舞III》1989

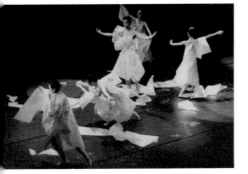

《禪舞III》畫畫 1989

李先玉為我設計造型

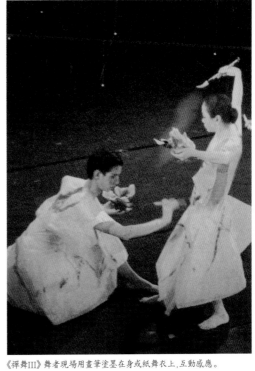

87

《禪舞III》舞者現場用畫筆塗墨在身或紙舞衣上,互動感應。

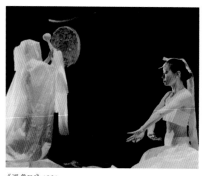

《禪舞IV》1991

主題是「形是空、空是形，真我是甚麼？」貫穿全劇、自身及四大感官的引發點，以眼看、耳聽、舌說、身行作為藝術發展之源。舞者除了編舞的李先玉之外，亦有我、司徒美燕、容澄心、韓錦濤及許麗容等吟唱，穿着米紙服裝舞出超然飄逸的舞蹈。寒山樂隊動人心弦的表演音樂演奏、美國羅山度表演特效樂器、畢業英國倫敦的畫家劉中行及美術指導陳俊豪。他們都是十分活躍的藝術工作者。這個作品在香港演出後，亦往美國紐約表演，作為一個向外國際文化交流的開端。

《禪舞IV》

《禪舞IV》

《禪舞IV》

與李先玉合照

與李先玉的緣來緣去

在這個盛大的藝術節背後，曾發生了一件不愉快的事情，就是我與李先玉之間的爭執：1990年我創作了《四季》，服裝用了米紙衣，她覺得我侵犯了她的版權，米紙衣作品是她獨有的。可能因為西方的教育理念影響，有版權概念，但我感主題、音樂、動律均是我原創的，只是用了米紙衣作服裝，無可能是她的作品。後來我與她和解，《四季》是我自行創作的，而非她的作品，而表演時可以在節目表列明米紙衣服裝為李先玉原創，但為此，她再來要求合作我也不再回應，因為她在藝術節的時候非常不友善，我感到多一事不如少一事，她是一個較難合作的伙伴。

事隔多年，2015年我參加PAMS 2015，在韓國藝術節展覽會上再次碰見她，她友善地和我打招呼，並熱誠請客，我們互相的關係緩和。2016的泰國藝術節再次相遇。2018我赴韓國中國文化中心表演時，邀請她為舞團當代中國文化舞蹈《上善若水》翻譯韓文，她協助我們不少，並邀請我去她山上的家居住。2020年她組織了亞太藝術節，邀請我的舞團赴馬尼拉表演。故此我們之間的感情緣來於1986緣去於1991，而2015年又緣來。

無論如何，她是我在舞蹈界中最有印象的合作者，她創禪意舞風，米紙衣更是我喜愛的服裝，故在我的作品《四季》呈現，《武極系列七》的「春肝」、《上善若水》的全劇我都應用，後期獨舞《大夢》等均喜用。有人問何解，我只能答喜歡它的飄，以及它虛的感覺。唯一未能做到的是她跳禪舞時是裸身的，我和舞者均未能放下，故仍是空不了，一笑。

《律動舞神州》1990 場刊

《律動舞神州》Innovative Chinese Rhythms and Movements 1990

中國舞是人民經數千年生活提煉出來的文化結晶。1982年我赴北京舞蹈學院研習中國舞，1987年邀請北京馬力學教授為舞林設計「拾級舞展」，希望藉此向兒童介紹中國民族舞的動律，使他們對自己的文化有所認識，然而，從事後得知他們對中國舞的概念是「舊、古老」。當然，流行「的士高」的動律，是簡易強勁而具吸引力，但如何在中國舞固有傳統根基上，與近代舞之概念及手法糅合，作新的形象出現？這是我當時研究的指標。

賈美娜是我1982年在北京舞蹈學院的良師益友，她對中國舞的認識深厚，因而在我們追求這目標中作了很大的貢獻。《律動舞神州》是一畫與舞碰撞極具創作及啟發性之律動舞蹈，創作此舞時，基於我喜愛的立體主義的畫風，再配合我熱愛中國舞動律而形成此舞作，真是一純出自本心的作品──原來我最喜歡畫與舞。

採用中國古典及民族舞的基本動律，配合近代之設計構圖意念，把人體各部份作獨立之表現主題，在舞台上分割及重組成平面與立體的變化；再以現代音樂烘托，使之成為一綜合多種媒介之動律舞蹈。全齣舞蹈可大致分四大段落，各段以某一身體部份為主題，帶出主體的律動特性，最後一段使各部份重組，顯示一有機組合的形象及其變化。

點：以中國舞之手及頭之律動在空間形成不同之點。

線：以身軀形成之直線及曲線為表達主題。

面：足部不同動律在舞台上形成不同畫面之效果。

體：把身體全部分割與重組，是混合漢族、藏族、蒙古族及維族產生之新舞蹈語言。

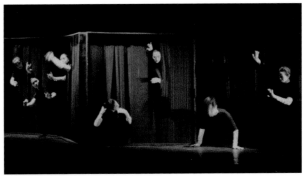

《律動舞神州》點

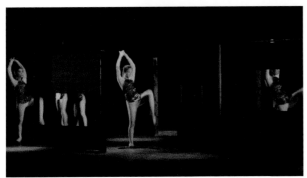

《律動舞神州》線

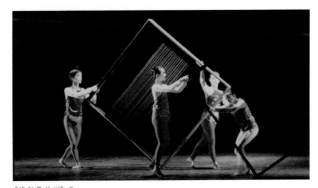

《律動舞神州》面

91

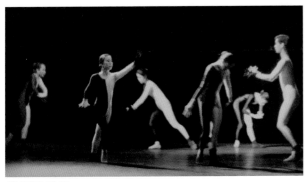

《律動舞神州》體

與實美娜合照

　　我嘗試將中國舞從傳統的服飾和音樂旋律中解放出來，並以身體不同部份的舞蹈動作為獨立的舞蹈主題，從而探索中國舞的演變和發展。舞蹈員以一身簡單而色彩豐富的舞衣和大家見面，至於舞蹈所採用的旋律是富有創意的現代音樂。佈景的木方架，中間之橡筋條抽出而使觀眾在不同支架的空間看到不同身體部份，我希望達到畢加索之立體主義，身體分割在畫面之主題道出，最有趣是觀眾坐的位置不同，看到人體和方條形成的構圖各異。

　　《律動舞神州》印象深刻的是溫錦昌設計燈光跟着每一個情節而聚焦。例如光聚焦在「點」中，黑色的線條之間伸出手和頭的動律，令觀眾聯想主題。「線」集中在空間上的旁射燈，射向人體中樞部份，所以橫線的呈現十分誇張，與舞者行的路線配合，令觀眾感受到線。「面」在不同的構圖方面，手、腳、身在不同的屏風，展現身體的不同部份，形成一個視覺上豐富的畫面。至於「體」，所有木方格佈景已經被拿走，在舞者的身體可以看到不同民族的動律，在不同的身體部位分割展示，所以是一部有趣的分割式民間民族舞，在幾何圖案裏面，不同時間看見的身體不同部份。燈的配合非常重要，幻彩的燈光打上人的身體上展示身體動律的豐富感。

《律動舞神州》以木屐跳出藏族的踢踏舞步

　　另一比較突破的是，我們嘗試把中國民間動律與本土糅合，其中有一段是藏族的踢踏動律，但舞者穿上廣東的木屐，由於它在地面拍打時有聲音，效果與皮靴有所不同。由踢屐開始做一個伏筆，到有人穿上屐而形成一連貫性的線條，最後用木屐跳起作藏族踢踏舞步。這是我們希望打破界別的規限，把廣東和西藏糅合的一個變化。故這舞蹈展示了舞與抽象畫，中國和本土風糅合的新嘗試。

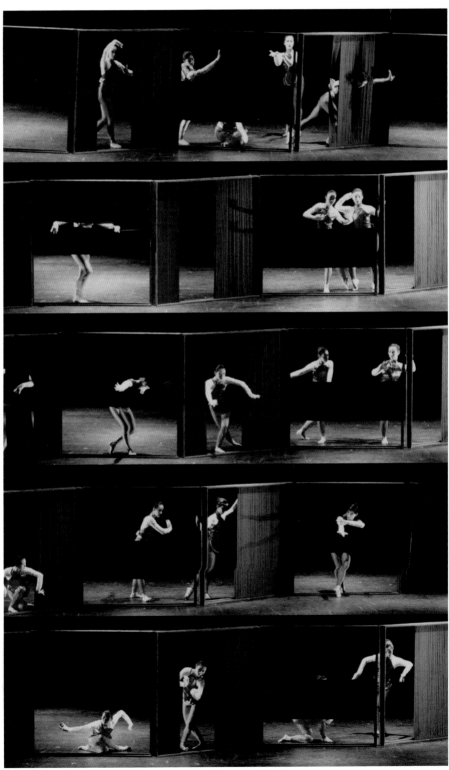

《律動舞神州》觀眾在不同支架的空間，看到不同的身體部份，形成豐富的幾何構圖。

《草月流——四季》1990場刊

《草月流——四季》Four Seasons 1990

香港是國際城市，不時有機會接觸到國際文化。來自日本之 SANKAI JUKU（山海塾）及不少BUTO（舞踏）流派的舞團給我的印象很深，其外形是塗白，而律動是緩慢的偏多。一次看了維多利亞公園之花展，其中草月流之插花盆栽藝術吸引了我，便動起把草月流之盆栽放大在舞台上的想法。

設計構思的靈感來源

1986年返香港前往美國西岸 Scripps College（斯克利普斯學院），與各國際編舞家為美國舞者編舞。那地方風景幽美，剛巧黃葉遍地，住慣香港及紐約大城市的我，興致勃勃地在四周拾取枯枝、落葉、石頭，並設計成不同擺放，在即興之環境下，我受大自然之啟發，用譚盾作曲之《深秋》編了一段我喜愛之三人舞，更立志以「四季」為題材，創作一晚會，作為我對大自然之讚嘆及感受。回港後，在繁忙的工作下，終於耽擱到1990年才完成《草月流——四季》。

創作泉源來自插花及盆景藝術，以大自然春、夏、秋、冬景色的變化來隱喻人生之旅程，更利用人體的動律糅合雕塑、服裝、髮型設計，再配以詩歌、畫及現代音樂引發舞者內在心態與大自然合而為一的綜合多種媒介之舞蹈。

「春」—— 春泉。代表着生命力、朝氣及人生旅程之始點。像維納斯女神剛在水面升起，泉水使嫩苗展開緻美。

「夏」—— 夏蓮。夏天的蓮花散發着熱情、閒逸及浪漫感，清逸之荷花池散發出夏日之光和熱。

94

「秋」 —— 秋葉。秋天的幹勁代表着成熟、穩重而沉思，憶起思維像楓葉散發在空中。

「冬」 —— 冬雪。東北風雪漠視剝落而扭曲的枯木、收容與重生，人與大自然合而為一。

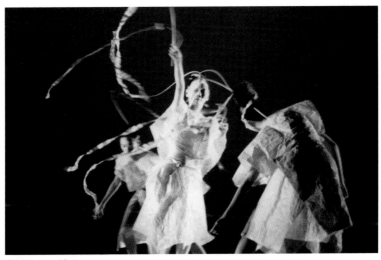

《草月流——四季》春

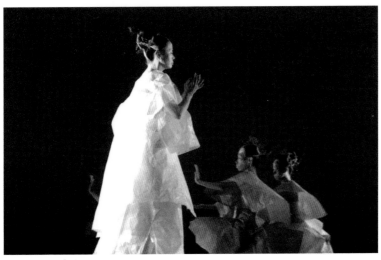

《草月流——四季》夏

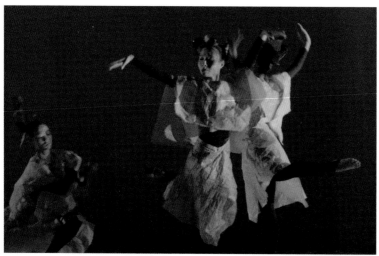

《草月流——四季》秋

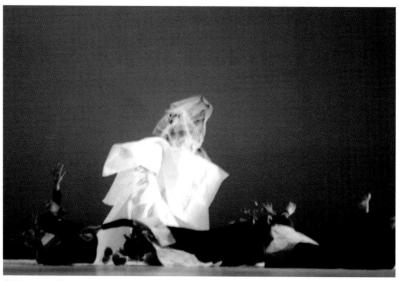

《草月流——四季》冬

設計構思中，「春」以韓國之帽頂舞動長帶入舞，泉水之漣漪「生生不息，連延不斷」之轉為舞蹈動律，手拿和頭長帶一樣設計的飄帶，包裹身體外圍，形成像漩渦不斷轉動；「夏日」受戴愛蓮的荷花舞影響，足的圓場步，及手的小腕花演繹了優雅的清蓮在河池漫遊；「秋葉」啟發自在美國看楓葉之飄舞；「冬」則受在美國舞蹈節工作坊的 Eiko & Koma 之扭動身體不同之連接部位串連起來形成之動感，及看 Scripps College 地下之菱角形果實影響，引起我在形體啟發舞者倣效之，而身體形成之動態。我在舞中表演春、夏、冬角色，受禪舞及李先玉影響，展現靜與慢動態之舞姿。羅國治的音樂、詩人李默的朗誦，以及建築師葉明之即場潑水彩，更為此舞增添雅意。

故此舞蹈乃是我自己所見所聞，自港、日、韓、中、加、美之體驗綜合作品。但香港舞蹈團的藝術總監舒巧看後，在我耳邊問，為何你在春的一段單一地轉動？她不大習慣在一個舞段看單一及重複的動作。其實我在試把動律重複又重複地漸變下，像 John Cage 的音樂簡易重複作一嘗試。因我認為表達水的漣漪轉動喻大自然的生生不息，乃是時間以及漸漸變化的感覺為主，故此不用太複雜。

左起：司徒美燕、趙月媚、陳潔德、我、李默、葉明與髮型及造型設計團隊
Architects & Heros 合照

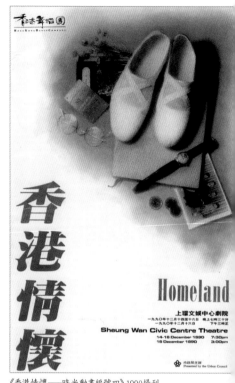

《香港情懷──時光動畫編號四》1990場刊

《香港情懷──時光動畫編號四》
Homeland – The Time Animated No.4
1990

《香港情懷──時光動畫編號四》用漫畫諷刺式的手法，勾畫出一連串的時代寫照。此舞令觀眾有如進入時光隧道一樣，經歷由1989至1997年間曾經發生，或可能會發生的種種事。在此之前，我已排演過另外三輯時代寫照式的舞蹈，同樣是描寫香港人、香港事，算來這已是第四輯了，因此以「編號四」命名。

舞蹈用椅子這道具作為表達媒介，形式極之生活化，甚至有舞蹈員在台上說話。其中描寫的包括「太空人」、「建設與破壞」、「一窩蜂移民」，甚至「無厘頭」心態、「投奔怒海」、「直選群雄割據」等種種已經出現，或可能會出現的怪現象。內容既可笑、又可悲。這舞由我編導，但卻是舞蹈員的集體創作，每一次排舞都是以創作坊的形式進行。

「拍照六四太空人；建設起落齊跟風；無厘頭投奔怒海；直選群雄難抉擇。」（右頁順序介紹四項劇目）

這一首趣致的打油詩，串連了這舞的各個段落。舞蹈屬於諷刺漫畫式生活小品，利用每一個人都常坐的椅子，產生出香港人對其位置移動及身份改變的疑問，透過舞蹈表達各種不同的反應和情緒，從而反映香港人生百態，是一可笑可泣的時代寫照。

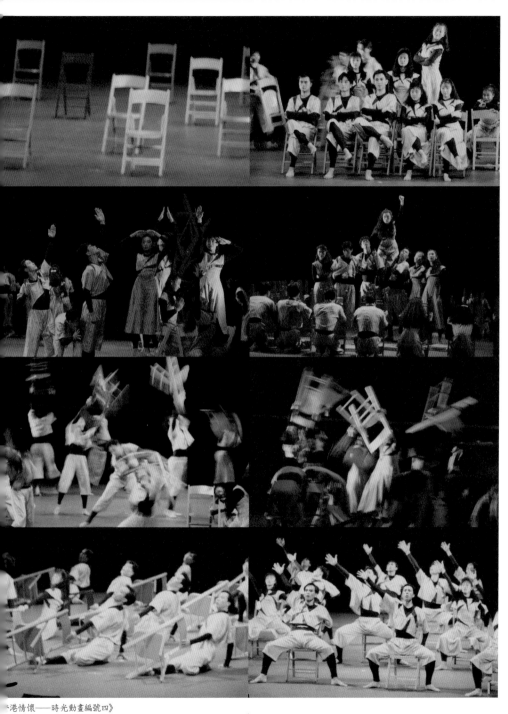

《港情懷——時光動畫編號四》

與香港舞蹈團舞者排舞時有感

我與舞團合作之「香港情懷」，與30位舞者相處之30小時間，早期是從傳達意念、提示概論、供應表達基本動律元素。

第一星期彼此之間仍有陌生感，一星期後，舞者之創作潛能開始出現分組之群體及反應，在中間過程之突發，創出畫面與構圖。每位個體之表達獨特，使我感到這舞團與早期別人評說保守、古老及不懂變通之舞者已不同了。隨着團排舞之漸進，我感到這舞團比以前更有朝氣、生命力及有潛質，而部份舞者思維與身體獲得平衡的發展。

《香港情懷——時光動畫編號四》表演舞者合照

香港情懷 我與郭曉華、曹誠淵合作晚會有感

1990藝文篇剪報：郭曉華、曹誠淵、舒巧與我合照

郭曉華原是香港舞蹈團之舞者及編導，現多居於台灣。這次她編「去與留」：舞蹈動律源自中國民間之民族舞，朝鮮之鶴步再以時間及幅度之變化，是演繹中國現代化之基本元素。全舞以誇張足步為表達之意念重點。香港之祖先漁民，以艱辛之起步，而近代青年人接踵之努力，創造了香港之現在，而無情之巨浪要他們離開留戀之地方，這一絲絲哀愁充份表達了香港近代人之心態，是一極感人之寫意舞品。

曹誠淵之《自由人之歌》，乃一現代動律充滿了每一音符，而結構緊密，每一節均表達自由人爭取自由，喜、哀、離、繁複之心態，均在畫面變化、流暢、層次鮮明之表達下，是一難得之古典現代舞品。

我編之《香港情懷──時光動畫編號四》，則是一諷刺香港之時代寫照，我希望以客觀之態度，道出香港之近貌，時虛時實，既可笑亦可泣。全舞以椅子作為現代表達媒介。香港人對自己之位置演繹、自己地位之質疑、對香港感情之去留之矛盾，均用椅子來傳達信息。椅子的面是佈景，是建築中銀、機場，是投奔怒海之船隻，是難以抉擇移民之地；而無厘頭之對白，更是香港居民之近代氣侯。整個舞我運用拉班動律及空間概念為例子，再在即興創作之工作坊下，由團員集體創作完成，深信是一平易近人之諷刺舞品。1997期近，刺激藝術家之思維及創作衝動，而藝術火花在《香港情懷》更是爆發了香港之本土文化之特色，充滿時代感。

這是一個難得與切身有關而引起共鳴之晚會。

──發表於明報17.12.1990

《字戀狂》1996 海報

《字戀狂》Calligraphy Fantasia 1996

文字書法是中國人經歷數千年提煉出來的文化瑰寶，亦是人與人之間溝通的重要媒介。

1982至1986年間，我在紐約研究現代舞其間，偶爾在曼克頓東岸之亞洲會所中的圖書館翻閱了留美華僑王方宇的《舞墨》，他把書法與字意用形象及筆觸表達。後來，此書分別在紐約及中國以舞蹈形式搬上舞台，這引發起我以文字書法為創作主題的動機。

《字戀狂》以中國書法為創作主題，以身韻之技巧及拉班動律之基本元素演繹筆觸點劃之動感。舞蹈糅合了現代音樂創作空間之質感，再配合近代平面設計構圖之意念，構成一個綜合了動律、音樂及視覺藝術之多媒體中國現代舞作品，全齣舞品由甲骨文的年代舞到電腦紀元，從「八卦」的伏羲時代奏到現今的電子世界，捕捉中國書法中各種字體的詩意與美態，展示文字書法的變幻歷程：篆書→隸書→楷書→行書→草書→現代書法⋯⋯

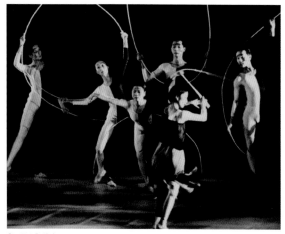

《字戀狂》篆書

此作品乃是成立舞團後的第三個作品，亦是難度高及成就感很大的舞品。難度高乃因我對書法需要有全面的探索，透過看不同的書法展、訪問當時知名書法家容浩然、翟仕堯、葉民任等，以了解各書法之特色。最後更請徐子雄為顧問作海報題字及指導舞者了解書法的學問。

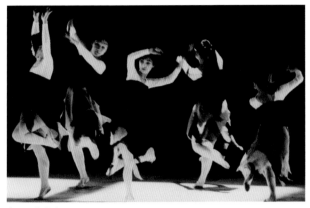

《字戀狂》楷書

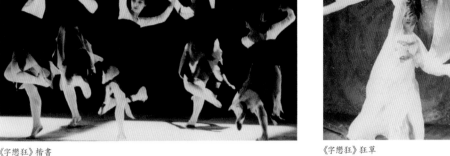

《字戀狂》狂草

《字戀狂》篆書

《字戀狂》隸書

《字戀狂》行書

　　好友李碧華提出此獨特的舞品命題為「字戀狂」。我最初聽她起名時，以為是「自戀狂」一笑！當然音樂我則請好友羅永暉協助，他當時是香港演藝學院的作曲系主任，便動員了他的高徒盧厚敏、林迅及麥偉鑄。全晚均是原創音樂及現場奏樂。舞姿及動律方面：「篆書」，我把甲骨文之圖文作創作靈感，再以長藤之活動及弧條道具以展示視覺上線條美；「隸書」之長筆道具加粗頭舞衣長尾拖地以演繹「蠶頭雁尾」之造型；楷書乃是很順暢地以不同之舞者之身體寫「永」字，在地面九宮格的圖案；「行書」以水袖舞出王羲之《蘭亭序》之對人生的感懷以意境傳神。

　　「草書」是我擬退出舞台之獨舞，以長頭髮代表墨筆，在地面磨墨書寫，舞動頭髮帶身體書寫張旭的狂草文章。羅永暉作曲、王靜琵琶獨奏，書法以一氣呵成貫舞中，我戴面具以展示張旭之粗豪，部份時間發出沉厚的呼氣帶出運勁之表象，身披白紗使舞動中有揮灑感。最後書寫之紙繞捲身體再拋物線揮頭髮向上，收筆在麥秀慧演的紅印章舞者背上。這是我很感滿意的舞作，惟我希望長頭髮到腰

《字戀狂》印章

103

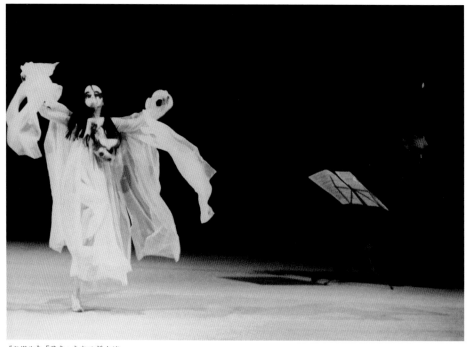

下以達豐筆的效果，及希望飲了酒才跳進
獨舞未能做到。故狂草我感覺可再狂些
呢！原本我準備四個面具分別在四舞段更

《字戀狂》和現代書法舞者及作曲家合照

換如變臉，但是最後時間趕不上，而不能用此構思。每舞段的視像及燈光由資深的余振球設
計、造型方面陳明朗在舞者面上繪出不同的書法及髮型之獨特使全舞出生色不少。

現代書法則是以一舞者即場在電腦上劃線條，而其他舞者看現場之視像而舞動，身體
作即時現場反應之舞姿，電腦讓音樂與舞者互相溝通、身體點劃之交融，擦出火花。

這次演出糅合拉班動律、音樂的韻律及書法的筆觸，捕捉中國書法中各種字體的詩意
與美態，展示文字書法的變幻歷程。我期望透過多媒體的現代演繹手法，喚醒香港人對中
國深厚文化的重視。

104

《字戀狂》「草書」我與王靜合演

後排: 朱紹威(笛子) 許宗宇(隸) 鄭楚娟(篆) ; 前排: 王志聰(二胡) 我 (草) 林小燕(楷) 余艷芬(行)

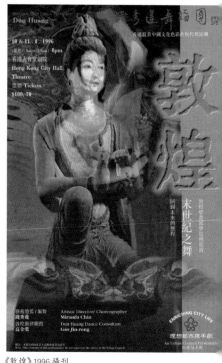

《敦煌》1996 場刊

《敦煌》Dun Huang 1996

敦煌莫高窟是我所嚮往在浩瀚沙海中之舉世聞名的藝術寶庫，以此題材作舞已是多年前之心願，1993年遠赴敦煌探秘後意念更濃。

高金榮教授是我極欣賞的一位獨特熱誠於耕耘建立敦煌流派者。任何創作我喜以其資深基礎原理為本，希望深入保留敦煌舞之風格，更是在任何改變之前必須之過程。這次舞品純以「敦煌——藝術之神」為主線，抒發我對純藝術受時代環境物質主義所污染之感受，反觀中國本土、香港及世界之大部份地域，更是抵不了這世俗洪流。舞品以高女士之敦煌流派之教材基本動律為主，再配以氣功及部份日本舞蹈流派融合以求互相碰撞，形成一種新的氣氛及感覺。

未來之藝術存亡非人力所能預料，然而曾經輝煌、後剝落，更是人生里程之縮影。或者，欣然地回味及領略其過程，亦是引起我們堅持及令其繼續發生的靈藥。

與高金榮合照

敦煌壁畫泥塑追從前末世紀之舞回到未來的歷程，「敦煌」是一個集古雅及現代的舞蹈、音樂及視覺藝術於一身的創新本地作品，以敦煌之壁畫及泥塑為本，配以現代音樂及編技，並以超現實印象派手法，表達敦煌受時代及環境而變幻，突出舞蹈之雕塑感，表達敦煌舞之風格。

眩　千手佛——手、眼、頭之敦煌舞動感

氣　氣韻——呼吸之敦煌舞動感

形　彩塑——穿梭永恆與變幻中的敦煌

韻　伎樂天——緣起緣滅話敦煌

旋　泥神與力士——受洪流沖擊下之敦煌

蝕　蝕滅——敦煌之未來預兆

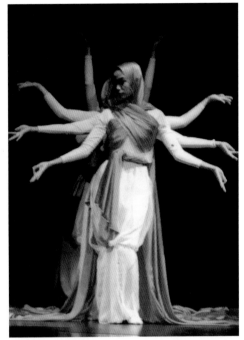

《敦煌》眩——千手佛

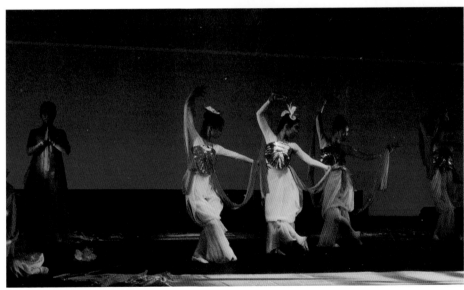

《敦煌》韻——伎樂天

《敦煌》旋——泥神與力士

《敦煌》蝕——蝕滅

《敦煌》造型照，西方的維納斯女神概念。

當設計此舞時，我以西方的維納斯女神概念、敦煌之畫及雕塑作造型之本，在搜集資料中，我特別着重其手印及S型的體態。

其中之：

眩、氣、形——以大自然之風沙再加水由無變有而形成。

韻——受物質商業社會之污染，部份舞者為歌伎，有一位佛被感染而舞出的士哥的舞步，以破格常規帶出佛性亦有被世俗污染之可能性。

旋——受社會政治運動及大環境所摧毀。

蝕——暗喻大自然任何存在只是一時間的歷程，最後離不了滅絕消失。王純杰設計的佈景為台頂上反射之鏡由天壓下，而舞者把身上用肚臍餅形成的念珠弄碎徐徐倒下。

《敦煌》以金色的長布裹着身的雕塑

這舞以金黃色的長布貫穿全劇，金沙、水氣，裹着身的雕塑，圍着地下成長方形作宮廷景，沖擊的洪流。最後如時間的長廊，由台上拉到劇場門口，舞者全布裹着身，像雕像送別觀眾，帶出了輝煌歷史時代感的敦煌是古蹟的預感。

此舞我曾在北京舞蹈學院的一次敦煌論壇發表，其後有學者忠告我不可用此劇目。因「韻」中佛性有被世俗污染之可能性及「蝕」中敦煌會有消失之未來，對中國而言是不容許的，我聽了一笑，可能在中國表演要求是報喜不報憂的劇目。我不禁欣賞香港的自由度，創作是無限的可能性的可愛。

109

2001

—

2019

探索

創作

實踐期 II

《武極系列》創作歷程

探索創作實踐期 II
《武極系列》創作歷程

　　1999年我希望生活平靜安逸，遂尋找與我喜歡「圓」的動律，開始學習太極。為安撫家人對我在表演藝術開支的擔憂，我決定用消磨時間最多的方式，遂選擇了讀書。當然我亦希能解答我內心的疑問——是否藝術團體一定要靠政府支持？我們藝術工作者可自力更生嗎？經好友陳永泉之建議下，我就讀工商管理碩士科目，每晚由六時至十時便是讀書，兩年畢業後再讀博士，理想成績完成了博士學位後，我使家人安心了，因他們認為在香港這國際金融中心，我擁有此學歷，將獲得生活保障。

　　2001年中國取得奧運主辦權，又引起我對創作的意慾——自發地問：運動員用八年時間準備奧運，作為藝術工作者八年我們可作甚麼？我遂選擇以代表中國文化符號的題材，連續八年持續地發表創作舞品為目標。我選擇「武術、太極」簡稱「武極」，因為我感武術太極是極能代表中國文化符號。2001年經好友譚美蓮的介紹，我與北京舞蹈學院對武術極有研究的劉廣來老師開始了探索創作《武極系列》的旅程。武術對我而言是陌生的，完全沒有概念，赴武當山、陳家溝、少林寺采風訪談後，我開始了探索武術太極的源流：是來自古人看動物的打鬥，研究攻防之法而形成不同的拳術套路，更了解太極的流派和發展，動律具有精氣神，為中國武術文化的表達要領，此乃開始了《武極一》的表達主題。

　　其間我參加珠海太極交流會，並獲太極刀的金牌獎項，在觀摩各名家發表其間，認識了青城山掌門人劉綏濱，他的拳法表達玄虛，無形而有空及變幻感，令我有其像「巫師」之虛幻感，而巫是中國最古老的舞蹈家，我遂於2002年赴青城山拜訪他，了解一下四川這古時鬼域之地。其間看張天師劍劈石的古蹟，隨劉綏濱沿着山走欣賞沿途清幽妙景，一向生活在城市的我，另有一番難忘的印象。回港後，由巫師的感應，至通靈，再配合太極王志遠老師提示的推手套路之演練介紹，我把推手由原始動物的碰撞，再與推手之感應，而演至你死我

活時的散打，展示了「武」的攻防中最終極戰的意境。當時我感極震撼《春之祭》音樂適合表達，遂選了作演繹《武極二》的推手、散打。這音樂極難掌握，我費了很大力量才完成，但當時我並不知原來這是劃時代影響音樂界的巨匠史特拉汶斯基 (Stravinsky) 的代表作，直至後來2013年再重排時才知曉，這是我意料不及的。

《武極三》則是源於看到太極老師王志遠發表的《太極賦》。我感其詩詞意境極美，遂用所學的楊式太極拳、刀、劍，以工作坊形式予舞者再以動律發掘及互動合作形式完成，此作品是我感滿意及喜愛的。

《武極四》是我開始感困惑的一年，因我已不知應在哪裏再選材。大弟錢銘佳是體育運動系科研博士，他介紹我往北京體育大學取材，得張力為教授介紹太極專家徐偉軍教授。2014年我在北京體育大學作高級訪問學者，聽傳統武術學科，觀看武術課程，早上往北京各大公園觀摩民間之養生活動，而北京體育大學的武術圖書館更豐富了我對武術太極的認識，最後我便在《武極四》以貝多芬《第九交響樂》、內家拳演繹舞蹈創作論文及在香港發表作品，完成了把舞蹈表演與學術結合的第一次的嘗試。

我希望生活平靜安逸，遂尋找與我喜歡「圓」的動律，開始學習太極。

其後再繼續探索中國文化的創作，《武極五》我開始接觸武術中的八卦掌，選取五行八卦作主題。全晚創作較深印象乃是用八個古箏放在舞台形成的八卦方位的舞段。

北京體育大學乃是我繼續去探索武術創作靈感之地，《武極六》以《易經》的變為主題，而由第一集起一直協助我作為音樂總監的陳明志博士給了我此作品很多構思，在易變中，我對變聲的印象較深，便採取了通臂拳的拍打身體聲與樂師互動，開始了舞團舞蹈與音樂互動表演的先河。

《武極七》則在早一、兩年前已開始探索，因中醫與太極及自然有極大的關係，與北京體育大學的黃鐵軍教授多次的商談中選了《黃帝內經》作這集的主題。以心、肝、脾、肺、腎與動律、健康、情緒的關係，最後演繹與春、夏、秋、冬和大自然，以天人合一、身心和諧作為追求健康的根源。

2008年舞團赴奧運表演以太極扇為主題的《扇韻》，在五千多人觀看的露天舞台上，鳥巢旁感染奧運的喜悅及中國人的光榮。中國文化深厚，其根在於老子之「道」，2011年舞作選材自《道德經》第八章之〈上善若水〉是在醞釀了多年之尋根探索，我赴武當山及與青城山道長劉綏濱問道，完成了與樂師現場演奏及互動的多媒體劇場。較深刻乃是舞者曹寶蓮的舞動，以大垃圾袋做的舞衣形成污染海水，最後釀成海嘯大災難悲劇的情景，這作品的情節是受日本海嘯後啟發編排的。

在貫穿中國文化的探索，由太極武術引發再《易經》、八卦、中醫至《道德經》，全程如在大海中愈潛愈深，有漸入黑洞感。當我把創作探索記錄《武極系列》完成書作時，更感到自己的渺小，「學而後知不足」，我感是時候要離開一會兒。

放下自己，像空水杯般才可承載水，再吸收養份。

適逢香港政府提出西九文化區的政策，希香港成為亞洲及國際文化之都為使命，我心中浮起了：「香港若成了國際文化之都，作為藝術工作者的我如何使舞團更提升至國際水平？香港市民如何提升為有文化的市民？」成了我心中的問題。解決問題便重入校園讀書吧！希望在研習中找到答案。當然，距離我1986年在美國留學回港已二十五年了，2011年我重返校園，在香港演藝學院攻讀舞蹈系編舞碩士課程。

放下自己，像空水杯般才可承載水，再吸收養份。面對21世紀未來的挑戰便是我當時的心態，我盡量慢下來細心探索我想找的答案。我以作品《百年春之祭》完成課程的論文，在重跳《武極二》用推手之演變，再配以巫由古至今劃時代的觀摩，最後對人與人以手機的溝通作出疑問，而回歸自然。這是我對太極推手的另一演繹，由攻與防的身體接觸的溝通，改成近代與空氣溝通的寫照，希藉此引起觀眾反思。

我是一個藝術工作者，在創作的圈子裏忽略了現實或與社會的溝通，未來我將會嘗試改變一下自己，尋找機會與社會接軌，把這帶有中國文化的哲學、養生、武術太極的「當代中國文化舞蹈」，推介予香港及國際，祈通過「愛動、愛藝術、愛生命」提升人生活的智慧及文化質素，將會是我未來的一大挑戰。

《武極系列一》Chinese Martial Arts Dance Series : Episode I 2001

　　武術是中國在國際上最獨具一格之人體動律，它在空間、時間及形體上除了具備雕塑美、動感美，更是具備豐富的動律質感的元素，而太極更是最具代表性的「武舞」。

與劉廣來赴武當山玉虛岩感受太極的精氣神

　　我與劉廣來導師為此製作赴武當山、少林寺及陳家溝探索太極之道，更與王志遠導師赴邯鄲國際太極拳交流大會，觀摩各派名家之武藝。全舞以太極的源流再糅合八卦、推手及散打等武術作基本元素，以現代拉班動律原理，把陰陽、虛實、大小、快慢、遠近等互相糅合。現代創新有「無極」、「太極」、「精氣神」，再配以《霸王別姬》虞姬的劍、唐代《公孫大娘》的劍器及《紅色娘子軍》的舞刀弄槍，使古今時空交錯。

長穗劍

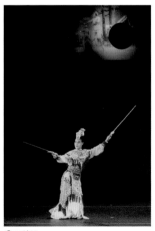

霸王別姬

紅色娘子軍

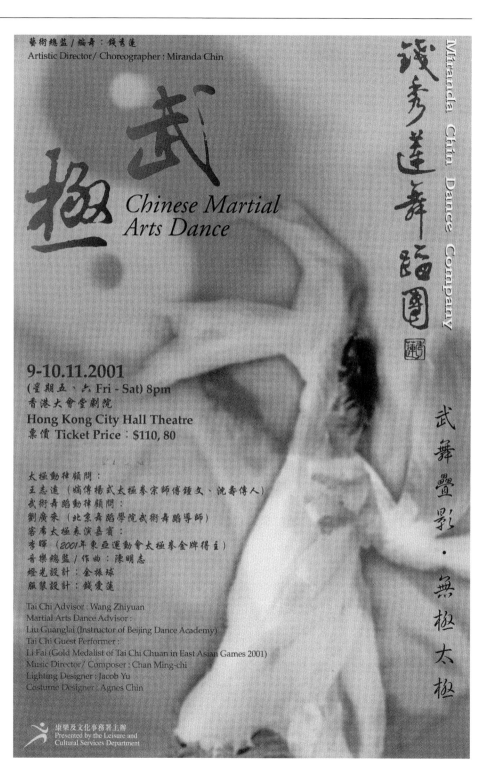

藝術總監／編舞：錢秀蓮
Artistic Director / Choreographer : Miranda Chin

錢秀蓮舞蹈團 Miranda Chin Dance Company

極 武 *Chinese Martial Arts Dance*

9-10.11.2001
(星期五、六 Fri - Sat) 8pm
香港大會堂劇院
Hong Kong City Hall Theatre
票價 Ticket Price：$110, 80

太極動律顧問：
王志遠（嫡傳楊式太極拳宗師傅鍾文、沈壽傳人）
武術舞蹈動律顧問：
劉廣來（北京舞蹈學院武術舞蹈導師）
客席太極表演嘉賓：
李暉（2001年東亞運動會太極拳金牌得主）
音樂總監／作曲：陳明志
燈光設計：金振球
服裝設計：錢愛蓮

Tai Chi Advisor : Wang Zhiyuan
Martial Arts Dance Advisor :
Liu Guanglai (Instructor of Beijing Dance Academy)
Tai Chi Guest Performer :
Li Fai (Gold Medalist of Tai Chi Chuan in East Asian Games 2001)
Music Director / Composer : Chan Ming-chi
Lighting Designer : Jacob Yu
Costume Designer : Agnes Chin

康樂及文化事務署主辦
Presented by the Leisure and
Cultural Services Department

武舞疊影‧無極太極

《武極一》海報

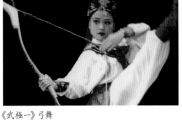

《武極一》弓舞

節目簡介：武舞疊影、無極太極、古今交錯、陰陽互濟

武舞疊影──傳統的演繹

　　把中國從古至今之傳統太極拳、劍、刀、拳術，由京劇《霸王別姬》虞姬的劍、唐代《公孫大娘》的劍器、《小刀會》反清起義的弓舞、文革《紅色娘子軍》的舞刀弄槍，到近代桃李杯獲獎作品《劍流雲》。

　　寫意傳情的《長穗劍》、氣韻生動的《扇韻》、香港李暉的《太極》絕技，由舞者保留或重新演繹，精彩紛呈。

無極太極──現代的創新

無極　　　　混沌間，導引吐納，五禽戲帶出了太極源流。

太極（一）　　太虛為始，太極之陳、楊、孫氏流派輩出，各家爭鳴，和而不同。

太極（二）　　以太極推手、散打元素巧妙組合沾、黏、連、隨、螺旋勁而形成變幻莫測的雙人動畫。

精氣神　　　以心行意，以意帶氣，以氣運身，充份運用太極抽絲、螺旋、彈抖勁，以圓為本的特點，展示循環不休，生生不息的精氣神。

　　當決定以武術太極與中國舉辦奧運作為我為期八年的創作歷程的時候，問題就來了，因為我對武術、太極並未有基本的認識。得到好友譚美蓮的介紹，我便和北京舞蹈學院老師劉廣來展開一次采風武術、太極的旅程。印象好深刻的是，我們先往武當山。武當山有72個高峰，環境優美，充滿仙氣。傳說張三豐在玉虛岩觀看到蛇鳥之打鬥，而領悟創了太極拳。我在玉虛岩播放精氣神音樂，練太極，感受着周圍環境帶來的氣氛，並祈求張三豐予我創作武術太極的感悟。其後在武當山我好希望透過與專家訪談，更加深入了解武術、太極。當時我們訪問了武當山的道教協會紫霄宮裏的至德道人，他解說武當山練太極的情況，基本站樁一小時，禪坐半小時，着重太極當中的形神相應，內涵為

《武極一》無極

《武極一》太極

《武極一》推手

119

《武極一》精氣神

公孫大娘

精氣神，天人合一。後來，更請石玄磯道士作張三豐的太極拳示範，這對我創作全晚結構的啟發性十分大。

其後，我們訪問少林寺，但那時的少林寺十分繁忙，人來人往，我感覺它有點商業化，因此對我的創作啟發性不大。後來我們到訪陳家溝，和當地的太極傳人陳小星會面。當時，他介紹了陳氏太極拳的源流、太極拳之特色等等。他指出動律要螺絲纏繞、走弧形、以腰為軸、動作要一氣呵成等等。要達到更高的境界就要深透，一般人的成功率是鳳毛麟角的。在陳家溝我看見有很多小孩從小開始練習。在內地，有不少人從小會以太極作為自己的終身職業。他們都十分勤力，吃完飯就開始忙着打沙包、練功等，這是香港基本看不到的景象。

之後，我再跟王志遠老師和永年太極社參與邯鄲國際太極拳交流大會，過程中了解到因為陳家溝陳氏太極拳而形成了民間太極拳，近代發展有楊氏、孫氏、吳氏等。而太極交流大會以交流比賽及名家展示形式進行，是近代國家作為中國和國際交流的項目之一，因此我亦把這個信息放在我的晚會作品裏面。

晚會分開了兩個部份，一是傳承、二是創新。傳承方面我搜集了拳、刀、劍的代表項目，包括京劇的《霸王別姬》中虞姬的舞劍、唐代《公孫大娘》以長綢繡球演的《劍器》、紅色娘子軍舞刀弄槍以芭蕾舞之原貌表達。這些都是十分代表中國演藝的象徵。至於《公孫大娘》的舞段我是選自1993年的話劇《狂歌李杜》，那時袁立勳當導演，羅家英飾演李白，譚榮邦當杜甫，鄧婉霞當楊貴妃，我當時演公孫大娘。在創作的時候，我參考了一份文獻，其中對唐代公

孫大娘有一個描述:唐代著名民間舞蹈藝人是善舞劍器,舞姿英豪,驚心動魄,雄妙神奇。旁人杜甫在《觀公孫大娘弟子舞劍器行間》詩中就回憶,「昔有佳人公孫氏,一舞劍器動四方。觀者如山色沮喪,天地為之久低昂。」司空圖《劍器》民間又有草書家張旭,從其淋漓頓挫的劍技中獲得靈感,草書大進的傳聞。在我創作劍器舞蹈時,選擇合乎詩句的道具,我採用繡球長綢,然後當拋出劍器,有放射遠方之作用。

　　至於無極太極當代創作裏,我選了在無極的時候,以不同的動物作為開端。因為訪問其間獲悉古人在山上看見動物保護自己的攻防,產生了中國不同種類的拳術,因此我在開場的時候介紹武術太極的源流是動物攻擊獵物的攻防。我選了五禽戲作為舞品的開端,中段太極因為我看了邯鄲的武術太極拳交流大會,知道近代的太極在民間有不同流派,因此我以這作為我的延續與發展。由於武術、太極的主線都是以攻、防,因此我加入了推手和散打的舞段。最後,我以精氣神作為總結,因為它是中國文化動律的內涵精神。音樂方面選取了作曲家陳明志博士獲國際獎項的作品作為最後的焦點。李暉當時屢獲太極的金牌獎項,是香港武術太極國際賽的代表人物。通過專業的武術太極的人物,相信能夠對觀眾有所啟發,及了解中國文化的精粹。

《武極一》表演嘉賓李暉

　　在全晚的舞蹈設計裏面,將古、今交錯,因為我怕當時的觀眾不太了解當代舞蹈,所以我以傳承與現代交錯來吸引他們,希望能夠保持他們的欣賞度。其實這台晚會是我剛剛開始吸收武術太極後產生的作品。對我而言,如果將來重演,可能上半部為傳承,下半為創新。相信隨着時代的漸漸進步,屆時的觀眾都應該能夠接受。

《武極二》2002 海報

《武極系列二》Chinese Martial Arts Dance Series：Episode II 2002

是一集舞蹈、武術、音樂及視覺藝術於一身的傳統演繹與現代創新並重的本地製作。為此製作，我

珠海太極交流會——與劉綏濱首次見面

遠赴青城山張天師洞，與青城派掌門人劉綏濱探索「巫」與「道」。全舞以巫、武、極及攻、防、變之互動分三線發展。由古樸之巫拳、圖騰、籤卜等作引子，太極之推手、散打，演繹人與人之間傳意、矛盾、虛實，生死勝負於一線之間。

節目簡介：巫武舞極、攻防百變、穿梭交錯、陰陽互濟

武舞

把中國武術之拳、刀、劍之精髓，有以《春江花月夜》古曲配之《太極》；瀟灑利落，神威雄壯的《刀舞》；楊家太極劍與舞動長穗劍之《劍韻》；香港吳小清之《拳與劍》絕技，精彩呈現。

《武極二》表演嘉賓吳小青

巫舞 —— 把巫拳八路由舞者保留或重新演繹，既古樸亦創新。

巫（一） 原始社會，巫支配大地，開山劈石，推雲撥月，朝天壓地。

巫（二） 巫為天、地、人的溝通媒介，驅除災難、祈福保安、打鬼接天、變幻莫測。

巫（三） 四周是眼、無狀之狀、無像之像，極限為神意合一。

巫（一）的原始羽毛頭冠與獸衣拍打木條之古樸造型與巫（三）的四周是眼的服裝設計與現代舞神韻合一，展演巫師修行漸進的層次。

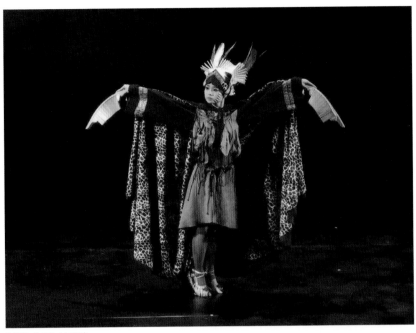

《武極二》巫(一)余艷芬

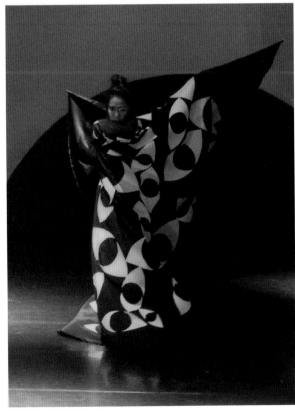

《武極二》巫(三)曹寶蓮

《武極二》推手(一)

極舞 —— 以太極之推手為主線發展

推手（一） 原始碰撞、適者生存。

推手（二） 傳情達意、矛盾虛實。

推手（三） 散打之攻防百變，掤、捋、擠、按、技擊絕藝、生死繫於一線之間。

在一次赴中國珠海國際太極拳交流大會，觀看劉綏濱表演玄門太極拳，感覺他的拳法十分虛無、變幻，有「巫」的意識。因此引起我想創作一隻與「巫」意識有關的舞。在舞蹈中「巫師」是最早的舞蹈家，在原始社會他排除紛爭、推雲撥雨、支配大地、驅除猛獸保安寧。

舞蹈中四川的儺舞有驅鬼除魔的神秘感，而粵語長片的張天師以道行高除魔著名，因此我去了四川青城山探索拜訪青城山派掌門人，以解謎團。當時劉綏濱剛巧繼承為青城派掌門人，他剛在珠海出道接觸中國不同地方，而我當時剛有緣與他認識。作為一個掌門人他帶我繞着山探訪，並往張天師洞。其中看到有劍插入洞之古蹟，我感到他的法力好高強，了解到青城山是一個與武當山不同的地方，不像武當有皇家貴氣之感覺，反而是一種靈巧而又別出洞天的感覺。他除了介紹青城山之特色外，亦努力解釋青城派之武術非金庸所指均是壞人的印象，然而喜用暗器則實有其事。在山上住了幾天，我感到山上民風樸素，這次體驗如武術小說之古人上山求道。

結合張天師洞的感覺，以及劉綏濱帶我的探索旅程，我創作了以「巫」作為中心思想的晚會。在「巫」裏面，仍然有加入拳、刀、劍作為間隔，但重點以巫、和太極的推手為交錯。我依巫的功能設計為——巫（一）：原始社會開山闢地；巫（二）：天人合一；巫（三）：到最高境界是四周是眼，無狀之狀，極限為神意合一。因此在第三段的巫，我設計了衣服四周都是眼的圖案。至於人與人之間的推手及散打，是由動物的原始碰撞演變成傳情達意，把掤、捋、擠、按的組合演變而成。

在推手三設計中我用了《春之祭》的音樂，因為當時我聽到這音樂覺得有生死在於一刻的一種澎湃力量，因此我選用了這個音樂。當時我並不知道這首名曲是影響當代音樂百年

《武極二》天、地、人

《武極二》推手(三)

《武極二》後排左五服裝設計錢愛蓮、我、吳小青暨舞者合照

的轉捩點，到後來2013年重演的時候，我作了深入研究才知道。2002年編寫的時候我感到非常困難，因為它的音準好難捉摸，我用了很多個晚上去聽，最後我也沒有數拍子，而是憑感覺。我亦讓舞者用相同方法去找動律的切入點，這個創作難度甚高，但創作過程讓我們感到十分深刻。

往訪古樸清幽的青城山引起了我對粵語武俠片的懷舊情懷，故此在視覺藝術上，我加了粵語武術著名電影《如來神掌》的影像投射在立體圓球上，而跳刀舞時用了武術電影之流行音樂。舞者最後用掌推出，圓球向上升，有被掌風推動之魔幻感，這部份是其他《武極系列》沒有的，相信是此集的獨特之處，極有香港武俠歷史感。

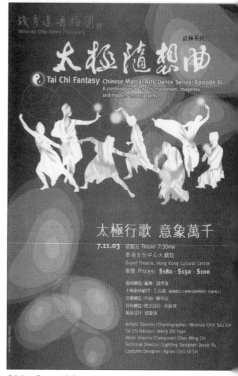

《武極三》2002 海報

《武極系列三》Chinese Martial Arts Dance Series: Episode III 2003

在外表陰柔而實際極有攻擊力及殺傷力的太極，其行功歌訣充滿詩情畫意，「靜如山嶽，動若江河；似雲舒捲，迴風舞雪」這些意境是何等優美，因此啟發了我以行歌寄意、寫景寓情以作為此晚會創作的主線，通過以傳統的太極拳、刀、劍的工作坊，舞者吸收了前人實踐積累的動律套路，再各自各精彩，發揮創意，隨意舞動，演繹太極的內涵和意境。舞團希望通過這次創作表演，為推廣太極文化略盡綿力，更祈望為太極大同踏上新一步階梯，並祈福世界和平、健康及祥和而共舞「太極」。

節目簡介：太極行歌、意氣萬千、舞動隨意、氣吞山河

太極行歌	純真的太極行功歌訣喚醒了人與大自然，讓我們與大自然共為一體，與宇宙同呼吸。
靜如山嶽，動若江河	我們的足跡如長江流遍華夏，讓水之源滋潤大地；我們的身軀如群山，雄峙神州，綿綿若存如春蠶吐絲，柳浪潮湧，如流水潺潺，溪中浣紗。
蛇手貓步，變化猶龍	以太極劍套路為本，分別演繹貓的靈巧、突發；龍的繞繚、變化；蛇的吐納、曲行，發揮動律的質感及多變。
似雲舒捲，如鷹翔空	以太極拳之套路柔化而成，如微風吹拂，雲朵輕抒地起舞，似鷹在舒捲自然的雲層中自由地滑行飛翔，何等自在舒暢。

行雲流水，迴風舞雪	尋夢者（一）以水袖舞太極劍之川流連綿感。
	尋夢者（二）在飛雪中感懷其過去的人生歷程，憧憬未來的歲月，如黃昏落日，希餘暉恩澤大地。以太極刀之套路演繹之。
階及神明，靈慧貫通	太極的最高境界乃「渾然一氣，天人合一」而達到無形之境界，氣吞山河，天人合一，亦是人達到最完美及理想之渴求。
太極大同	無分國籍，在渾圓的地球上，運轉在和諧而圓潤的軌跡動律中，共同祝願世界和平、健康及祥和。（觀眾參與部份）

《武極三》以太極行歌作一個創作。我的太極老師王志遠有天給我一首《太極行功》的歌訣，我從中獲得好多靈感，因為當中的句子極具詩意，我選擇了我認為能夠表達、有意境的字句，抽出將其加入到我的晚會，作為演繹大自然的春、夏、秋、冬主線。開場時以朗誦《太極行功》歌訣——配以舞者打太極動律作序。在太極行歌裏我嘗試用廣東話、普通話、英文、日文等不同的語言表達太極是一個國際化的共通語言。分段以行歌裏面美妙的字句抽出來，我選擇了「靜如山嶽」、「動若江河」作為大地流動、源源不絕，水喻生命的源泉；至於創作「蛇手貓步」時，我則採用太極劍給舞者組合，然後他們再選擇精華部份作為演繹，扭動如脊椎蛇及腳法靈活如貓的動律；至於「似雲舒捲」、「如鷹翔空」則以優雅的雙人太極、空間展伸的意遠舞姿來表達。其中「行雲流水」，以水袖代替劍來演繹那種飄逸以及川流連連；「迴風

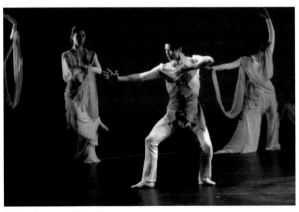

《武極三》丁平之「靜如山嶽」

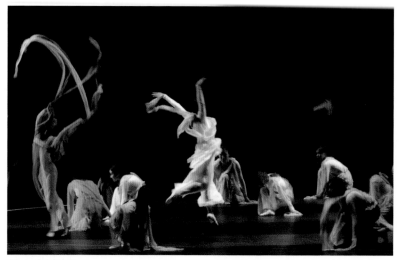

《武極三》動若江河

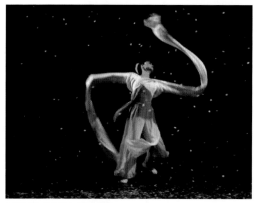

《武極三》余艷芬之「行雲流水」

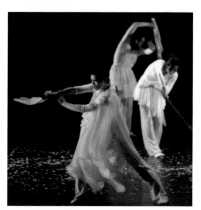

《武極三》迴風舞雪

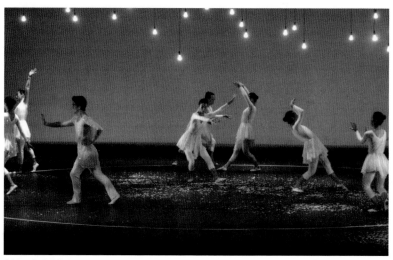

《武極三》靈慧貫通

舞雪」用舞刀來演繹，其中一幕在雪中刀剎剎，在地上震動發出的聲音，帶出蕭風瑟瑟的感覺。「階及神明」我用了天上一盞慢慢徐下的燈泡，來表示一個悟道的感覺。最後「太極大同」時，觀眾和舞者一起耍太極來呼應開場。

最初在選擇音樂的時候我感到十分困難，偶然在舞林挑選音樂時，當時的書記葉老師主動介紹了希臘名作家Yanni的碟給我聽，我感到非常適合，並採用於我的《武極三》。但當表演之後，很多好友問我為何不用中國傳統的音樂來配搭，但可能因為我自己慣性把中西文化交流，希望能以兩者擦出火花。始終我覺得這音樂十分適合，但當未來有機會重演的話，也可以嘗試使用中樂去配搭。

此舞品是我感喜愛的作品之一，可能我對楊式之拳、刀、劍均熟習，給舞者之工作坊時很有信心，而部份舞者演繹發揮創意表現佳，如余艷芬的「蛇手貓步」及「流水行雲」，丁平的「靜如山嶽，動若江河」，及領舞曹寶蓮出場之「大地之母」之水之靜與動。「靈慧貫通」之悟道表達力，均使我對香港演藝學院之畢業學員及香港舞者，予以極大的期望及鼓舞。香港文化中心大劇院之劇場亦是使我對此《太極隨想曲》有國際及大氣磅礡之呼應感。

《武極三》曹寶蓮之「大地之母」

《武極三》王志遠(後排左四)與我(後排左五)及舞者合照

貝多芬

《武極系列四》Chinese Martial Arts Dance Series: Episode IV 2004

我為此製作遠赴北京體育大學，與各教授從心理、力學及人體科研之角度探索，以武術太極動律配以貝多芬《第九交響曲》演繹其傳奇一生，其奮發上進精神，面對逆境、對抗命運、超越個人的苦難，放棄小我而成就大我。全舞以內家拳的延綿伸展，太極棍的輕快凌厲，陳式太極的纏繞彈抖勁，以意帶氣、以氣帶力，與樂章擦出迴旋多彩的火花。依不同樂章的變奏，分為太極形神解、太極剛柔解、太極陰陽解、太極虛實解及太極動力解等。

節目簡介：貝多芬第九交響曲　內家拳迴旋變奏舞

第一樂章：太極形神解　以強大意志與苦難鬥爭，面對逆境，鍥而不捨地頑強對抗，對幸福充滿「嚮往」。

第二樂章：太極剛柔解　以太極棍演繹「奮進精神」，面對鬥爭仍有向前的動力、對愉快、樸實的田園生活的嚮往。

第三樂章：太極陰陽解　愛情是深刻而哲理性，幽雅而溫暖，抒情而浪漫，陶醉在一種寧靜的幻想裏，既純情而崇高，永懷追憶。

第四樂章 (A)：太極虛實解　命運不是要我跪下來求饒，而是要我扼着命運的咽喉。通過鬥爭和思索，尋求自由和歡樂。

第四樂章 (B)：太極動力解　鬥爭取得了勝利，歡樂戰勝了苦難。
席勒的詩《歡樂頌》──祝願世界仁愛、和平，讓我們一起共舞。「億萬人民團結起來，大家相親相愛」。

《武極四》太極形神解

《武極四》太極剛柔解(主跳王丹琦)

《武極四》太極動力解

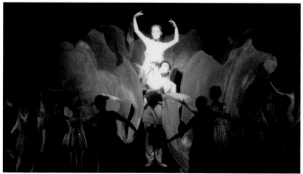

《武極四》歡樂頌

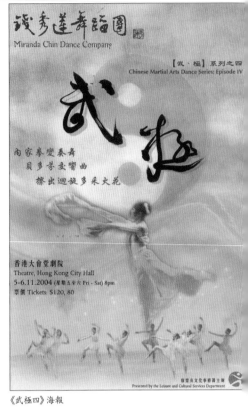

《武極四》海報

　　創作《武極四》的時候，我感到在香港很難找尋更深一層作創作的資料，弟弟錢銘佳是運動生理學博士，他介紹我去北京體育大學作高級訪問學者，對武術太極作更深入的探索。當時我也有接觸內家拳：內家之形式與太極之形式區別於：內家無不盡其極，即港人之所謂「去到盡」；而太極在於「中」，即「中庸」謂之「適可而止」。所以內家之方圓往往不可捉摸，是「絕景逢生」，你不知「是如何出來」的，這是「內家拳」中可以體會。而太極之方圓，是方圓相生，是方亦是圓故而渾然，所以太極樸實，內家詭奇。

　　內家拳獨特的地方是比較自由、無形，及富有內涵。說到內涵，我感貝多芬的《第九交響樂》很深層而內在，我便把兩者配合而創作舞蹈，於是我便開始採集有關貝多芬的資料。在北京體育大學與心理學教授張力為互相探討。他說貝多芬有克服自卑，追求卓越的心理，為了克服聽覺失聰的焦慮，而引起的積極的抗拒，他的意志力十分頑強，促使他得到卓越的成就。根據貝多芬《第九交響樂》，我把它作為貝多芬的人生寫照。我選用了紫紅色的大布代表貝多芬的一生在苦海裏面掙扎，因為他是一個作曲家卻在後期失聰，因此我用大紫布的開場作為一個暗示，這個巨人的一生中的背景印象。在最後把象徵苦的海包紮成一個木乃伊的造形，道出了貝多芬的一生。

　　之後，因其愛好大自然，而在武術太極裏面選用一種大自然的道具棍，因此在第二樂章裏面，我選擇了太極棍作為發展的元素。由於它的動律輕快，可以加上芭蕾舞腳步的節奏。其中找了王丹琦演繹，因其腳法十分靈巧，上身以太極棍的動律，而下身則以快速拍腳的舞蹈來演繹這個在大自然的輕快心情，但是在第三樂章裏面，演繹了貝多芬的愛情生活。他一生中的情人是誰，後人都一直猜測，因此舞蹈設計我是以典雅優美的芭蕾舞的氣氛，但裝束方面每一個舞

我、王梁潔華、陳明志、徐一杰

者，不論是雙人舞或群舞，女舞者都以粉紅帶紫色的輕紗蓋着。觀眾永遠都不知道他所追求、接觸、尋找的夢裏情人是誰。而最後是歡樂頌，因我感到他雖在痛苦中，心卻一直充滿光明，對未來樂觀而又帶有神聖的感覺。因此我轉用黃色扇巾給舞者快速揮動，呼應第一場代表大苦海的紫色大扇巾。整個創作我以內家拳的動律為本，然後與舞者在工作坊裏創作及配合組成。

　　全舞以中國古典武術大師張三豐的內家拳，與西方貝多芬的音樂份量作不相伯仲的互動，故選材內家拳宜放大比重，太極後流至民間發展以陳氏太極拳之螺旋、彈抖，最能發表勁及力量，掌法與走轉為主的八卦掌，運動如軸線，發勁如放箭的太極棍，再以古樸的太極導引，引用了氣與意，更突出中國武術之文化內涵。而音樂是一個啟發我們創作的源流，並受到它強烈的感染。

　　晚會表演後，我以此創作歷程作為我在北京體育大學作高級訪問學者之論文，以「舞武舞」作這論文的命題。而北京體育大學亦成為我後來把《武極系列》和學術研究作一聯繫創作的尋根及探索基地。

《武極四》表演嘉賓徐一杰

　　《武極四》主跳貝多芬的一角為徐一杰，有一次觀看他出席陳式太極比賽，感其身體發出通透連貫，彈抖而有力，力量是貫穿，我感覺十分適合演繹代表不向命運低頭，頑強的個性貝多芬這個角色。於是安排他從山東到香港作推廣太極以及演出貝多芬一角。通過舞團安排的武術太極推廣、提供免費教學及在各大學講座和表演，他有機會獲基本的學生和建立社會的網絡。他後定居香港並建校，為陳氏太極作發揚的貢獻。其後他在《武極五》及2019年的《武極精選》為舞團作表演嘉賓，這是我在2004至現在和他結的武舞緣也。為香港引入這太極優才，也是我在這《武極》創作過程中的得着吧！

《武極五》海報

《武極系列五》Chinese Martial Arts Dance Series:Episode V 2005

《武極》第五集是以中、港、台藝術家攜手合作，集舞蹈、武術、音樂及視覺藝術於一身的傳統演繹與現代創作並重的本地製作。全集以易經八卦為創作主線，以陰陽、五行、八卦演繹人與自然，自然與萬物之變化無窮。陳氏太極之螺旋纏繞摺疊，而表達太極之最美「S」之流線動律、太極和諧圓轉與八卦的變數，充份表現了矛盾而又統一之「道」。全舞內容包括易經八卦，陰陽五行：天、地、山、水、雷、澤、火、風。

節目簡介：易經八卦 陰陽五行 彈抖舞道

	序	日月運行，太極圓轉，生活在太極。
	乾天	太極合陰陽，合二為一，為宇宙萬物之創造、化生、生滅的根源。陰陽的創生過程衍生五行，五行在陰陽的律動中運作展開，生出世界萬物。
	坤地	陰陽五行為宇宙萬物化生、交變和互變為原動力，大地上生生不息，充滿永不息止的能力。
	易變 I	太極運行不息，連續不斷，周而復始。
	艮山	山時而宏矗立，時受浸蝕。

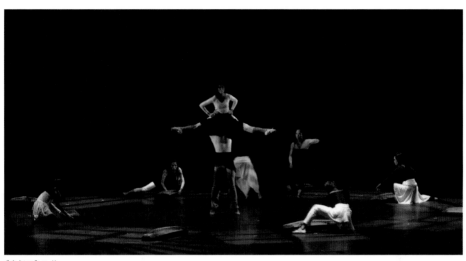

《武極五》八卦

☵	**坎水**	水沿山流，時成激浪，構成大自然山水之變幻景象。
	五行	五行水火木金土之相剋相生，矛盾關係的認知，為太極的內涵。
☳	**震雷**	春雷一鳴驚天下，蟄伏萬物皆欲生。
☱	**兌澤**	善化雲雨，恩澤大地，新陳代謝，言和悅相聚之變化。
	易變 II	陰陽合而為太極，分中有合，合中有分，在物質五行分化下，矛盾摩擦頓生。
☲	**離火**	火乃最發揮光明之物，內柔外剛，生光明熱量，為文明之象。
	易變 III	八卦的符號，再配以彈抖動律與聲樂對話，九宮空間之方位變數萬千。
☴	**巽風**	風是無所不在，微風、清風、旋風引起大自然的變幻的情景，幻想中的清風劍俠，摒除物質之身外物，返回大氣中，回復無極還原境界。
	易變 IV	搖滾的勁樂配合八卦個性之演繹，舞姿由陳氏太極糅化而成。
	太極同樂	塵世中，保留清脫自我，還是隨波逐流，歡躍在舞手頓足中，還是氣定神閒，觀眾可自行選擇各自各精彩。

《易傳・繫辭上》說「易有太極，是生兩儀，兩儀生四象，四象生八卦」，《易經》提出了宇宙創成說，即「太極學說」由一個「元始」混沌分天地，天地生萬物。在這個創作裏面，我先訪談了不同的太極學者，了解到舞蹈藝術中的四大元素：氣、意、形、韻。氣具有旺盛生命力，決定生命元素在內外和諧統一，成為完整的舞蹈藝術。

《武極五》湯偉俠博士與我之演前講解

《武極四》裏面探索了內家拳和貝多芬的《第九交響樂》的創作後，我回北京體育大學，在武術太極講座裏面了解到，《易經》是中國群經之首，所以希望有一個作品能夠演繹《易經》及八卦。首先，我採集了八卦裏面的不同元素，在分段裏面，有五行、八卦等議題。因為八卦是比較難懂，因此在晚會開始之前我邀請了湯偉俠博士在開場前解說，亦往訪了北京體育學院的徐偉軍、呂韶鈞、八卦名家劉敬儒等，更請陳明志特意編寫一首八卦的樂章，希望能夠充實這個晚會。整個晚會裏，我感覺到最突出為八卦舞段，台灣五個樂師彈古箏，配以八個舞者，並且以畫家周綠雲的畫作背景。全個晚會分開不同的段落，有「天」、「地」、「山」、「水」、「雷」、「澤」、「火」、「風」。中間不同的易變貫穿整個晚會。最後謝幕以「太極同樂」塵世中，保留清脫自我，還是隨波逐流？當中以一段比較輕快的音樂作結，希望能夠把嚴肅的《易經》，帶點輕鬆的氣氛給觀眾。特別一提的是，在「坤」中，我們用了太極小木棒作為一個道具，而「八卦」中我們則以八個古箏形成了八卦卦象。我相信這一段更能在八位舞者不同質感的動律變化、視覺藝術、現場音樂方面配合，以地下放的卦象構圖是在這晚會裏最具代表性的。

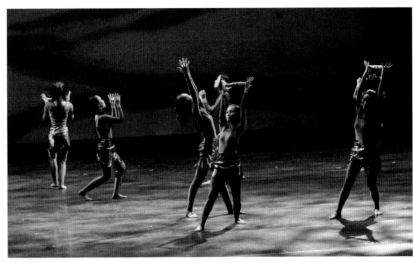
《武極五》坤地

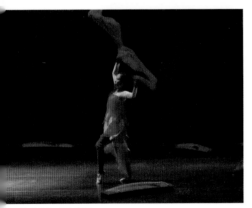
極五》離火(主跳歐嘉美)

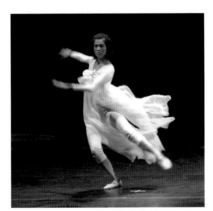
《武極五》巽風(主跳王麗虹)

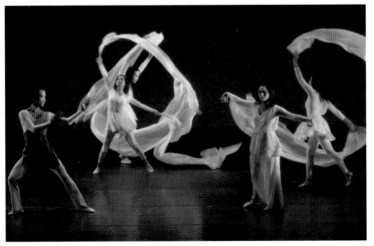
《武極五》巽風

《武極六》場刊

《武極系列六》Chinese Martial Arts Dance Series : Episode VI 2006

全舞以武術中豐富動律之形意拳之十二形拳（雞、鼉、猴、鶻、龍、鮐、燕、馬、蛇、虎、鷹、熊）為創作主線，通臂拳之打、拍、摔、撣與現場變奏對話，太極之開合中正，螺旋纏繞，配以音樂之金、木、水、火、土及八音現場演奏，展示無形之氣使大自然生生不息，息息相關，在矛盾、順逆境中自強不息。全舞內容包括變形、變色、變聲、變態、變象。

節目簡介：五行易變　形意舞影　氣幻無極

變形　（從形體之變數）把形意拳之十二動物（雞、鼉、猴、鶻、龍、鮐、燕、馬、蛇、虎、鷹、熊）在不同時間出現，表現生物生存之本能從而展示大自然之生生不息。

變色　（從視覺上之變數）在大千世界下，出水蓮是否可中正舒，出污泥而不染，清虛脫塵還是隨波逐流？

變聲　（從聽覺之變數）以拍打身體及足部節奏之變化，有時如大小珠落玉盤，時而如下雨，時而如點滴，打、拍、冷摔、互動變奏。

變態　（從視覺之延伸及焦點不同形成錯覺）以藤纏樹之印象，展示氣之延伸，人與大自然之息息相關，纏繞千絲萬縷，而和諧便是最美的境界。

變象　（金木土火水之相生相剋）樹木被砍伐破壞，環境被污染，被火燃化為灰燼，大自然的水，氣之能量，使生物再重生，還原而超越，如火鳳凰再生，君子自強不息。

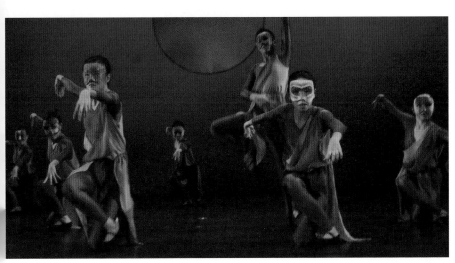

《武極六》變形

《武極六》變聲(主跳黎德威)

《武極六》變態

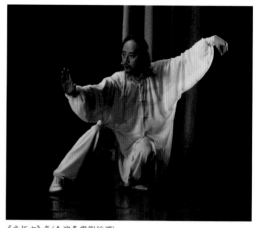

《武極六》氣(表演嘉賓劉綏濱)

　　創作《武極六》我依舊到北京體育大學尋找創作源流。在觀賞武術及太極課的時候，其中有一個課堂我看見學員拍打身體，後來才知道那是通臂拳。源流是一隻猴子從一棵樹到另一棵樹，伸長手臂形成的一個武術拳稱。當我閉上眼睛的時候，聽到「噼、啪」的聲音，感覺如大小珍珠落玉盤之奏樂，感到十分有趣，於是取之為我創作的動律之元素。另外，形意拳十二個不同的動物亦引起我的注意，因不同動物有不同之獨特形態及動感。但當我要找合適的音樂時感到十分困難，所以我嘗試在香港聽不同的演奏。在一個香港管弦樂團的奏樂晚會裏，其中一首由John Adams作曲《大地》一曲，聽的時候我感到十分適合形意拳十二拳的演繹，因為它是由豐富的音質組成，加上當時和音樂總監陳明志商討時，決定了用以〈易變〉裏面有變形、變色、變聲、變態和變象。

徐偉軍教授給予舞者工作坊

　　「變形」是在十二個形意拳取材，邀請了北京武術系的主任徐偉軍教授來港指導工作坊，而形意拳、太極拳、通臂拳是晚會主線動律。「變色」我則以孫式太極的開合演繹了出水蓮——大千世界裏面的呼吸靜感，至於通臂拳則邀請了北京徐偉軍教授舞者，再由舞者與現場樂師互動。最後的「變態」以籐纏樹的氣象，展示千絲萬縷，和大自然息息相關。「變象」當中構思源於我有天在報章看一幅相中的大叢樹木，被人為大量從中攔腰鋸掉，整棵樹好像被砍頭一樣，因此我以通臂拳，以一個人拍打身體喻為一把刀。最後演繹的是金、木、水、火、土相生相剋，由金即刀劈打樹木，然後被火燒，被燒盡變為水，有氣的能量，慢慢再重生。晚會裏面用金、木、水、火、土以及五行的相生相剋都有關係，而變形、變色、變聲、變態和變象裏面，予我們的五官感受及體驗。整體上，我以氣作為創作的主線。劉綏濱的動律給我的感覺是非常抽象的意感，因此我邀請他在我晚會上演繹水、氣兩個部份，這亦是他第一次從青城山到香港作我們的表演嘉賓。

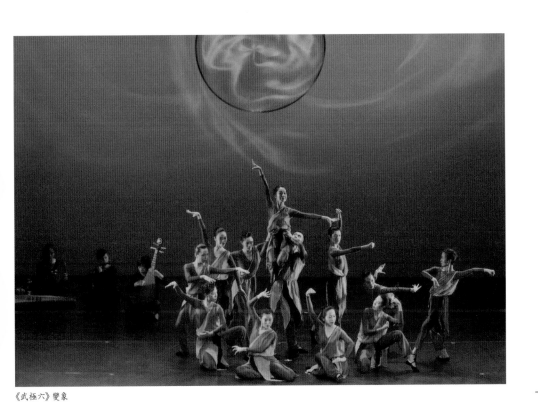

《武極六》變象

無形之氣使大自然
生生不息，息息相關，
在矛盾、順逆境中
自強不息。

《武極系列七》Chinese Martial Arts Dance Series: Episode VII 2007

以中國古代最早的一部醫書《黃帝內經》為導線，尋覓古人舞蹈之功能始於宣導法以求健康。全舞以西漢帛畫的「馬王堆導引圖」、陳希夷的坐功圖，養生功之五禽戲、八段錦、《易筋經》、六字訣等以豐富舞者作動律取材，張廣德的導引養生功，啟發舞者創作演繹「心肝脾肺腎」之養生功能動律，轉化為現代舞的探索。以舞蹈與造型、色彩、光影、空間、聲音的變幻，展示中華文化之中醫養生之哲理與大自然陰陽五行協調而成一和諧之宇宙觀。

節目簡介：走進《黃帝內經》
探索中國養生文化之源 舞出五臟之生命律動

春	脾	「土」	脾主中土，像大地生化萬物，承載萬物。
	肝	「木」	肝為將軍之官，如春天萬物生發，動物穿舞林中，一生二，二生三，三生萬物，萬物欣欣向榮，舞出色彩與生機。
夏	心舒		樹蔭下，舒心活絡，何等逍遙灑脫。
	心跳	「火」	心為君主之官，以踢躂的變奏，道出了在規律化，神志不清下，再重拾思維，奮發而回平靜的心跳歷程。
	心願		流星雨下的許願，只要全心全意，自然發出光和熱，夢想可成真。
秋	肺	「金」	氣與光呼應，時空的變幻，耀目的光輝，難阻傷逝的悲鳴。
			時間一去不復返，碧波光影下如美好的回憶，在空間舞動後，流水不留痕。
冬	腎	「水」	腎藏精，水為生命力之泉源，五行相生相剋，以太極止干戈，萬物精氣收斂，蘊藏將發放之生命力，而和諧與平衡乃養生健康之源。

腎

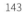 談秀蓮舞蹈團
Miranda Chin Dance Company

【武、極】系列之七 【黃帝內經】

Chinese Martial Arts Dance Series: Episode VII

Huangdi Neijing (Inner Canon of Huangdi)
exploring the Origin of the
Chinese Culture of Nourishing Life,
Dancing to the Rhythm of Life of the Five Organs

「探索中國養生文化之源
舞出五臟之生命律動」

肺　　脾　　肝

18.3.2008 (Tuesday) 7:30pm
香港文化中心大劇院
Grand Theatre, Hong Kong Cultural Centre

票價 Prices:$180, $150, $100

心

藝術總監/編導: 錢秀蓮 [顧問: 玉志道 (嫡傳楊式太極拳宗師傳鍾文・沈壽傳人), 黃鐵軍 (北京中醫藥大學醫學博士)・胡曉飛 (北京體育大學傳統體育養生學教授)] 客席表演嘉賓・李暉 (2001年東亞運動會太極拳金牌得主) 音樂總監: 陳明志 燈光設計: 溫廸倫 服裝設計: 錢愛蓮

[Artistic Director/Choreographer: Miranda Chin Sau Lin] [Advisor: Wang Zhi Yuan, Huang Tie Jun *(Professor of Department of Sports Medicine Beijing Sport University)*, Hu Xiao Fei *(Professor of Dao Yin Yang Sheng Xue of Beijing Sport University)*] [Guest Performer: Li Fai *(Gold Medalist of Tai Chi Chuan in East Asian Games 2001)*] [Music Director: Chan Ming Chi] [Lighting Designer: Bee Wan] [Costume Designer: Agnes Chin]

143

《武極七》2007 海報

《武極七》春:肝

144

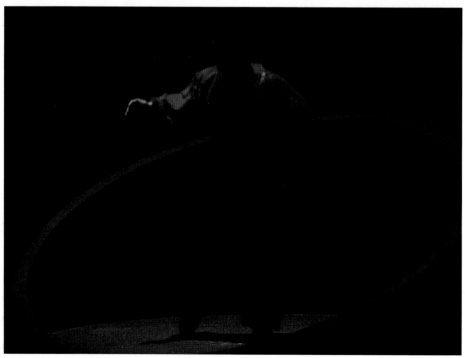

《武極七》夏:心跳(主跳 王丹琦)

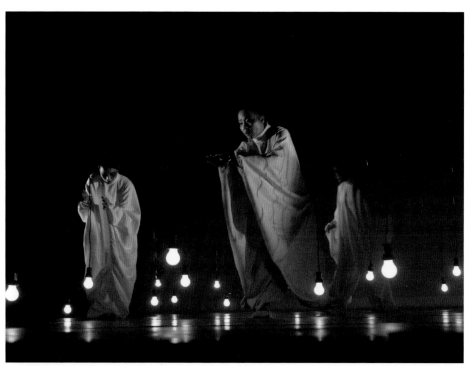

《武極七》秋: 肺

《武極七》冬: 腎「水」

黃鐵軍教授於演出前作學術性介紹《黃帝內經》；我介紹全舞之創作概念及動律元素。

《武極七》的創作思維也是在北京體育大學尋找的。當時是心理學教授張力為介紹了該校的黃鐵軍中醫教授給我認識，我跟他商討了很多次。由於武術太極和健康、養生都有密切的關係，所以我們選擇了《黃帝內經》作為第七集的創作主線。而《黃帝內經》是我創作的基本概念，因中醫的健康着重內在的調理，因此我以人的心、肝、脾、肺、腎，五臟六腑作為我整個晚會的構思之源。採集資料方面，我以春秋戰國時代流行養生學，名醫華佗「熊經鳥伸」，模仿動物自然活動肢體的五禽戲，以及湖南長沙的馬王堆漢墓的《導引圖》作為我的開場。同時，因為始終《黃帝內經》對一般觀眾來說都是十分深奧，我邀請了黃鐵軍教授在開場時介紹整部作品的歷史背景。

《武極七》馬王堆帛畫導引圖

在晚會裏的「春」，我以脾、肝，以春天大地生化萬物，青翠的樹徐徐放下作背景，舞者演繹五禽戲的動律，再加上身體向上延伸之舒肝動律；「夏」我以心跳作為一個代表節奏，王丹琦踢躂舞作演繹，以心的跳動來演繹的變奏作為一個心情的變化，這是十分獨特的；在《黃帝內經》中指出「秋」和呼吸、悲傷有關，因此設計時我希望給予觀眾一種空間的感覺。我利用百多盞燈上下的交替代表我們呼吸的微粒，配以一段悲傷的音樂，動感方面使用五禽戲的鳥態來演繹；「冬」的水，我以中國傳統文化的水袖，服裝設計方面希望能令觀眾有一種立體感，因此用飽滿、像袋型的設計，配以太極中的顏色黑與白，分別用於左右水袖，而動律則收與放，展示冬藏準備春天再伸發乃大自然之道。

這個作品獨特的地方是，它與我們的養生文化之間的關係。當我在北京采風時差不多每個早上我都坐的士去不同公園考察。當中發現民間有各種不同的養生方法，如唱京劇腔練氣、拍打身體、耍太極、載歌載舞，很多民間民族舞組織因而形成。其實，這種民間的早上養生方法更能啟發我甚麼是生活，中國人對健康的重視程度甚高。我終於明白古人說武術太極的重心，是能夠延年益壽。這是我創作《武極七》過程中最深刻的了解和印象。

147

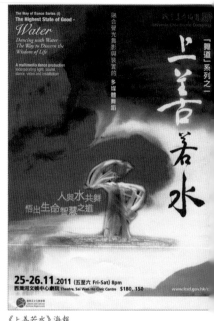

《上善若水》海報

《上善若水》The Highest State of Good – Water 2011

　　2008年完成《武極》七集的創作系列，通過七年的探索，接觸中國文化的武術、太極、《易經》、中醫、養生等。中國文化哲學的「道」更是代表中國民族思想，而《道德經》乃萬經之王，指示人走向與大自然合而為一。

　　以「道」為題乃自《武極》七集創作系列後的新的創作主線，第一集我選了老子《道德經》第八章的〈上善若水〉，並親往武當山問道，希通過這糅合武當養生功、太極再配以拉班動律，擦出東西交融之水花。舞蹈乃身體的語言，舞者動律探索以人與水比擬，七善的引喻，啟發人悟生命的智慧向至善的目標。為配合舞台藝術發展，陳明志作曲及現場裝置演奏與舞者互動，畫家葉明的水與色彩交融的視覺藝術，將為「舞道」系列帶來配合聲光舞影與裝置的多媒體舞蹈，更希望以中國哲學、學術及藝術結合作一新嘗試，探索新的里程。

節目簡介：人與水共舞、悟出生命智慧之道

(一) 水之源	水是生命之源，每一滴水如嬰兒之初生帶來無窮的生機。氣帶動水流，蘊延伸時像水銀四散，時而像外傳漩渦的漣漪，水是陰柔聚匯着無窮的能量。
(二) 水之變	水無為而不爭，隨物變形，水向低處流。春夏蒸雲降雨，秋冬結冰。水善養萬物，慈愛與大地，又如潮水一樣準則有信。
(三) 水之韻	水與大地共融和，持平正衡，圓轉運行，海納百川，時而靜水流深，時而波濤洶湧，氣韻萬千。

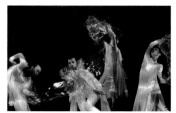

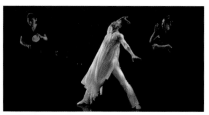

《上善若水》水之源　　　　　　　　　*《上善若水》水之勢*

（四）水之勢　　世界的水有千萬，變化多彩，搖曳多姿。然而圓滿的環境因人為
　　　　　　　　之不善於愛惜大自然而產生變化，海嘯之威力及禍害帶給人生活
　　　　　　　　態度之感悟。

（五）水之境──上善若水　　水善利萬物而不爭，人最高境界的善行就像水性一樣，以寬廣深厚
　　　　　　　　的胸懷，好的品行來承載萬物，造福萬物。

《道德經》第八章

「上善若水，水善利萬物而不爭，處眾人之所惡，故幾於道。居善地，心善淵，與善仁，言善信，正善治，事善能，動善時。夫唯不爭，故無尤。」

　　作曲家陳明志當時是上海音樂學院教授，協助全晚共五段之音樂作曲及視像「冰融成水」一段。我用韓國李先玉引發靈感之紙衣，以不同顏色代表上善若水之七善，在每一段不同地方出現。「居善地」用綠色，「心善淵」用紫色，「與善仁」用粉紅色，「言善信」用藍色，「正善治」用黃色，「事善能」用橙色，「動善時」用青色。而水點用透明膠代表，燈光下晶瑩可愛，舞者蜷曲其中如在胚胎之嬰兒，蓋水為生命之源。我極喜紫色大紙衣，用手臂之

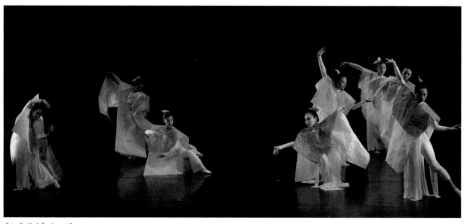

《上善若水》水之韻

伸展與呼吸帶來海納百川浩瀚之大氣感。而七色同出現於畫面道盡因雨水之施與，而使百花
搖曳生姿，最值得一提是當我往武當山問道：水是善，但為何2011年之日本海嘯而害人？道士
道出若不和大自然和諧共處，大地也會發怒之尖銳回答。他啟發我選用黑色垃圾膠袋作舞
衣，舞者隱喻污染地球形成海嘯之舞段，向世人予愛惜大自然之警號，最後視像一滴水之畫
面，回歸靜及平和，舞者配以道家之手語作結。此舞後在滿地可、泰國及韓國演出，而泰國藝
術節總監 Vararom Pachimsawat 更指出此舞收筆之恬靜平和，深受感動。

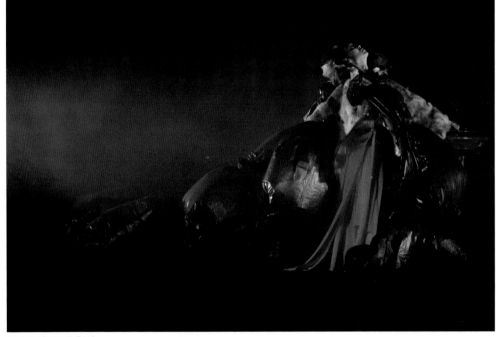

《上善若水》水之勢「海嘯」

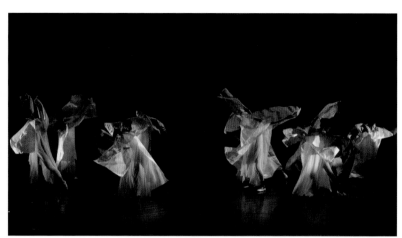

《上善若水》水之韻「海納百川」

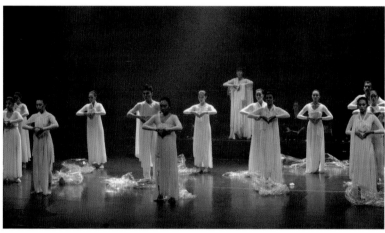

《上善若水》水之境

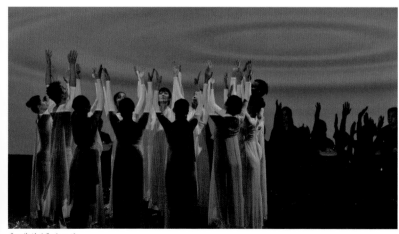

《上善若水》水之境

創作《上善若水》其間最深刻印象是，為更了解「水」，我訪談了不同名家，希與大家分享，增加智慧：

鍾雲龍（武當三豐派十四代傳人）18/6/2011

與武當山鍾雲龍道長文化交流

水沒有攻擊性，不要求偉大，卻具有滲透的特性，它可滲入任何空間，故若把好的思想，好的文化，好的東西具感染力地傳播，則世人受益。而水是天長地久，具持久性，故把水順其自然的品性，應用在身體力行，生活、環境及事業上乃接近善，水沒有主觀，所有接受它，而人類破壞自然引起之後果對水而言，沒有絕對好與壞，水的靜、柔、應變能力，人若放鬆，聚氣而順力再發混元勁則能表達水的感染力、衝擊及爆發力。

李光富道長（武當道教協會會長）27/6/2011

老子《道德經》之〈上善若水〉乃予眾生修道者作善事，修《道德經》，以柔克剛，設高指標，更高的規範自己，學習水的向低下的普施、寬容、接受，以柔求法則，和平天下。大自然受傷害，氣候暖化，地球轉壞而受傷害，它會給人正與反，好與壞的信息。上善若水乃道的指標，高層的道，無所不包，無所不為，宇宙萬物的社會的走向完善。順其自然，陰陽平衡，道是不變的程序，道亦有逆性，無所不包，無所不在，而完善自己，天人合一，學道乃與德合，道是說不出來的。

慧全法師（澳洲菩提禪舍）25/6/2011

煉精化氣，煉氣還神，煉神還虛，虛虛歸道，道法自然，「無極、太極、兩儀、四象」均是形，形中有道，道是一個圓，而藝術從不同角度看圓，《道德經》提示從政治、軍事，做人修

成道，水乃生命之源，如何使一滴水不乾，乃是把自己的「我」相信大自然，完全的放下，而成全新的圓。

劉笑敢博士（香港中文大學哲學系教授）7/7/2011

　　將老子之「上善若水」的主題搬上舞台，用舞蹈來表現，是一個創舉，非常有意義。廈門新建的「不爭公園」體現的也是老子的思想主題。兩件事一南一北，一靜一動，說明老子的思想智慧逐漸開始引起現代人的關注。「上善若水」的下一句是「水善利萬物而不爭」，解釋為甚麼水可以代表上善，因為它對萬物皆有利卻無所爭。做好事不太難，但對萬物做好事就不容易，做了好事卻不爭榮譽、不爭功勞、不爭回報，這就更不容易了。這是老子思想的特點之一。這背後是大愛精神，即慈，慈是老子所說的三寶之首，亦即無條件的、無親疏遠近的、不求回報的普遍之愛。

劉綏濱（青城派掌門人）談應用在生活上──做人之道　7/2011

- 跳舞提升身體素質，文化素質，更是通過修煉，發現自己的缺點，完善改變它從而精神上昇華，而拳的背後之文化與「道」合。
- 每一人不是十全十美，努力做到最好，也未必達成最好，重點乃是把弱點淡化、迴避、改正之，而優點強化、昇華、發揚之。
- 個人修煉是小道，以三分修行，七分行善為目標。
- 人生不寂寞：人的開心是在其過程中，努力去做，最大努力去做，失敗也開心，可能會由另一批人做，不要因不成功而不開心。
- 道：來者不拒，拒者不留，人生有很多變數。

　　老子找了一規律，在當時是最完善的，選其對的與社會接軌，因你先適應社會，社會才適應你。

《武極二》2002 海報

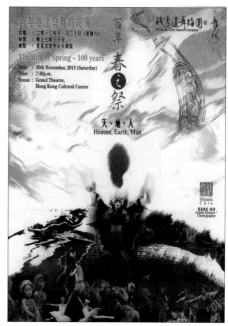

《百年春之祭》2013 海報

《百年春之祭》The Rite of Spring 100 years 2013

《春之祭》1913年在巴黎樹麗舍劇院首演，其前衛之姿，造成轟動，藝術家革命性的音樂與舞蹈影響，一百年來之當代音樂及舞蹈的蛻變。

《春之祭》乃2002年舞團以太極推手散打之「東方意韻」動律演繹多元變化之「西洋樂章」，2013年重演帶進穿越百年之時光隧道，對天、地、人間及配合現代人依賴科技下溝通之反思，感受此偉大樂章及舞蹈引起之劃時代的迴響。

節目內容：

編舞：錢秀蓮暨舞者 ｜ 作曲：伊果・史特拉汶斯基

巫是最古老的舞蹈家，她是傳達天、地、人溝通的媒介，古時原始社會，巫支配大地，推雲撥月，朝天壓地，面對原始人與動物之本能，適者生存，排難解紛，更帶領部族跳舞，祭祀春天之神，祈福保安。

隨着時代的巨輪，觀蛇鳥之爭鬥，悟太極之智慧，人開始探索宇宙中天地人的奧秘，捉摸對方的虛實，巫把智慧恩賜大地，人不斷貪取獲得而漠視關懷的溝通下，巫在孤寂下心碎而死，原始的呼喚，反思在得與捨下如何獲得平衡？

154

2002年在牛池灣展出之春之祭音樂，乃純以楊式太極之推手散打，作純肢體上的應用來演繹音樂。而2013年在香港文化中心大劇院之展演，有鑑於當時我受手機傳信息影響，感到在空氣中溝通感欠缺了溫情，遂引用巫師從古到今接受之信息，引起對近世之選擇溝通形式之質疑。我以此作為在香港演藝學院碩士之論文，先訪談了50人，均問相同的問題——關於對動律、服飾、構圖、傳遞主題等之意見，再綜合而變化之。其後修訂了視覺藝術之美化，加了女巫一主跳，使全舞有一中心思想，最後一舞段更有原始人轉了現代化的黑衣人，手拿手機匆忙地人來人往，忽視正想和他們溝通的紅衣女巫，最後女巫揮舞長袍及黑髮心碎至死，回歸原始大地，而群舞部份有人猶豫選擇回歸大自然，還是喧鬧的群眾，正是觀眾反思的提示及問號。

所有舞衣均向香港演藝學院借用，而我的學生廖慧儀就讀演藝學院，舞者全是應屆之演藝學員，排舞很齊心，亦具活力。後來唐志文及廖慧儀畢業後均加入了香港舞蹈團作全職舞者。此舞是他們很好的實習及體驗。

穿越百年之時光隧道，
對天、地、人間及配合現代人
依賴科技下溝通之反思，
感受此偉大樂章及舞蹈
引起之劃時代的迴響。

2002年與2013年春之祭舞蹈導賞
2002表演於牛池灣劇院
六位舞者在原位整齊跳出不同動物個性

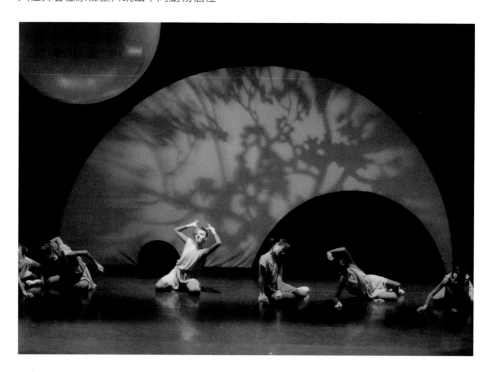

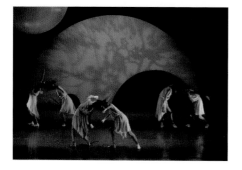

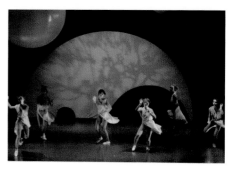

2013表演於香港文化中心大劇院

開場以海浪的音響作歷史長河之引子作伏筆，18位舞者以不同之動物躍動，以群舞和獨舞，增添圖形變化

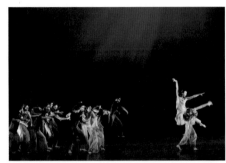

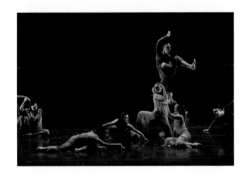
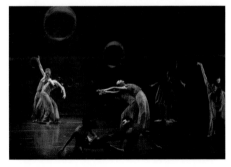

2002年與2013年春之祭舞蹈導賞
2002年女巫為獨舞

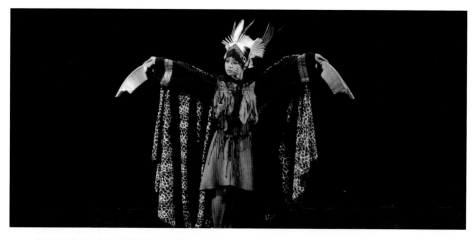

2002年乃黑紅衣之推手對比作鬥爭間之伏筆　　**2002年天地人舞段不變**

2013年為女巫與部落祭禮

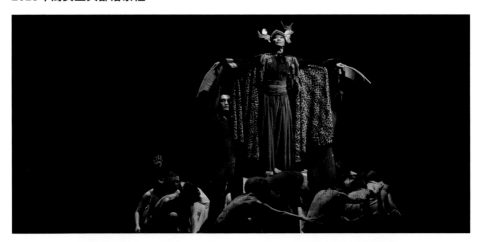

2013年改之為蛇鳥之鬥爭而引起太極之源流，乃張三豐觀看此景而創太極拳。

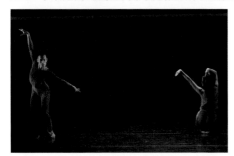

2013年天地人後再加群舞而展演了太極之觸感，作推手散打之伏筆。

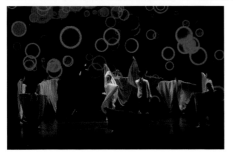
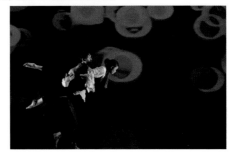

2002年與2013年春之祭舞蹈導賞
2002年推手、散打

2002延續推手散打之畫面

2013年推手散打現代化

2013年把全劇接觸二人互動之溝通，改為現代人之以手機，以空氣中的對話取代之。

2002年與2013年春之祭舞蹈導賞
2002太極攻防場面

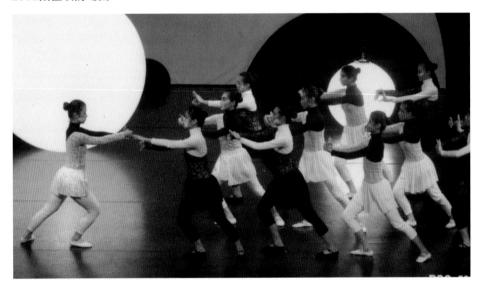

2002黑燈光

2013女巫對現代之冷漠而心碎

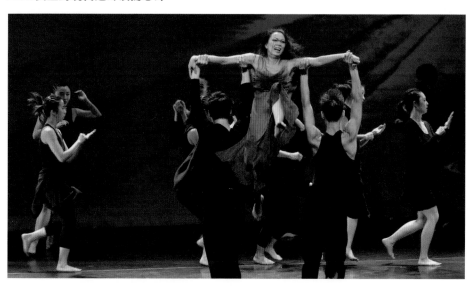

2013女巫回歸大自然，她回望觀眾眼神，對古今的溝通選擇的問號。

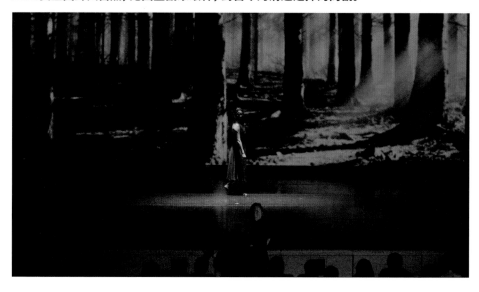

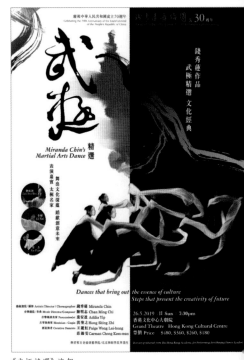

《武極精選》海報

《武極精選》Chinese Martial Arts Dance Series 2019

當2008年完成了《武極》七集後，探訪北京體育大學時，2004年同窗學習的博士學員，現已畢業並任教北京體育學院養生系。他義正詞嚴質問我，作為香港人是否應對祖國有貢獻？作為香港人一般只為自己想完成之事而努力，我赴北京體育大學亦只以完成搜集資料創作為目標，而他的質詢引起我的反思。或者我需要做一些他們認為有貢獻的事，以避免他們輕視香港人，故我便把《武極四》的論文再依其大學規範，用一年時間由武極一至七集，完成《武術太極舞蹈的創作探索》一書，書中每集均有前言、文獻綜述、研究對象和研究方法，創作實踐設計、創作研究的討論及結論與建議等。此規範式的陳述相信可作為一傳承動律，再配創新思維流程給探索者參考。2011年我分別在中國、香港及台灣共十間大學巡迴演講，這亦可說是以我角度作為貢獻吧！但當問到我經這冗長歷程總結為何？我則尚未能有一答案。

在《武極》書中之序，我亦表達了對中國文化之浩瀚感深不可測，宜靜下來再沉澱，通過編演《百年春之祭》再發現「春之祭」創作之可行性，在一台灣中國文化大學國際會議演講《武極》之創作歷程，一個歐洲人說我談及中國文化在外國人而言很神秘，問為何我不帶團赴外國表演？這問題引起我主動帶舞團赴外國巡迴表演之動機。在2015至2017年參與韓國PAMS及加拿大CINARS之藝術節，再分別帶團到加拿大滿地可、泰國及韓國表演舞作《上善若水》後，2019年在香港文化中心便來一次把八集之當代中國文化作品合為一，把600分鐘作品融合在90分鐘內，遂取了一總結：人生最重要的是「健康」，而健康乃是身心健康、平衡及平和，故全晚我把八集合為《武極精選》：健康太極，能量太極，智慧太極，天人合一。

《武極精選》黃帝內經之「春肝」

《武極精選》上善若水

《武極精選》上善若水之「海嘯」

《武極精選》上善若水「水之境」莊錦雯

《武極精選》我的十八年《武極》系列的總結

節目： 錢秀蓮十載創作《武極精選》

〈春肝〉	選自《武極七》〈黃帝內經〉
〈心舒〉	選自《武極七》〈黃帝內經〉
〈心跳〉	選自《武極七》〈黃帝內經〉
〈蛇手貓步〉	選自《武極三》〈太極隨想曲〉
〈精氣神〉	選自《武極一》〈武、極〉
〈太極形神解〉	選自《武極四》
〈推手散打〉	選自《武極二》〈巫舞武極〉
〈八卦〉	選自《武極五》〈易經八卦〉
〈氣〉	選自《武極六》〈氣幻無極〉、〈靈慧貫通〉
〈腎水〉	選自《武極七》〈黃帝內經〉
〈七色〉	選自《上善若水》
〈水之勢〉	選自《上善若水》
〈水之境〉	選自《上善若水》
〈乘風破浪〉	選自《武極一》〈武、極〉

166

　　因中國取得舉辦奧運權，與運動員一起同心慶祝這世紀盛事，2001年至2011年選武術太極這中國文化符號作一探索創作和實踐，通過武當山、青城山采風及北京體育大學深造，並訪談各大國學及武術名家而成之八集創作。

　　《武極精選》乃把八台舞作精選濃縮成一當代中國文化博大精深的盛宴。我在武術太極創作不斷探索，由淺入深，總結了健康與快樂乃人生活理想的追求。

全晚表演以傳承和創意並重，著名作曲家陳明志先生作音樂總監。邀請金牌得主太極名家李暉（健康太極）、徐一杰（能量太極）及青城武術掌門人劉綏濱（智慧太極），與古琴敲擊演奏家互動，展示傳承太極的多元內涵。而近二十多名香港演藝學院畢業生及就讀生展演轉化中國經典哲學之《道德經》、術數《易經》、中醫《黃帝內經》，太極之「天人合一」的理念之創意舞段，呈現健康、太極及當代藝術的融合，讓觀眾感受及反思。

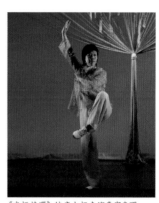

《武極精選》健康太極表演嘉賓李暉

通過表演藝術重現中國文化經典，啟發大家對健康，快樂和智慧生活的選擇，從教育方面，令接受者對事有西方尖銳性及東方包容性的認識，香港國際金融之都亦可成文化之城，這現實和理想平衡下，才是健全的香港，而這亦是我在不斷重複性的運用時間，及用心繼續努力作藝術文化創作的使命和原動力。因文化及藝術

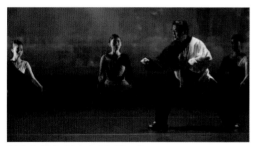

《武極精選》能量太極表演嘉賓徐一杰

無價，透過香港及國際分享中國文化智慧的根，共同達到更快樂和諧之世界大同。

上述為我創作《武極精選》原意，而演出後給我留下深刻的印象是，尋找到武術太極的中心思想。通過健康太極、能量太極、智慧太極以及天人合一，為此當代中國文化和人生活合一的一個展演及將來發展的目標。第二個項目是，三位太極名師很難得同台給觀眾展演傳統太極文化的精髓。第

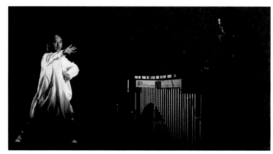

《武極精選》智慧太極表演嘉賓劉綏濱

《武極精選》資深舞者王麗虹之「心跳」

三個項目是，演員的提升。其時舞者王麗虹已經追隨舞團十八年，在今次有機會把她自己學習的西班牙舞蹈的節奏演繹「心跳」，而莊錦雯亦有機會跳獨舞「蛇手貓步」，發揮她的個人潛能，使我極感快慰，此兩位舞者表現佳，掌握到舞團提升她們的機會。在改善了的科幻背景及大劇院表演環境下，12位演藝學院學生演繹「精氣神」之表現，比起2001年舞者，發揮及展示了更龐大的氣感和震撼，效果佳。第四項目是，這十八年另一成果為：錢愛蓮的服裝設計，極獲好評。其實這些服裝絕大部份由《武極一》保留至今，每一年財政預算只有15,000元左右，故全是用舊的服裝加減變化。到了《武極七》時，已有一舞者問我可否換新的服裝，因她已穿了七年了，我只好笑着安慰她因為財政問題，而且人家是看你跳舞，不是看服裝的。然而，《武極精選》之服裝在黑、白、紅的主線下，把10集之服裝交替展示，效果極受稱讚。十八年為《武極系列》作音樂總監的陳明志，邀請了來自比利時的木琴師葉安盈博士，及廣東少年新進洪聖之古琴現場演奏，亦為表演添驚喜的效果。

《武極精選》香港演藝學院中國舞二年級精氣神

另外，大批的教育界觀演，他們提出我宜分享給教育界，推廣中國當代文化的劇目，給了我一個鼓舞和強心針，亦提示了我未來對社會貢獻的一個方向。第五個得着是前所未有的形式，啟發了我對舞團的轉型及醒覺。一向舞團的作品宣傳的支出近乎是零，因為我一般作

一帶一路之乘風破浪

品展示給觀眾是十分低調，我覺得這是自發的創作，而對宣傳這方面沒有主動式。然則來自四川青城派的拳門人劉綏濱非常懂得宣傳，他對我的作品展示的宣傳極為緊張，並推薦他的粉絲協助我。這個粉絲北北在大陸的市場試推銷賣票，以及在視頻、電台網絡宣傳，亦在各媒體報道等。他們的宣傳攻勢對我來說真是大開眼界，有效率之餘，亦都是多方面的。在我而言，可以說是舞團三十年的一個突破，而視野亦開拓了。為此《武極精選》雖是在十集之中虧本最多，但給我的滿足感亦是最大。這可能是因為和我的本心實踐理想，藝術文化是無價吧！

此外，在表演前兩星期尚在爭辯與觀眾溝通方法，意外地盧偉力和李默作晚會司儀，親切及風趣自如的導賞，及我在最後即興演講對香港宜予當代中國文化的健康與哲學智慧的舞蹈教育及演藝推廣，亦受很多觀眾讚賞，但我反而不滿我的言詞太偏激，欠平日斯文形象呢！

隱憂是隨着時代的巨輪，我和排練主任林恩滇均感該晚演藝畢業的舞者，因生活及工作的壓力，比前期《武極系列》的表演，舞者之積極及排舞的出席率遜色，這亦是帶給我作品更上一層樓及面向國際的警號。欣喜是感謝啟蒙舞蹈老師劉兆銘十八年首次蒞臨觀演《武極》，他的支持鼓勵我繼續沉澱及深化作品，持之以恆改進及再探索藝術新里程。

《武極精選》我、太極表演嘉賓劉綏濱，徐一杰和貴賓香港演藝學院中國舞蹈主任盛培琪、著名導演徐小明、趙曾學韞太平紳士、中聯辦彭婕處長及資深舞影視藝術家劉兆銘合照。

1969

—

2019

感言

感言

　　從1969開始習舞至2019年完成《武極精選》，舞中生有之重點乃以自從心而發之純創作舞蹈之作品為主線，但歷程中舞者作為表演者感受最深的印象、編舞之偏愛及選材，不同階段的學習成長的心路歷程，而舞蹈教育協助我的作品的呈現，及教育發展歷程，發表舞作品穿插在參與戲劇，在娛樂和社會間及粵劇之合作間，最後踏足在推動學術交流及演藝的巡迴。雖然部份舞蹈只佔其製作的小部份段落，但其間有千絲萬縷之前因後結緣，之間有很多啟發及與各界的互動反思，值得和大家分享。

舞者

　　早期擔任舞者表演的土風舞、芭蕾舞、中國舞、現代舞，都是以學習和表達為主，只是感受當你想演繹該作品的時候的投入感。早期印象深刻的是《火祭》，它有種狂野的動律，最後一幕我被托舉上天的時候，令我好高興，學舞主要原因是因為芭蕾舞《羅密歐與茱麗葉》中茱麗葉被舉起的一幕，當時剎那我有在空中聯想起此幕的感覺，所以《火祭》令我印象好深及有意義。

　　而另一部服裝、音樂都令我好投入的作品是《獻給哀鳴者》。喜多郎的音樂緊張的節奏，我最後抱着小孩，身穿含有血的形態的膠舞衣，面向死亡而哀鳴。作為一個舞者，再加上當時是為慈善籌款而跳的，故這隻舞令我感受好深。

　　其後我往中、美留學，及學成回港後，我轉化了比較以舞劇演繹人物個性，最深刻是《紅樓碎玉》的黛玉以及《帝女花》的長平公主。造型、唯美感和角色，且均是半小時的舞劇，令我可以透徹地表達。《天遠夕陽多》只是在形態方面突出，而我當時長髮披肩，感覺造型好合

我，雖然我跳的舞段少，但印象還是好深。後期李先玉《禪舞》的靜態，與我名字錢秀蓮的「蓮」吻合，因而覺得此舞與我很有關係。清雅、靜和定很合我的風格。因此，最後去到《四季》這個作品時，我覺得自己十分融入其中。當然，當我闊別舞台，最後一隻舞《字戀狂》，我跳狂草的時候，配以王靜非常感染力的琵琶演奏，以這隻舞用張旭的草書作收筆我感到是無憾了。我未知當我80歲時能否再有一個突破，可否在舞台再次演繹當時的我，就留待後話吧。

> 但其間有千絲萬縷之前因後結緣，之間有很多啟發及與各界的互動反思，值得和大家分享。

舞者

《火祭》1971

《雲山戀》1980祝英台

《帝女花》1987長平公主

芭蕾舞1975

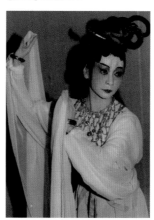

《紅樓碎玉》1983 林黛玉

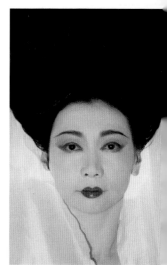

《天遠夕陽多》1988

174

《山地舞》1979

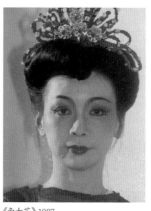

《帝女花》1987

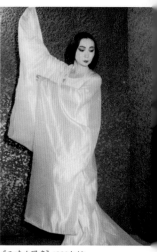

《天遠夕陽多》1988白蛇

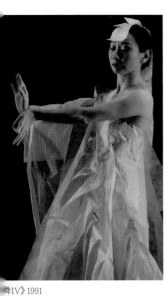

《舞IV》1991

《禪舞IV》1991

》1990冬

《李杜》1993公孫大娘

《字戀狂》1996狂草

編舞

作為編導，我本身在留學前的作品《大風暴》、《時鐘》、《日出》、《太空》、《空》和《還真》，都是因為時代及對社會的感受而編，1967《大風暴》、《空》是環境，而《日出》、《還真》都和大自然有關。較為深刻的是《獻給哀鳴者》，因為這舞分開四段的設計，而設計內容裏面帶有融入社會去做一件事，這個社會性的一個編導令我印象最深刻。

至於在中國、美國深造回港之後，這段時間的編舞是很能夠把我所學作不同的嘗試，這亦是我感到十分輝煌的時期，包括把戲曲、現代舞糅合的《紅樓碎玉》、拉班動律中的空間變幻放到《搜神——女媧補天》，以及舞劇裏面瑪莎葛肯流派的部份動律在《帝女花》。作為一個編舞家，發揮得最通透，而我又最喜歡的作品是《女色》。我感到回港後是我作不同嘗試去編舞的時期，而作品的時間亦加長了，因為我想表達的內容也多了。《萬花筒》裏面的「鑊」這道具作一種手法去演繹，亦是1997令我把思維和年代掛上了關係，對未來1997之後有一種徬徨，也是我作為一個編導當時受時代影響而逼使我自己創作。其實好多時候我去創作是想說一些事，表達一種想法，但是我希望用人體和表演藝術來表達。

至於成立「錢秀蓮舞蹈團」之後，其實我已經可以全心全力地把所有動律、主題、舞美各方面的幻想，好全面地投入，希望全台可以表達自己思維的作品。成團初期時作品全是與中國文化有關的，如《律動舞神州》、《四季》、《字戀狂》以及《敦煌》，我感到自己是比較喜歡中國文化的一個人。我可以在整個晚會內表達得比較通透，但這個表達和我以前留學前有

所變化，因為在美國留學的時候，我感覺到如果我只單純用現代舞的服裝、佈景、道具和動律，我感到我和外國人一樣，希望有自己身份的認同，因此我選擇了如果該台晚會是表達我自己，我希望有中國文化的元素。這也是後來我成立舞團時，自己給作品的方向。

後來因奧運而形成的《武極系列》的編導，因為有個總主題，我可以十分連貫地找尋中國文化，這個在我編導的歷程裏面，我感覺上很新奇、刺激，加上追尋文化的源流，令我感到自己好像在一路不斷游泳，最後編導由太極源流去到《易經》、八卦、以及《黃帝內經》，其實已感到自己插入了深水大海海底裏面，而感到些少恐慌。但為了令自己更加了解中國文化，完成了七集《武極》之後，再創作了取自道德經的《上善若水》，到此階段我感到自己對中國文化的追尋應該有一個段落，和回味如何更加深化它，再尋覓其中心思想。當經過了香港演藝學院，我嘗試深化《百年春之祭》之後，最後在《武極精選》裏面把十八年的心得，總結健康太極、能量太極、智慧太極和天人合一，這個總思想是十八年一直以來的追尋，所得到的一個給自己的答案，因此我感到一切的編導和追尋，是需要去沉澱，然後繼續發問，而在發問的過程裏面，才可以盡可能找尋自己希望想獲的答案，但是希望的不等於是最完美，你還可以一直繼續追尋，所以我感到作為一個編導，是繼續自我完成而又是盡量追求完美境界的一個過程。

177

觀賞表演是我作為創作的重要生活的一環，隨着時間的不同，早期觀賞、學習、吸收；中間的觀賞是欣賞及發問其可表現手法的可能性；而後期的觀賞則會反問是如何可以與之不同。希有另闢蹊徑，獨領風騷的念頭了。

編舞

構思深處　如霧如煙

社會

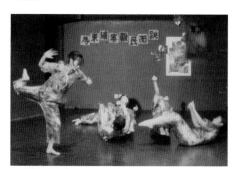

《獻給哀鳴者》

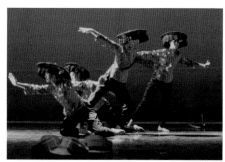

《時光動畫編號三》

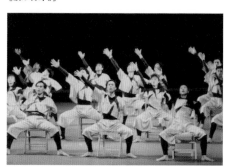

《香港情懷──時光動畫編號四》

《開荒語》《時光動畫》

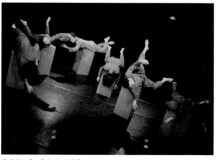

《開荒語》《時光動畫》

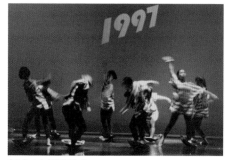

《映象人生「萬花筒」》

編舞

文學與藝術

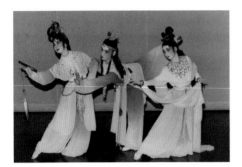

《紅樓碎玉》

《紅樓碎玉》

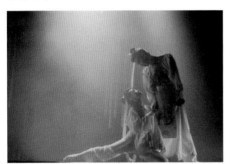

《帝女花》

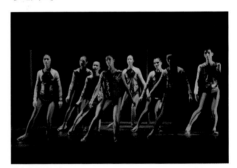

《律動舞神州》

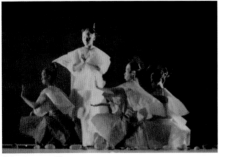

《草月流——四季》

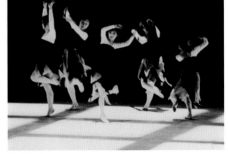

《字戀狂》

哲學

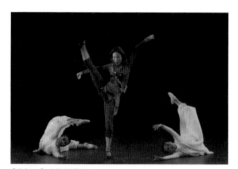

《武極三》太極隨想曲

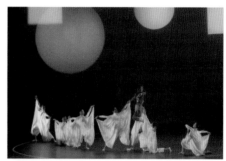

《武極三》太極隨想曲

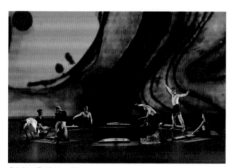

《武極五》易經八卦

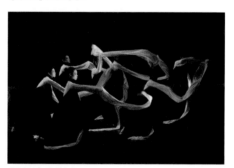

《武極七》黃帝內經

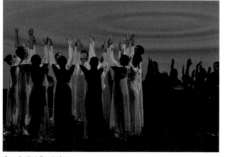

《上善若水》道德經

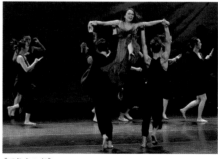

《百年春之祭》

舞蹈成長心路歷程

北京舞蹈學院（1982）

　　舞蹈的成長歷程，隨着不同的時間和際遇，影響我的舞蹈探索和舞蹈發展都有所不同。因為香港國際舞蹈營的機會，令我認識了馬力學及孫光言。在1982年往北京舞蹈學院留學其間，接觸全國尖子老師及舞蹈員令我大開眼界，其後與賈美娜合作《律動舞神州》、高金榮合作的《敦煌》，這些專家影響了我的舞蹈作品。至於馬力學老師是在民間民族舞教育方面合作，孫光言老師則由1989至2019年間合作，接近三十年的中國舞考級課程是在香港舞林推行，所以她是我在舞蹈歷程發展中重要的人物。李正一是因為我去北京舞蹈學院

譚美蓮、李正一和我合照

而互相認識，最後在1995年她希望她成立的古典舞蹈班畢業赴港演出，我亦協助他們30人的舞團來港演出《神州舞韻》，並為他們編舞，其後每次到北京我也會探訪她，再作交流。她是中國舞身韻的創始人，再加上她不斷探索及發掘新的教學動律，是我學習的模範。所以北京舞蹈學院可以說是我創作以及教育的延續性的重要基地。

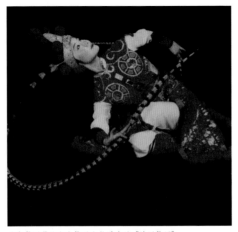

北京舞蹈學院古典舞蹈班赴港表演《神州舞韻》

我與江青

美國紐約深造現代舞（1983–1986）

美國紐約是我去完北京舞蹈學院之後駐足的地方，1983至1986年其間可以說是我人生中感到最光輝而又燦爛的回憶。首先，身在異地的時候，對一切都是很好奇，除了我每晚去看不同的表演，日間接觸不同的流派，亦有尋覓香港少有之美食如猶太菜、希臘菜等。每天都是在吸收、學習及享受新奇的異國風情。

在學習瑪莎葛肯的舞蹈課外，我還看不同的晚會，使我有一個疑問：現代舞不同的流派可以如何辨別？應該如何觀看？最後，導師介紹拉班動律分析課程，在那裏學習了舞蹈在看時間、空間、動律與質感以及身體的合作的學問，影響了我後來回香港再創作時的指導，以及編舞的提示，受益是最多。回港後反思我除了《帝女花》是用瑪莎葛肯的動律較多之外，其餘的創作我都是用拉班動律分析作為我編舞的手法，故留學後返香港以應用理論創作為多，特別在回港前接觸的三個暑期舞蹈營，對我的影響力最大。推薦者為香港舞蹈團第一任藝術總監江青。她是我在留美期間最欣賞的舞蹈家，一來，她曾在北京舞蹈學院專修舞蹈，故是校友有親切感，二來，她曾為電影明星，現再重投身純舞蹈藝術發展，值得敬佩，更加上她招呼我們到她家中時，煮得一手好菜。對一生人從來未煮過飯及炒過一次菜的我，感能兼顧藝術與生活的她，是值得我學習的。而後來，她亦來回海外與香港間，我們亦時有交流。

1986年美國舞蹈節我認識了中國舞蹈界廣東舞蹈學院校長楊美琦、瀋陽著名編導《金山戰鼓》門文元及北京舞蹈學院新進舞者趙明等。楊美琦其後更成為廣東現代舞蹈團的創團人。

美國舞蹈節

美國舞蹈節 我(左一)、楊美琦(右二)、門文元(右一)

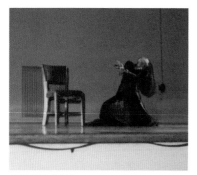

美國舞蹈節表演《Lady Macbeth》

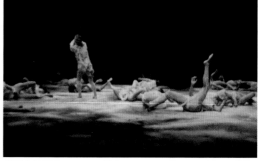

美國舞蹈節表演 Eiko Koma作品

觀看了美國舞蹈節的不同的專業大團、接觸工作坊裏面的吸收不同流派動律，如日本的Eiko & Koma，後來我均有應用其特色動律。至於編舞營，一個星期要編三隻舞，從而選取參加舞蹈營的舞者，在時間和速度上是反映到自己編舞的效率，而當時負責音樂

美國編舞營之音樂總監 Dr. Louis（左一）

的作曲家Louis是在兩日之內又再給我們另一隻音樂，所以這又訓練了我編舞的速度，最後編舞營慶祝會，我狂歡飲了Margarita，這是我人生第一次醉倒。至於藝術總監營，吸收的是我們常常有即興的練習，亦有用不同媒體的形式來啟發我們藝術概念。這亦影響我後期提示舞蹈員的即興，以及我後期《四季》中在造形上和舞台佈局的設計。

唯一遺憾的是，當我在留美其間適逢父親病重，我在拉班動律學院裏心情非常不能集中，繼而跌倒，同學們對我的關懷和問候令我難以忘記的。

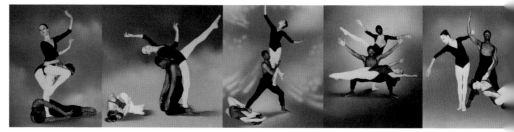

美國編舞營《深秋》我以作曲家譚盾之作品編舞後，在香港「開荒語」晚會發表

美國紐普大學 (1998–2002)

獲美國紐普大學博士學位

因1997年回歸中國巡迴表演五大城市後用了不少費用，當全家十多人圍着我認真嚴肅的討論及反對下，我感事態嚴重，不想他們再擔心，我決定充實自己，學習關於商業的知識。我好奇藝術家是否能夠自負盈虧？除了創作、成團、回饋社會之外，還可以有甚麼方法可以自給自足？這個疑問讓我在1998至2002年集中每天六點至十點舞林放工後，讀書、學習，完成了工商管理碩士和博士學位。那時候我就像一般的學生，晚上集中讀書、做功課等等。這段時間對我來說是一種磨練，因為要放棄藝術，唯一方法就是用另一個形式去填滿自己的時間。而讀書、做功課的確是能好好消磨時間的事情之一，但這些生活對我來說並不如美國紐約留學時的生活多姿多彩，所以在我記憶裏沒有甚麼可以留下的印象。唯一是拿到博士學位後，別人稱我為錢秀蓮博士而已。在完成的22科課程中，基本成績在A及B中，我較喜愛商業策略與政策 (Business Strategy & Policy)、質量工具與方法 (Quality Tools & Method)、商業計劃 (Business Planning) 和ISO 14000環境管理系統審核 (ISO 14000 Environmental Management system auditing) 之認知、領導行為與激勵 (Leadership Behaviour & Motivation) 等科目，感較乏味是財政及市場學科。值得一提的是博士並不是很容易，我們班有三十多人，最後能夠順利畢業的約只有七人，所以金字塔三角形的尖端也是不易攀上的。只可惜我對金錢沒有興趣，因為那只是有價的數字，我還是喜歡把時間放在藝術創作上，因我感文化才是無價的。2001年我開始展開我八年的《武極》創作歷程。

北京體育大學（2004-2008）

因為創作武術太極第四集之後，要尋找更加豐富的園地，為我的創作尋找根源。大弟錢銘佳是運動生理學博士，因此經過他的介紹，能夠在中國的最高學府——北京體育大學研究，大學設武術專科圖書館，最初2004年，我只是尋找關於貝多芬《第九交響樂》中可用的元素。其後的第五、六、七集，我均在北京體育大學尋找到資料，獲得這個機會是非常幸運的。

北京體育大學張力為教授

在這所大學裏面不同的是，增加了我作為一個學術方面的成長，因為參與的都是高級訪問學者，心理系張力為教授和徐偉軍教授是我的指導老師，我除可觀看武術課，上碩士及博士課，更要寫論文，提升了我學術領域上的探索。

當我寫論文的時候，我上它的論文圖書館，好奇怪，他們的論文要跟足一定的形式，只不過自己選擇的題材不同，所以是不難完成的。這大學影響我最多的是2005、2006、2007年《武極》五、六、七集的資料，我是在北京體育大學及北京民間的武術家的口中拿到豐富的資料，所以是令我的創作完成的一個重要基地。有兩件事影響我很大：第一是香港人和中國人完成的成果要求不同，在北京其中一個碩士生畢業後希望行的路線是當官，因他認為要出人頭地，權力才是最重要；在香港人的角度，學習武術，是應該做老師或是教授，聽畢我感到大家文化真的不同。第二件事是，在香港，以我的角度，是學習創作探索為主，當時的教授奇怪我為甚麼花那麼長時間來探索，一年只做一、兩台晚會，連續幾年（2004-2007）如是，他們感覺經濟效益及文化效益的對比都是難以想像。

北京體育大學(左起)酈麗、我、田麥久教授

北京體育大學《武極》演講

同學的質問亦覺得中國人做事都講效率、要求。他們上完大學希望將來能當上大學教授或任教，但我從來沒有這個概念，我只是尋找資料創作。他們感到我應為中國作貢獻，在我的角度，香港人可能沒有甚麼中國的觀念，只是為做某事而完成。記得一位同學義正詞嚴，極為激動，令我不想他們看低香港人，所以就博士生形式寫論文，配合他們的觀感而出了《武術太極舞蹈創作》的書。最後到中港台十間大學去演講，當時我的概念只是不要讓香港人在中國人心裏留下壞的印象。這位同學的言詞也引使了我在學術方面開始發表演講，到大學裏面介紹舞蹈創作過程是我一個非常好的伏筆。當看到他微笑地接受我的《武極》書及看完了我北京體育大學的演講後，我感責任完成，又安心地作另一創作上的探索。

北京體育大學2011年《武極》巡迴演講後與各教授合照

187

香港演藝學院——藝術再探索 (2011-2015)

記得1983至1986年留美其間，暑期參加了 NYU Tisch School of the Arts 的芭蕾舞班，該舞蹈系主任Larry曾問我會否參加他們大學全科的舞蹈系，因當時亞洲人往留學的較少吧，但我又不想在學術及制度下學習，我希望自由些，較喜在實踐及發表作品的舞團學習各種流派，故還是隨心選民間的現代舞蹈。若當時選讀紐約大學，可能行的路又不同了，想不到經過二十五年後，我又重回學術制度下，這是不同時期不同的選擇吧。

為解答完成了七集的創作之後，如何可以提升更高層次，來達到香港希望成為國際文化之都，或西九是文化之都的目標。我決定重入校園，我就讀香港演藝學院藝術系，主要是因為八年的中國文化探索太深奧，我希望找一個時間給自己休息一下，想一想。當然，亦解決了推向更高的藝術層次的方向和要求。其實，那時我已經從美國留學回來差不多二十五年，我覺得是時候，希望自己再能夠更新一下。在2011至2013年其間，我希望把作品更推進，《百年春之祭》就是我把舊作品推進的一個探索。2013其實已經完成了作品及寫好論文的大綱，但是2014至2015年我想給自己再有更加高的層次，更加廣泛的接觸，所以電影、後台的燈光、音樂以及戲劇解碼 (Decoding Theater) 等等，都是作為一個旁聽生參與，希望能夠使我在藝術方面的探索更為廣泛，所以2015我才正式完成學位。像一空杯般，拋開以前的一切，我希望自己像一個孩童，當然在演藝其間，因我在香港已久，同學們竊竊私語問我以前是否電視明星，有傳我很有名及很有資歷，我笑答我做電視劇的時候，你這麼年輕應該沒有看過。有位導師對我細言，你是我們的前輩，你入學堂，令我們壓力很大啊，很有挑戰等等。

一位外籍老師謂我在紐約的瑪莎葛肯研習，並擁有博士學歷，又再入演藝，很難得。

另一有趣的是，在Somatic課，指導老師是我學習拉班動律紐約的校友溫玉均，他對我上課深感詫異，後期旁聽音樂科導師董麗誠是1988年《天遠夕陽多》劇的合作者，這真是緣呀！我感無論是新知或舊友，均是緣份。他們均很尊敬我。我很享受學習歷程，感年齡不是問題，興趣、再上進才是最重要。

　　印象較深為一現代舞創作其間，我回味1983年赴美國深造時，把自己像小兔子在森林之恐懼感，在演藝的一長廊與同學之配合創作展示，因為她們很想把我的人生經歷作創作的主題。另一獨舞為戴着太陽眼鏡，穿着數層紙衣打太極，最後除下眼鏡拍打身體而把所有之紙衣一層又一層脫去，展示「當你真的清晰有智慧時，一切皆空。」後來部份舞段設計，應用了在舞作《大夢》之展演。

　　另一為在 Decoding Theatre 之創作其間，適逢高齡母親病重，而香港正談論骨灰龕量供應缺乏之情況。我把自己融入我和母親的離愁、面對死亡、身體拍打牆如在骨灰龕，在狹小的盒子內之吶喊，而最後和母親的靈魂發出非語言的離別對話。碩士系總監Tom Brown（白朗唐）看後未必明其內容，他自2001年起開始看我的作品，他說非他看我平時的優雅作品，但很感震撼，其實那時代表我的人生旅途和至愛母親生離死別的心境。現代舞就是這麼真呀！美國留學其間痛失父親，香港演藝其間失去母親。這是人生的學問與親人，得與失交替的易變吧！

　　在此我感到我有所得着的，是嘗試讓自己再靜下來，探索現代的藝術及國際的新領域。當然，在這裏的

與良師益友Tom Brown合照

益處是導師 Anita Donaldson（唐雁妮）、Tom Brown、Gillian Chao（蔡敏志）都是我的好友，其中廣泛介紹當代舞蹈表演（Contemporary Dance In Action）的舞蹈碩士系主任 Gary Gordon（高睿昀）對我影響是深的。在這個學習過程裏面，我讓自己停一停，想一想，是一次非常好的體驗和實踐。而亦因為這個過程讓我能夠將十年武術太極在最後掌握了它的理論，令我在2019年，完成了《武極精選》作總結，取到我的結論為武術太極之健康太極、能量太極以及智慧太極、天人合一的一個未來發展方向。我深深體驗藝術的吸引是要經過過程、長時間的沉澱的。遺憾是當我完成《武極精選》時，未能和摯愛的師友 Anita Donaldson 及Tom Brown 分享，他們因病重或已經往宇宙的另一方，令我更感懷每日真要珍惜當下。

香港演藝學院與(左起)Gary、Anita、我、Gillian合照

190

獲匯藝學院院監獎與Anita合照

香港演藝學院舞蹈系碩士畢業照

獲舞蹈藝術碩士(優異)學位

舞蹈與教育

舞林舞蹈學院是我於1981年創立，當時我鑒於香港舞蹈學校少，且多在家中教學。我在中學畢業後才開始接觸舞蹈，我感覺學習舞蹈應是自小學習較佳的，再加上我當時在「兔兔店」任經理，感宜在人流多的地方建立舞蹈學院，於是選擇在商場開校，遂於北角健威商場開設舞蹈校舍，以吸引更多的人學習舞蹈，於是「舞林」

1981年舞林成立

就此誕生。當時相信是第一間設於商場的舞蹈學校，這創舉亦引起舞蹈界一些非議。

至於舞林名稱是「舞蹈的總匯，健康的園林」，我取首尾兩個字合之為舞林。概念是我希望在一個大的花園裏面，老師作為園丁，用心栽培燦爛的花朵，具備多元化的舞蹈藝

英國皇家芭蕾舞考級

術課程，並以高質量的教學，發揮參與者獨特潛質及創作本能。早期以英國皇家芭蕾舞為主，1989年後舞林開始加入北京舞蹈學院中國舞之循序漸進教材為重心。我當時為香港舞蹈總會之北京中國舞考級的委員之一，協助考級發展由1989年至今，已經超過三十年，其餘還有鄭偉容、陸恩

美、吳翠雲及林貴文等人。我被委任為中考訓練培訓師資老師班，一共培訓了老師級次586人。2018至2019年度起任北京舞蹈中國舞考級之考官，考約3,700人次。

192

擔任北京中國舞考級考官

擔任考官與老師及考生合影

　　作為舞林舞蹈學院院長，和歷界管理層歐清薇、錢樹楷、錢愛蓮等，基本為舞林的學員策劃週年表演、校際舞蹈比賽的教育推廣，舞林學員曾被邀請與北京、上海、廣州及塞浦路斯兒童作文化交流之表演。通過每年之系統學習課程及不少大型演出，培養不少學員考至舞蹈高級程度文憑而畢業。有些學員及舞林工作者更走向專業路線，其中以就讀香港演藝學院居多，計有司徒美燕、林小燕、高莉羣、余世好、麥秀慧、周曉雯、楊麗梅、陳芷君、張珮、麥婉兒、廖慧儀等。而何詩欣及張曉嵐更分別於北京舞蹈學院及甘肅省西北民族大學畢業。舞林的高材生基本除了參與舞林週年表演之外，我在錢秀蓮舞蹈團的演出、話劇、粵劇，以及社區大型活動，都有大量舞林學員參與。

舞林學員與塞浦路斯多國代表作舞蹈文化交流

舞林學生赴北京參加交流1994年國際舞蹈節

2000年舞林首屆北京高級考級優良生葉詩慧、楊麗梅、梁珮珊、周曉雯

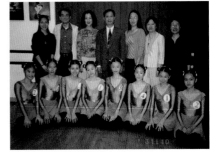

我與訪港的北京教育官及考官暨中國舞考生合照（右一學生參琬兒後成為城市當代舞蹈團職業舞者）

舞林可以說是協助我創作的場地、經濟之支柱，以及支持了我在排練及人才的方面，大部份的表演成果都有舞林的學員參與的。在這近四十年的舞蹈和教育裏，除了馬力學為舞林之民間民族舞專場「拾級舞展」之突破外，成功感最大的

與孫光言教授訪談教學心得

相信是孫光言教授的北京舞蹈學院的中國舞考級，因為她建樹了和英國皇考的一個普及教育，穩定了舞蹈員在中國舞方面的一個技術上循序漸進的提升，很有意義。作為一個考官，更是一個光榮。第二個感受是，舞林的教材主要是傳承中國舞和芭蕾舞為主，而我的舞團是發揚中國文化和哲學，相信未來是如何把舞團的創作舞蹈教育，使新一代能夠接收，令舞蹈教育可以多元化，能夠有一個突破。另一重點是創意教育，始終未來的香港，希望帶來突破。舞蹈與教育方

北京馬力學教授為舞林設計「拾級舞展」

面我相信是提升多元化以及創意推廣，特別是當代中國文化舞蹈的哲學，如果把它放在愛動、愛藝術，愛生活這個角度，或以舞蹈於健康太極、智慧太極、能量太極，天人合一，多一點哲理的教育，我相信對香港的和諧共融大同，將會有另一個新的景象。

194

舞蹈家劉兆銘先生盛讚「拾級舞展」

「拾級舞展」之盛大場面

2007舞林盛大演出於香港文化中心大劇院

舞蹈與戲劇

1986年留美回港後，接觸舞蹈和話劇糅合印象最深的是《一女四男》。總導演是朱克叔，朱克叔是我早期拍電視劇其間接觸的編導，因而認識。對香港影視劇社的作品印象深刻是：

《一女四男》與朱克叔商談劇本

主演潘金蓮是伍秀芳、武松是廣東粵劇院長羅品超，這些都是在才藝方面好傑出的人物，有機會接觸他們令我感到十分獨特，而盧敦和姜中平是我在兒時看粵語長片認識，他們主演奸角多，我心目中感覺他們都是壞人，但當在排劇其間，感覺他們十分和藹可親。而這劇綜合了粵曲、時代曲、外國民歌以及不同的戲曲表演形式，我則協助現代舞以及一些優美的舞步給伍秀芳、不同的動律指導。其他合作的有當時極具代表性的人物，例如雷思蘭、梁舜燕、吳回、白荻（越劇）以及施明。他們人才濟濟，代表當時香港盛極一時的演藝界的人物。

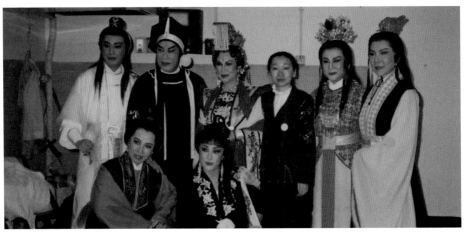

《一女四男》主要演員合照，後排左起：江圖、羅品超、梁舜燕、我、白荻、車綺芬；前排左起：陳麗雲、伍秀芳。

《一女四男》左起姜中平、盧敦、朱克、伍秀芳、我

這個作品演繹對潘金蓮的一個反思，不同界別對潘金蓮的選擇，比較命運、交流感情、評論是非的「土產荒誕」劇，在施耐庵的筆下，潘金蓮是淫婦、禍水，但是在劇作家歐陽予倩筆下，是一個封建的婚姻的叛逆者，是自由戀愛的追求者、是東方沙樂美，是解放婦女先驅者。在香港影視藝劇社，和這班影視藝人，有一個非常親切的感覺，因為他們好像一個家庭，彼此之間有着友情、親情。老人家盧敦很像一個慈父，他的談吐和說話和電視劇裏面的角色是完全不一樣，而他對新事物亦十分有興趣。當時我剛巧與進念劇場的榮念曾合作，當時盧敦很好奇想和榮念曾見一面，而榮念曾又好渴望見這位老人家，因為他十分喜歡接觸名人，於是我介紹他們兩個在香港山頂上的一家餐廳聊天，是十分暢快。看見這位老人家和前衛的榮念曾互相聊天，我就覺得很有趣。始終這是傳統、古舊、先進、前衛的互動，一席話都是印象好深。

其後亦有羅卡海豹劇團的《野人》，而香港藝進同學會的《嬉春酒店》，當中全部的表演者都是電視藝員。該屆會長為周潤發，他指此次，排練及演出有四十多位業者，此新嘗試為發揮同業的天才及團結精神。

配合劇情，我主要是提供舞步協助，時代為1930年香港，表達角色的風趣組合，彼此間互動表達劇情。不同角色如水手、男女主角、一家人等以不同形態演出。他們排練時很有凝聚力及有默契，合作佳，可能是很熟絡的同事吧。計有歐陽震華、商天娥、廖啟智等等，可說是盛極一時的電視演員聚會，這屬於一個慈善晚會，所得籌款，捐予華東水災災民。

《嬉春酒店》場刊

197

《狂歌李杜》海報

另一個合作多的是力行劇社，合作的劇目有《狂歌李杜》、《樂得逍遙》等等。《狂歌李杜》是由羅家英演李白，譚榮邦演杜甫、鄧宛霞演楊貴妃、倪秉郎演安祿山。袁立勳、林大慶編劇及導演，陳麗音為監製、羅國治為音樂總監，而我則負責舞蹈編排。我們錢秀蓮舞蹈團派了12位舞者以及8位舞林學院的小孩來協助整個舞蹈的場景。在這個充滿着戲曲、話劇、舞蹈的融會，在當時的印象亦好深，我在這劇目裏面亦親自表演了公孫大娘的一個舞段，用一個繡球的拋放及收，如劍器發射遠方之用，演繹杜甫形容公孫大娘的名句「昔有佳人公孫氏，一舞劍器動四方。觀者如山色沮喪，天地為之久低昂。」

我、鄧宛霞、朱克、羅家英與袁立勳合照

《狂歌李杜》公孫大娘造型

《狂哥李杜》盛唐之「貴妃醉酒」

《王子復仇記》海報

另一個印象深刻的合作是大中華文化全球協會於2007年由麥秋做導演的《王子復仇記》，原著是威廉·莎士比亞，而我在這劇目作為舞蹈編導，《王子復仇記》這個作品是何文匯以五代十國的南漢為背景，取代原劇情而改編之，男女主角由電視劇影星馬浚偉及郭羨妮主演，馬浚偉演劉恆為主人翁，原著之王子，我則協助排練郭羨妮所飾演李如菲的繡花及發瘋的獨舞，八位群舞宮女御前的舞動雙袖之慢快交替之敦煌古典舞等。

其實我在這作品1977年首演時也有參與，此刻追憶我於寶血戲劇組之師姐梁鳳儀及黃淑儀，均曾分別作《王子復仇記》劇中人演出，地點於香港大會堂及1980年於溫哥華。我以前和她們曾在寶血中學時同台表演，現則為同一劇中作編舞，可說是由中學延續話劇的緣吧！

而麥秋是我在1970年已經在堅道明愛中心認識的一個社工主管，他熱衷於話劇，2007年，超越差不多三十多年後再一次重會合作，我有一個親情聚會的合作感，因為總編導麥秋是非常關愛別人的，我每次發表作品都會邀請他來觀看，特別他是對這個社會的愛心以及對戲劇參與的熱誠，是我非常佩服及尊敬的老師和人物。

《王子復仇記》(左二、三)麥秋、何文匯合照

199

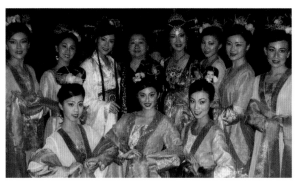

《王子復仇記》與郭羨妮及謝雪心合照

《大夢》是2013年和榮念曾再次合作於「建築是藝術節」的一個實驗劇場的劇目，晚會《大夢》我與其中著名的崑劇表演藝術家石小梅及江蘇省的南京三位藝術家合作。

基本是一個五個不同角色的獨舞，獨舞感受深的是，因為是說每人不同的故事，其實我是把自己的一生的一個回顧。由於我選的是比較朦朧的一些回

《大夢》海報

憶，因此我也是選了李先玉的紙衣設計，不過今次的紙衣包裹着好多好多層，一層層則代表個人的經歷。初期，我希望別人看不到我，因為我都不知道自己是誰，慢慢經過不同的歷程，紙衣一層層的解下，每一段都有自己不同的回憶。導演要求手中持有一張紙，其實那張紙我相信是代表我人生不同的里程。最後一段我比較喜歡的是，我把紙放在地下，而我對着它說話，是運用了Decoding theatre裏面的，人不知道的語言，只是當時自己內心發出的聲音，是代表當時的心態。我對着地下的白紙去問自己，我的過去、現在與未來的一種的問號。這個舞蹈剛巧是我人生過了一個里程，開始考慮下一里程的一個表達方式，所以這台晚會是好能夠表達我當時內心的心境的一個作品。

《大夢》一條線、一點，最簡約、最有效果的佈景

由於榮念曾之前有和我合作，他曾為我一舞品設計，只用了2元7角成本便構成的一條線一點的最便宜、最簡約、最有效果的佈景，但當時他付出的心機及製作的時間則是最珍貴的。這數條不同長短的白線及白點，亦重現我在《大夢》的場景，這可說是1990至2013年間我們合作關係的一個串連，對我來說是一個非常好的時空的記憶。

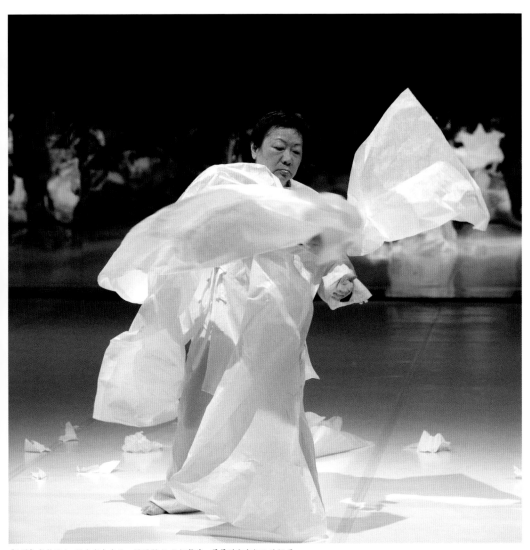

201

《大夢》我對過去、現在與未來的一種問題,紙衣包裹着一層層則代表個人的經歷。

相片由進念二十面體提供

舞蹈與娛樂、社會

1986年留美回港後，參與很多娛樂及社會性的舞蹈編排，這與周梁淑怡有關。當時她主管亞洲電視，主辦不同的活動，例如是超級模特兒大賽、亞太小姐的競選以及《亞視煙花照萬家》等

《亞視煙花照萬家》舞者與雪梨合照

《亞視煙花照萬家》場刊

等，這些大型活動一般是在紅磡體育館及香港會議中心等等場地舉行，而節目中多是插有電視明星演唱、表演，我們舞蹈設計也參與其中。如《亞視煙花照萬家》，用春節序曲，配以舞者舞出節慶的氣氛。當晚節目亦有徐小明、李賽鳳、雪梨及鄭少秋等等。這和我以前曾在無綫電視演劇，現為他們娛樂性活動編排而延續下來。

較為特別的是在娛樂和商業之間，1987年協助香港聯合交易所慶祝成立一週年的一個表演，表演在香港演藝學院舉行。我以前的師姐梁鳳儀當時為聯合交易所國際及機構事務部的主管，負責策劃這個晚會。其實以前在我中三的時候，她已經時常指導我戲劇方面的知識，在這次，我的任務是用舞蹈來介紹香港聯合交易所，我為他們編了舞品《時光動畫》。

首先，我和劉兆銘先到他們的聯合交易所，觀察他們的現代科技設備和平時工作情況，我們不約而同擬把以前香港的樸實民風之原始交易，發展至今日先進效率的現代交易所為主題。我們分開三個部份，第一個是純樸交易式，然後是中期叫喊的手語式，最後是目前的科技電腦式。用這些從動律介紹聯合交易所，表達它令香港積極繁榮，充滿希望的前景。用了

香港聯合交易所慶祝一週年晚會

12位他們交易所的職員作為舞者，然後穿着他們交易所的一般服裝來演繹，以很多木箱重疊的變化作為一個寫字樓的情景。這是我從事舞蹈以來唯一一個，也是至今只有這一個作品是由職員（非舞者）來表演的。這台晚會梁鳳儀亦有演話劇《衣錦榮歸》，和劉兆銘作男女主角攜手演出，我感到她既能做行政，也能維持她自己演劇的興趣，後來她亦成為一個作家及改編世界名著等，她是一個我十分欣賞和佩服的才女。

2015國慶六十六週年與徐小明合照

1995年為國慶四十五週年，我統籌及參與部份編排由十幾個舞蹈團一共60人表演，香港舞蹈總會的《紫荊花》大型舞蹈；2015年在六十六週年文藝晚會和徐小明武術合作為武術和朝鮮舞蹈，武和文的匯演，所以我基本上有幸參與了多個盛會，協助編排舞蹈。總括參與這些社群的娛樂，都是比較大型和大製作，比一般舞團接觸的人物多，參與群亦好多元化，是一個社會大融合的演藝活動。

這些繁華的演藝體驗，更是激發我於1989成立舞團的成因，是選擇入世與出世的藝術方向對話！

國慶六十六週年

舞蹈與粵劇

　　1994年協助福星粵劇團汪明荃、羅家英表演粵劇《洛神》，我為他們編舞。舞者選了演藝學院的學生和舞林的學員共六位，另外兩位由該團補充，共八位作為舞者，加上六位作仙

《洛神》放射式波浪舞蹈造型

境出場拿樂器的仙女作伏筆，共14位仙女。另外，舞弄長綢碧波有八位舞者。排練有時在舞林，有時在廣播道電視台旁劇團排練室。這個歷程印象深刻的，是因為我嘗試讓主跳汪明荃用綠色長綢，指導她中國舞的古典身段及揮動長綢作碧波仙子的洛神，而伴舞群舞的舞蹈我主要以黃長綢作為波浪動感，另外在長綢時為佈景代表波浪在左右打橫放，汪明荃穿插在不同的浪間，形成仙子舞在碧波中的感覺。部份的舞段是利用此發展成為羅家英與汪明荃相遇的一個在浪中尋覓的障礙的印象。最後畫面形成互相在波浪拉扯以後，一個放射式波浪中漂亮的洛神舞蹈造型作結。整個舞蹈是以長綢砌成圖案的應用，和長綢的「8」字及弧線成波浪豐富的舞姿。我相信這舞蹈在他們粵劇來說，其用道具變化較多元性，可令觀眾耳目一新。

在整個過程中，可以接觸粵劇，我感覺上和舞蹈不同的地方是，他們粵劇界可連續表演十個不同的劇目，除了是讚嘆男女主角或是劇中人，他們可記憶這麼多的台詞、唱腔、轉換的造型，這能力要十分強，而且連續十場要唱、造手、念、打等，我覺得是非常具挑戰性。而在舞蹈界方面，我們一般凡是有新的劇目，就一日至兩日作搭台、綵排、燈光，所以反觀我們舞蹈多數是星期六、日來表演，星期三、四準備，舞蹈燈光設計變化比較多。可能要慢工出細貨吧。因此令我有一個想法是，舞蹈能否像粵劇般連續七至十日不同的場景、燈光，而能夠在一星期或十日之內完成十個劇目？這是值得我們舞蹈界考慮，當代現代舞能否在十日之內有不同節目，不同燈光，而舞者是可以跳不同的舞蹈呢？這是我參與是次活動時，對舞蹈界與粵劇界的演出的一個問號。

在粵劇合作中值得一提的是徐小明。徐小明是我在2014年之後才第一次合作，當時是徐小明感恩豪情演唱會。我們協助他排演舞蹈的項目。在此之前，我對他印象已經好深。忘了是哪時，印象中某日有一位青年好熱誠地來到我的舞蹈室，他指出自己希發揚中國的古典

徐小明感恩豪情演唱會《海瀾江畔的春天》

音樂, 把中國傳統音樂質素提高, 計劃重新製作音帶, 他的熱誠令我印象好深。另外是汶川大地震時, 他推銷他的《四川不哭》專輯, 籌款給香港紅十字會。所以我印象中他是一個熱愛國家及中國文化及極有正義感的青年。當2014年提及關於協助他感恩豪情演唱會時, 剛巧我亦有學生廖慧儀在演藝就讀, 所以除了舞林學院學員外, 亦選了香港演藝學院的學生, 合舞者組為14女6男, 協助他分別排演為:

高山要低頭 (漢族)

草原英雄 (蒙古族)

漁歌 (白族)

海瀾江畔的春天 (朝鮮族)

鳳閣恩仇未了情 (古典粵曲)

徐小明感恩豪情演唱會《高山要低頭》

徐小明感恩豪情演唱會 合照

演繹他在電視、電影、粵曲作品及演唱方面的成就。相信這是香港最多中國舞蹈的一次演唱會，這可能是他以前是熱愛中國舞蹈的原因吧。她太太也是中國舞高手，在《海瀾江畔的春天》作主跳，與他跳雙人舞，恩愛流露，羨煞旁人也。

另外第二個活動是他的《亂世未了情》，那是我們第二次合作。所以在粵劇的合作裏面，我感到徐小明是一個熱愛中國而又非常重情義的人。又在他一個演唱會中，特別當他在開幕時有說他是師承鳳凰女，談及在舞台的體驗，而部份情節更在一演唱會下台便送花多謝他的老師、朋友，他充滿念舊及很有情義的情懷，盡顯他的真性情。

其後我策劃一場晚會，我希也加插像他的當眾送花，給當年予我演講失敗經驗的中學班主任蔡曼玲老師，但可惜已找不到她的信息，故沒有仿效這有意義的念舊感恩環節。

金玉觀世音 名伶陳好逑

另外值得一提的是，在盛世天劇團裏的金玉觀世音的表演名伶陳好逑，在她升仙的觀世音的情節中，我們的舞者作敦煌舞之動律及形態，她已經近80歲，但她唱腔十足，表演十分認真，這是我們演藝界好值得學習的一個人物。

粵劇是中國南方的集唱、念、造、打一身的綜合中國歌劇演藝，在合作其間更啟發我們的是他們敬業樂業，三至四小時中表演的體能及韌力，我相信是我們現代舞的演員或工作者值得學習的。而閒談中，粵劇界的朋友指我們舞蹈認真，會花時間排舞及踏台，而她們一般是口講互通，要求簡化及默契而已。這相信是兩界合作之互補不足吧。而舞者也學會了粵劇界之禮儀——每次見面首次打招呼叫「早晨」，而做完了就會說「辛苦」。

香港經歷二十多年才建成的西九戲曲中心，作為香港人，作品粵舞之《帝女花》、文學作品《紅樓碎玉》及《女色——潘金蓮》這三個女人的愛情故事，希可將來為這戲曲中心增添一色彩。

舞蹈與國際交流

舞蹈與教育推廣

在舞蹈教育推廣方面，錢秀蓮舞蹈團通過精英舞蹈教育，受益者多達三千餘人。2003年為康樂文化事務署藝術節——「中國傳奇」作學校巡迴演出。2006-2007年度獲香港康樂文化事務署選為「社區文化大使計劃」團體之一，內容有講座及示範工作坊、社區舞蹈表演及學校巡迴演出，受益者達三萬人次之多。

關於大學講座方面，其實早於1999年已經開始。舞團於1999年獲香港藝術發展局一年資助計劃作藝術推廣活動。講座及工作坊之講員，都是具中國舞經驗的專業舞蹈家，比如我邀請了香港演藝學院民間舞導師陳玲女士、許淑瑛教授，古典舞的水袖導師張明蕙女士及北京舞蹈學院導師劉廣來教授與我一同於香港城市大學作舞蹈講座及工作坊之講員，並推介中國舞古典舞、民間舞及武術太極。

2001年我開始對武術太極的研究，和劉廣來教授去了武當山采風，而武術太極的創作探索，是我在2001至2008年間的舞蹈創作，探求把中國文化之武術、太極創作舞蹈，通過實踐、實驗而出的書，把過程和經歷與讀者分享，繼而以舞蹈的示範及講座形式推介給各大學。直至2006年和北京體育大學徐偉軍教授受邀請一起演講。2009年獲「香港藝術發展局」支持「武極」舞蹈創作的探索的書寫。這樣，我便開始了全面性以《武極》書之內容作講座及工作坊之主題。2011年我於中、港、台10間大學發表演講之同時，亦有舞者作示範演出，此講座及工作坊可說是將學術演講及舞蹈創作演出，糅合於一並比較有焦點的一個講座。

2017年對我來說是一個轉捩點。獲美國HOPSport公司賞識，感覺我的作品有動感，且是非常有中國文化的舞蹈系列，希望我創作一些小品，大約三分鐘，藉此可讓學童作為一個活動，每日課堂之間有一個空隙給他們動一動，讓腦休息一下（Brain Breaks），對他們吸收知識和健康都好有益處。其實，這個建議是我的大弟弟錢銘佳博士希望我能做到，但由於當時我忙於創作及市場探索、巡迴表演事宜，一直延伸到2017年我才開始發表，並應邀作為

他們金磚五國的國際會議演講嘉賓，2017、2019年分別往巴西及南非演講。未來重點計劃將會以聯合國持續17項的計劃第三及第四項，提升生活健康身心和教育質素，作為我為自己本土努力的一個項目。我亦希望能把我的作品簡化給更多人受惠。我將會以創作原理：健康、哲學作為一個基本。動物舞和太極舞是一個先例，隨後是希望作一個延續性的長遠舞蹈發展工程，為「對抗疫情，和世界共舞」略盡綿力。

香港舞蹈推廣──商場／中學／大學講座

* 提供免費精英舞蹈教育，受益之中、小學達60間，參加者近3,600人。

* 2003年為「中國傳奇」藝術節學校巡迴演出，受益之中學達30間，參加者近18,000人。

* 2006–2007年度「康樂及文化事務署」社區文化大使之一，主題為「武舞耀香江」，內容包括：講座及工作坊兩場、社區舞蹈表演36場及學校巡迴演出八間。

* 2009–2010年度獲香港藝術發展局贊助，於香港五間大學作講座及工作坊，並舉辦展覽。

2011年於香港演藝學院Studio I作講座工作坊

《武極》一書

2009《武極》大學講座／工作坊推廣

2009《武極》出書及DVD（由香港藝術家發展局贊助）

全書200頁，共約七萬字

把《武極系列》的創作歷程、每集之內容，自2001年至2008年之一至七集之創作，通過圖片文字記錄及統計形式，以：

1. 前言

2. 文獻綜述經過

3. 研究對象和研究方法

4. 創作實驗設計

5. 創作研究的討論

6. 結論與建議

7. 參考文獻

作一資料保存，為將來有意作創作研究舞蹈者提供參考資料。分別贈予中、港、台之圖書館及各大學共200份，以作香港與中台學術文化交流。

中國文化大學舞蹈系伍曼麗主任

中國藝術研究院歐建平教授

2011年中港台交流講座

1. 香港科技大學展覽廳

2. 香港城市大學惠卿劇院

3. 香港浸會大學方樹泉圖書館501室

4. 香港中文大學邵逸夫堂

5. 香港演藝學院Studio I

6. 北京大學多功能活動室

7. 北京體育大學大學活動中心

8. 中國藝術研究院舞蹈研究所

9. 國立台灣藝術大學舞蹈系

10. 中國文化大學舞蹈系

北京體育大學

2010香港中文大學講座

2011國立台灣藝術大學

BRICS 巴西會議暢遊依瓜蘇瀑布 尋找創作水的靈感

國際推廣

國際會議嘉賓演講

2017年 ― 巴西會議 BRICSCESS

2018年 ― 加拿大 CINARS

2019年 ― 南非會議 BRICSCESS

2017 BRICSCESS 巴西國際會議演講

太極舞 動物舞 DVD

我設計的太極舞和動物舞，在全球50個國家80個 Brain Breaks 動律項目中，被美國 HOPSports USA評為首三名內最受歡迎之動律設計項目

Chin's Tai Chi and Animal Dances ranked the two of top 3 popularity by HOPSports USA among 80 Brain Breaks Activities introducing in 50 countries.

動物舞 Animal Dance

取自錢秀蓮舞蹈團《武極系列》作品之舞蹈動律，創作源自東漢華佗五禽戲，再編成有助五臟六腑健康的中國文化與醫學結合之舞蹈。

Evolved from the Miranda Chin Dance Company's Tai Chi Martial Arts Dance series, this creation is inspired by the famous Chinese doctor Hua Tuo at Eastern Han Dynasty healthy exercise Five Animal Games. This movements in this dance series are good for the most important fie internal organs heart, liver, spleen, lung and kidney. This is an art dance of Chinese culture with medical treatment features.

哈薩克斯坦 Kazakhstan 兒童課堂 Brain Breaks 活動　　　　立陶宛 Lithuania 教授太極舞同樂

太極舞 Tai Chi Dance

取自錢秀蓮舞蹈團《武極系列》之舞蹈，此創作源自陰陽魚太極圖。太極哲學以「氣」為宇宙生命之源，以魚兒游動之舞影、圓及S型的流動，使人想像宇宙萬物無處不在的運動和變化。

Based on Miranda Chin Dance Company's Tai Chi Martial Arts Dance Series, the creation is inspired by the Yin Yang Tai Chi symbol while 'Qi' is the source of life. With which, the swimming image of fish moving in the shape of circle and 'S', representing the continuously moving and changing universe.

國際當代中國文化舞蹈推廣 International Contemporary Cultural Dance

保加利亞、荷蘭、哈薩克斯坦、立陶宛、波蘭、羅馬尼亞、俄羅斯、塞爾維亞、土耳其等等。

Bulgaria, The Netherlands, Kazakhstan, Lithuania, Poland, Romania, Russia, Serbia, Turkey.

2019 BRICSCESS 南非會議 開會

2019 BRICSCESS 南非會議 我與錢銘佳博士

《時光動畫編號三》香港特色：漁村

舞蹈與國際巡迴

Inter-Artes Week 通藝週

在國際交流方面，舞蹈發表早期有英國和香港藝術交流，有感香港當前接近1997的局勢，以及港人移居英國者日增，「通藝」創辦人兼總監何蕙安遂策劃一些香港為主題的節目，以期促進英港兩地人民的友誼，加深彼此間的了解。「英港演藝跨媒體接觸」第一階段的活動於1990年8月21至26日假倫敦南岸中心蒲塞爾廳舉行，英港約有50位藝人參與，創作了九個以香港為題的跨媒體節目，隨後亦在香港表演。在舞蹈方面有我和另一舞者陳潔德及錢秀蓮舞蹈團，而香港代表亦有曹誠淵、陳德昌及城市當代舞蹈團。我主要助「我在香港長大」的《時光動畫編號三》，由羅永暉作曲以舞蹈、音樂和視覺藝術表達香港現在、過去、將來。我表演以具香港特色的蒸籠、算盤、扇、傘等等不同的具中國元素的道具，再配以一個由漁村變城市，以及對1997心態的作品。

《時光動畫編號三》城市境況

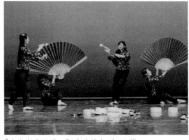

《時光動畫編號三》香港特色：扇、毛筆

《時光動畫編號三》香港特色：蒸籠

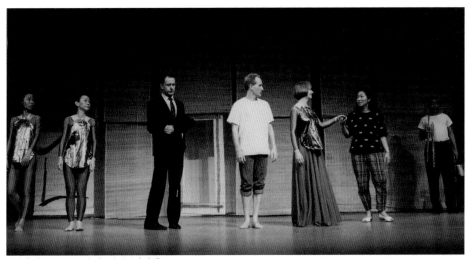

英港跨媒體接觸(右一)何蕙安與表演者謝幕

節目亦有何蕙安的《聰明人》、《傻子》的英語演唱。我們協助編舞，她協助主題。因何蕙安本身邀請了不同樂器的演奏家參與這個作品，最後一個舞段有話劇及歌唱式的《姓鄧的樹》，我和曹誠淵一起協助編舞。過程比較獨特的是，在英國住在何蕙安家，她之前有些許準備工作，由於她住的家和劇場的距離比較遠，所以只是影印、吃麥當勞、準備文

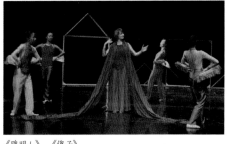

《聰明人》、《傻子》

件就已佔了一整天時間。我印象似乎與香港的生活習慣不同。香港一日可以做10至20樣事情，但在英國因為交通問題，做的工作相對較少。第二個印象是，結束以後曹誠淵帶我到英國各劇場了解，當時我初到英國，腦海中參觀劇場，觀看演出，隨着他急促的步伐上下地鐵，左穿右插，喘不過氣來。突然間，在地鐵出來的時候，一隻白鴿從他頭上放下黃金，跌

97年香港回歸中國巡迴交流 北京民族學院講解

中在他左肩上，我們都失笑。腦海中閃過一個念頭，天這麼大，為甚麼偏偏選中他呢?不知有何預感呢?那時閃過的念頭，我印象還是十分深刻。

盛大而又難忘的，是香港回歸中國，在1997年6月1日至15日，我們舞團一行15人赴中國北京、天津、長春、上海和珠海等地，巡迴表演及文化交流之旅。這是97回歸前最後亦是唯一的香

1997年香港回歸巡迴表演於中國五大城市

港藝術團，由北至南巡迴演出於中國五個省份，是首創為中國及香港舞蹈歷史上寫下紀念的一頁。舞團舞者以香港演藝學院畢業生為主，更特意邀請香港舞蹈團當時的舞蹈員曹寶蓮作主跳，以增強表演的實力。錢秀蓮舞蹈團發表的《律動舞神州》、《四季》和《字戀狂》無論是編導、作曲、舞者、舞美，中國舞蹈界人士，均感是香港本土的，能把香港文化介紹予大陸，藉舞蹈使大陸文藝界對香港加深了解。

我們到每一個省份均有交流，特別在長春，因為他們的地方比較少接觸現代舞，所以除了表演之外我們也與長春舞蹈家協會的一些舞蹈界的人士進行工作坊，我們有一些有關創意的指導、介紹，他們的反應非常之熱烈。其中在北京更是文藝界雲集，名導演、文藝團體、藝術學校、編舞家均來觀演。觀眾交流

中國巡迴交流長春現代舞工作坊1997

中指出舞團作品極為感動，有創意，編者在觀察不同的生活角度創作下，值得效法及參考。

在中國我們有如家的感覺，每到一個地方都有一個橫額寫着「歡迎香港回歸」的字句，舞團全程受到各省份文藝界熱烈招待，感受中國南北之風土人情，更加深了對中國的了解。此交流活動由中國舞蹈家協會主辦，游惠海極力支持，譚美蓮協助統籌，當在最後一站珠海表演時，舞蹈名家北京舞蹈學院李正一和廣東舞蹈學院的楊美琦也有來觀看，並一起「宵夜」，為此旅程劃下完美的句號。

另一較深刻的是2008年的奧運表演，舞團一行21人，由王梁潔華領隊赴北京。2008奧運表演，我們把2001至2007年間發表的作品裏面，抽其中一個乘風破浪，舞動大白扇。這個舞蹈主要是我和劉廣來一起合作完成，基本動律是劉廣來提供。這台晚會深刻的主要原因是因為八年的武術太極的創作，主要因為奧運而起，故在奧運其間表演極有意義。這個「龍騰神

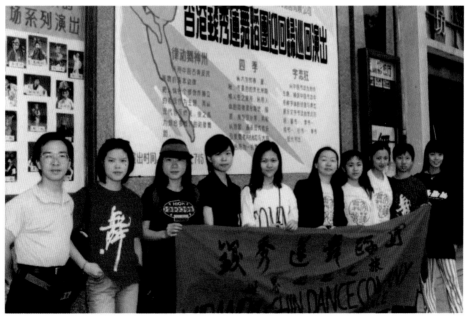

奧運 2008

州」奧運文化盛典是在奧林匹克公園祥雲劇場舉行，錢秀蓮舞蹈團與世界頂尖代表同台表演，著名歌手蔡琴、林俊傑等、世界鋼琴家郎朗、影視男演員李連杰、著名舞蹈家黃豆豆之外，更有300小武術娃，以及各大舞蹈及武術團體，觀演達五六千人，極有喜慶洋洋感。

在巡迴表演歷程開始變化的是2013年。我應邀在台灣中國文化大學演講，當時的講題是介紹《武極》的創作歷程，在場有一位歐洲的聽眾問我一個問題：你們中國文化的表演在我們外國人是很難理解的，你可不可以帶團來歐洲，讓我們可以親身體會？他的這個問題刺激了我2013至2019年六年間，帶領舞團去巡迴表演的探索。其間，我總共參加了九個關於舞蹈市場推廣的藝術節。分別為2015、2016、2017韓國PAMS；2016、2018加拿大滿地可CINARS；2017、2019香港城市當代舞蹈節及2019北京舞蹈雙週、上海首屆當代舞蹈雙年展。

中國巡迴交流團隊，左起：陳永泉、盧桂葉、李文鳳、孫碧枝、鍾瑋、我、馬家毅、吳金萍、李佩佩、曹寶蓮。

韓國 歌德式和平大劇院

　　2015年，在香港藝術發展局支持下，參加韓國PAMS這個藝術節，事前我請教了許多香港比較擅長行政的朋友有關準備功夫及如何準備舞團介紹資料的細則等，獲益良多。我跟着他們的提示準備了Powerpoint、小冊子。在藝術節中我很熱誠地介紹，亦參與了差不多所有推廣工作。當時香港PAMS的參與者都盛讚我好積極、好踴躍。其實我不擅長推銷，作出非我性格的表現，這可能是我的責任心及好奇心的驅使，希望能夠解決那個歐洲聽眾所提出關於巡迴表演的問題。經過2016、2017PAMS的舞蹈市場推廣，引起韓國的中國文化中心對我們的興趣，因為他們主要以介紹中國文化的中心為宗旨。後來我們在2018年為其表演《上善若水》和介紹太極，表演後，他們觀眾問了一小時的問題，積極程度及對中國文化的好奇，比香港人更甚。這個過程也很難忘，其後也去了他們的慶熙大學極富盛名的歌德式和平大劇院參觀等等。

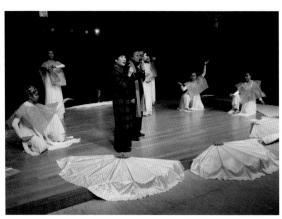

好友李先玉協助以韓文介紹《上善若水》的創作概念

PAMS國際市場藝術節

香港藝術節節目總監Grace, 我與主辦人Alain Paré

通過了第一次的networking, 我在2016年到泰國及加拿大CINARS表演。2016在泰國舞蹈節及大學表演, 以泰國舞蹈與我們現代舞互相交流為團員樂道。在2016及2018我也有參加加拿大CINARS, 我們統籌劇場和展覽等等。2016年在CINARS表演相當特別: 表演其間發生火警, 我們等消防員處理後再進行演出, 團員都留有一個好深刻的印象。當時的負責人說可能是加拿大和香港的文化交流不多, 亦距離十多小時的機程, 所以我們是唯一一個最早參加該藝術節的香港表演團體。該藝術節已有三十年的歷史, 是全球最早的推廣藝術節之一, 其節目豐富及多樣化都令我大開眼界。至於香港對於市場的藝術節卻尚未推行, 由於沒有這個學問, 香港人對於國際交流及巡迴演出反應和敏感度不高。

CINARS 和消防員暢談, (左二)好友Dr. Paulette 懂得法文, 協助我們加拿大之旅不少。

其後因為我希望更加理解國際巡迴的知識, 在2019年我分別參加了北京舞蹈雙週、香港城市當代舞蹈節、上海首屆當代舞蹈雙年展。2019北京舞蹈雙週勾起了我在1986年回港前參加美國舞蹈節的體驗, 有重溫的感覺。我覺得這個舞蹈節給予中國青年人不用赴外國, 在中國本土可以吸收現代舞及觀摩的機會, 作出了很大的貢獻。在北京舞蹈雙週的開幕首演中, 喜見我

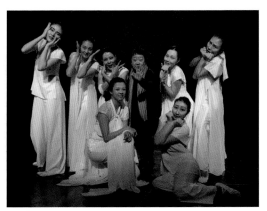
CINARS 後排左起:唐鑫、莊錦雯、林恩滇、我、周曉雯、歐嘉美;
前排左起:王麗虹、張梓欣。

上海 中國當代舞蹈雙年展

在2008年帶舞團於北京奧運表演的學生麥琬兒在北京重見，並為城市當代舞蹈團的專業舞者，內心極為快慰。後來參加上海首屆當代舞蹈雙年展。上海把學院、舞團、劇場三合一的實力顯示給採購者，盡顯上海希望在世界現代舞佔一席位的衝勁。

通過這九次接觸後，我作為一個有機會在海外表演的藝術工作者有所體會。韓國與加拿大均以推廣本土創作為藝術節的基礎，特別是韓國的PAMS配以KAMS的行政，他們的系統式「一條龍」的協助，由選節目、辦市場藝術節、在其他國家建立自己的劇場、派專員協助國際網絡及駐場等。這些積極推動藝術家赴外的交流活動及演出，讓韓國文化得以在海外推廣，是好值得借鏡的。

2017、2019香港主辦的城市當代舞蹈節，我遇到很多採購者，了解到一個外國採購者的心態。合作機會高低的是取決於：

一） 表演人數：他們基本要求邀請的團為五至十人，不希望人數太多，這相信和他們巡迴表演的成本與收入有關，他們較喜小型舞作演繹的舞蹈作品。

二） 內容與舞者質素：歐美買家不大喜歡故事式或已有形式的表演，他們比較喜歡純看的動律。而且他們的角度是，不用解釋太多，我只要看到你的舞蹈好就好，不好就不好，所以我覺得作為一個將來要打去國際市場，舞蹈的動律和演員的質素相當重要，動感一出的時侯，要令他們感到你是質素高的作品。

三） 獨特性：他們很喜歡突出或是別樹一格的作品。外國人看當代中國現代舞時，他們抱的態度是批評多於稱讚，這可能因為西方人覺得現代舞是他們的專長，亦抱着一些尖銳選拔節目的態度，故創意對他們而言是極重要的一環。

2017、2019年城市當代舞蹈節已經在香港向國際市場推廣作一個先導計劃，政府擬為國際文化之都，而加拿大滿地可已有三十年推廣藝術出外的市場經驗，應該後來趕上，培養香港

北京舞蹈雙週

我和學生麥琬兒合照於北京舞蹈雙週開幕酒會,中間為北京舞蹈雙週暨城市當代舞蹈團創辦人曹誠淵

當代藝術家的國際視野,以及提供一個演出的平台,令香港的青年能夠與世界共鳴。而香港藝術節及康文署這些主辦機構,他們如果配合香港國際文化之都的使命,可考慮除了主動邀請國際團體赴港,予香港人欣賞國際藝術之外,也可以考慮主動輸出香港的節目作一個平台。以他們邀請海外的有利條件,是可爭取海外邀請本港,用作互動互利的平台。

　　最後,我2013年之前是被動,其後主動爭取海外接觸,從不同的主辦機構得到的信息,我相信在知識的範圍和將來走的方向是獲益良多。作為一個舞蹈藝術家,要考慮「你是誰?你在哪裏?」。配合國情,香港大灣區以及一帶一路是將來一個好好的作為演藝推廣的機遇,而重點策劃,未來除了部份

城市當代舞蹈節

反省配合以上方向以外,因為我在香港自1970年起已在香港大會堂及其後在香港文化中心大劇院表演,我感展演中國當代文化的經典節目,較適合在較優秀的大劇場。故此巡迴表演希望能往中國國家大劇院、美國紐約的林肯中心、而《春之祭》可在其歷史上首演的法國巴黎

與林懷民合照

榭麗舍劇院表演等等,這是我未來巡迴表演的方向,希望這夢想可以成真。

　　無可否認,美國瑪葛蘭姆舞蹈團、德國 Pina Bausch(碧娜・鮑許)舞蹈團及台灣林懷民的雲門舞集,是我最欣賞的國際模範。2020年新冠肺炎疫情下,因感世界大氣候與中國敵對,只是不了解中國文化而已,故溝通很重要。2019年林老師宣佈退休,而我現在才有志於通過藝術,發揚中國文化的大愛與世界共舞,"Better late than Never",只要是感有意義,便義不容辭了。

國際交流演出 International Cultural Exchange

1990年 ― 《香港旅程》於英國倫敦作英港藝術交流匯演。

1991年 ― 應邀赴美國紐約亞洲會所表演，為該劇場開埠以來第一個香港代表舞團。

1993年 ― 應邀新加坡新典舞蹈工作坊作編導

1994年 ― 參演北京國際舞蹈節

1995年 ― 應邀赴塞浦路斯國際舞蹈節作編導、統籌及文化交流等工作。

1996年 ― 應邀赴韓國之第十五屆國際現代舞蹈節演出。

1997年 ― 中國巡迴之旅（北京、天津、長春、上海、珠海）及加拿大多倫多之旅。

2000年 ― 菲律賓國際舞蹈節及馬來西亞Festival TARI 2000

2008年 ― 參與2008北京奧運大型文藝晚會《龍騰神州》演出

2016年 ― CINARS（Montréal, Canada）加拿大滿地可

2016年 ― 泰國國際舞蹈節

2018年 ― 韓國中國文化中心及首爾中國日演出

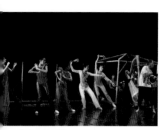

0年英港交流匯演
ticipated in the Inter-Artes Week held at South Bank Centre, London 1990.

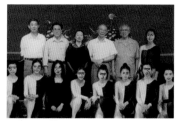

1997年香港回歸巡迴表演於中國五大城市
Performed in five Chinese cities. Beijing, Changchun, Tianjin, Shanghai and Zhuhai in 1997.

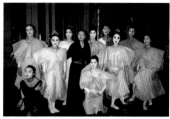

加拿大外籍舞者演繹舞團作品
MCDC's dance were performed by Canadian foreign dancers.

0年錢秀蓮藝術總監接受馬來西亞舞蹈節
音獎項
anda Chin Director of MCDC received the rd from the Malaysia Dance Festival 2000

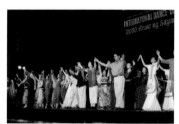

2000年菲律賓國際舞蹈節舞團代表謝幕盛況
The Philippine International Dance Festival 2000.

2008年北京奧運中心祥雲大劇院演出
Performed in the theatre of 2008 Beijing Olympic Games Centre.

年舞團於加拿大藝術節劇場
ARS Biennale 2016

2016年舞團於泰國曼谷 Rajaphat Bansomdejchaopraya University 舉辦舞蹈工作坊

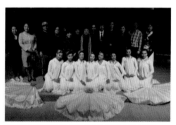

2018年於韓國中國文化中心及首爾中國日演出

223

年舞團於泰國國際舞蹈節
land International Dance Festival

2017年BRICSCESS巴西國際會議

2019年BRICSCESS 南非國際會議

榮譽與獎項

　　我的藝術人生裏拿到很多獎項,但香港藝術家年獎令我終身難忘。香港藝術家年獎是為推廣人謝宏中等籌組之香港藝術家聯盟發起的,為了表揚香港藝術家的貢獻。1988年首屆是曹誠淵得到舞蹈家獎,而我是1989年拿舞蹈家獎。同期有林尚武(舞台演員)、成龍(銀幕演員)、關善明(建築師)、林敏怡(作曲家)、陳幼堅(設計師)、吳宇森(導演)、黃安源(演奏家)、黃霑(填詞家)、馬莎萊森(畫家)、李家昇(攝影師)、杜國威(劇作家)、文樓(雕塑家)、梅艷芳(歌唱家)、林燕妮(作家)、鍾普陽(藝術推廣)等等。我除了是拿年獎外,亦有參與演出。為了籌備這次表演,幾個星期我也食寢難安,排練時心情十分緊張,因為這是香港很有代表性的演藝頒獎活動。最後,緊張得胃痛一星期,經過這次的經驗,我對拿獎有些恐懼感。因此後期在某場合當我一看到友人拿獎我就會好奇地問,當你獲獎時會不會胃痛?當時他笑一笑,問何解。

藝術家年獎 場刊

1973年	主跳現代舞《火祭》獲香港第一屆藝術節冠軍
1989年	獲選香港藝術家聯盟之舞蹈家獎
1989年	《電影雜誌》選入「現代舞十年回顧表演」
1989年	《清秀雜誌》選為傑出女性
1993年	獲美國傳記學會頒授當代傑出人士獎
1994年	獲美國傳記學會頒授終身成就獎
1994年	獲英國劍橋國際傳記中心的20世紀成就獎
2001年	香港舞蹈歷史列為香港第一代現代編舞家
2003年	獲選列入傑出舞蹈藝術家名錄
2016年	國家社會科學藝術學項目「中國當代舞蹈口述史研究」被列為中國舞蹈家之一
2017年	英國劍橋選為100Artists
2019年	香港當代舞蹈歷史、美學及身份探求——香港當代編舞家

1989年香港藝術家聯盟舞蹈家獎

香港藝術家年獎與家人合照

我、羅永暉1991年(音樂)、林樂培1988年(音樂)、曹誠淵1988年(舞蹈)

陳俊豪1991年(舞台設計)

225

港藝術家年獎演出

永年太極社

太極緣

　　另一個比較記憶深刻的獎，是1999年後開始學習太極後獲得的相關獎項。太極的動律對我們舞者來說不算太難，容易記下所有步法。而我在拳、刀、劍中最感興趣是刀，這和我本身生肖屬虎有關。在珠海太極比賽其間，我在比賽刀的套路時候，我會好投入自己是一隻老虎，在舞弄刀時剎剎有聲，又會發出咆哮的聲音；身體方面我好喜歡用中樞部份的吞吐動律，所以那次第一次參加比賽便奪得金

太極老師王志遠

牌。在我比賽的時候，評判可能會覺得我好奇怪，發出聲音之餘還很生動地帶有劇力，與一般乾打套路的人不同吧，所以後來團員都跟我說，我第一次參賽就拿獎，好特別。可能是我們表演藝術人，一出場便會自我陶醉，是十分喜歡找尋獨特的方法。對於第一次奪金，及團員的議論紛紛，這對我來說是十分難忘的印象。在這場合更遇到青城派掌門人劉綏濱，我和他結下2001至2019年好長期的緣份，其後，我亦在多次的太極交流會拿到一等獎項，惟這些像體育運動的場面，我感到未能滿足我的藝術及創意的要求，故後來漸漸淡出而集中演藝的創作了。

　　反觀接觸太極自1999至2019年這二十年間，由參加太古城永年太極社，王志遠為我太極啟蒙老師。接觸了民間的太極交流大會，深感太極由古代的皇家至現今普及的全民健身體驗。為了創作，我往北京體育大學再深化了解武術太極——中國文化的根，我好慶幸有這太極成長的歷程，在人生中如沐春風。

北京太極名家余功保

　　近代世界太極拳網發起人余功保主辦的海南三亞太極文化節，在環境優美以及文化濃郁的氣氛之下，相信太極會為未來的人帶來圓滿的人生。希望它的哲理與動能，將會對世界健康及和諧共融作出貢獻。

2010年於武當山舉行之第四屆傳統武術錦標賽太極刀獲一等獎

海南三亞太極文化節

獎牌

獎狀

和 封面

和

香港從漁村，成為一個國際大都會，不少人幾經艱辛，才可享有幸福平穩的生活，但2019年6月起之反修例事件，香港烽煙四起及2020年之新冠肺炎一疫，在我7月出書前，有兩件難忘的經歷引起反思，值得一記。

《和》舞蹈表演取消的考驗

「和」，中國文化崇尚和諧。中國「和」文化源遠流長，蘊含着天人合一的宇宙觀，協和萬邦的國際觀，和而不同的社會觀，人心和善的道德觀。我原定在2020年8月8–9日在香港文化中心大劇院表演的《和》，是以健康、能量、智慧太極而達天人合一的天、地、人和諧平衡的概念。

一來，這是舞團三十年來第一次獲得香港藝術發展局批出難得的製作經費資助；二來，因為2020年初半年香港舞蹈界停擺，我希望藉這表演計劃，能夠補就業，給舞者有輕微的協助，希望衝線成功。但7月初，本港由零感染增至每日百多人，終於在嚴峻的疫情下取消而延期，令我有天命不可違的感嘆。

「和」扶輪社的啟示 感悟社會與生活

另一件7月難忘的事，是我在弟弟扶輪前地區總監（2016–2017）錢樹楷介紹下，參與的寶馬山扶輪社選了我為2020–2021的社長，因我入社已有五年之久，原定他們選我為2021–2022的社長，凡社員一定要做一次社長，今屆社長有事，因此我就義不容辭提前代位。

...任社長交職典禮　　地區總監(校長)與應屆社長(學生)　(左四起)我、翟慶聰醫生、錢樹楷博士與寶馬山扶輪社社友合照
　　　　　　　　　　　　機緣巧合「和」

2020-2021年的國際扶輪地區3450總監是翟慶聰醫生，他是一名骨科醫生，而他今年的主題是以「和平、健康、環境」作為協助社會的重點。機緣巧合，舞團《和》晚會是極符合今屆扶輪社的主題，也符合他的宗旨。

7月12日就職日，是一個很好的體會，當時中午百多位新任社長上台交接就職、練習、唱歌等活動，使我有如回復中學時期的畢業典禮，好有學生的感覺，因扶輪社文化中，地區總監稱為「校長」，應屆的社長稱為「學生」，極為有趣，社內規矩為每個社長任期一年，依其所長領導其社，發揮服務社會可行性。

因疫情嚴峻，地區總監發起了為無家及無吃的人，作臨時應急的社區服務。他們的宗旨是「不以善小而不為」，對生活及社群緊貼其需要，而做的服務，這些快速的反應及行為，很值得我敬佩。

在參與扶輪社的過程中，亦引起了我對生活和社會的反思。例如，在一次聚會，有一位無家青年，一千元的捐獻已足以應付其一個月生活開支。對我而言，原來有些人生活於極其貧困下，我很驚訝。忽然，我反思2007年有朋友指觀看我的舞作《武極七》後，覺得我不吃人間煙火；亦曾有一友人，認為我在母親的呵護，以及在香港的生活環境下，一生未煮過一次飯、炒過一次菜，給我「大小姐」的稱號。忽然，我感覺我只是懂得舞台及藝術創作，不懂得生活的體驗。我感覺要注意開始生活和體驗民間疾苦的事了。

人的一生不同時間，有不同重點，看來「愛、生活、社會、溝通、藝術」，如何「和」合，將是我未來的探索行。

附録

功業見乎變 神而化之

文:劉青弋 北京舞蹈學院教授、舞蹈學系主任兼舞蹈研究所所長

　　提起香港知名舞蹈家錢秀蓮,總想到中國戲劇中「變臉」,那些戲劇演員,一轉身便換一個面孔出現在你的眼前,使初識者驚訝,使相識者釋懷。錢秀蓮有些相似,從最初的職業之變到後來的藝術之變,在她一次次地轉頭之時,就給我們某種新鮮感。

　　從舞三十年的錢秀蓮,現任「舞林」舞校的校長、「錢秀蓮舞蹈團」的團長,曾在香港舞蹈賽事中多次獲獎,其中最醒目的當數首屆藝術節冠軍與最佳舞蹈家(由香港舞蹈聯盟頒發的年獎)的殊榮。面對這一被光環圍繞的形象,不知情者很難想像八十年代前,錢秀蓮只是個兼職舞者。即使如此,此前她亦將自身的形象變過幾回了,她曾是個不錯的小學教師,如無變故,據說有晉升主任之機緣;她曾作過兒童用品商店的經理,如無變遷,可繼續享有較高的薪水;她也作過影視演員,成為大家熟悉的「阿財的女朋友」(電視劇中的角色);她還學過繪畫,甚至還參加過畫展……最終她在「變」中尋找到自身的定位。這又使我不由地記起中國最古老的那本哲學書《周易》所講的通變之理:「功業見乎變」,「變則通,通則久……」,實則為關於人生宇宙認識的意味雋永的妙悟,借過來大概讓我們走近錢秀蓮。

「剛柔把推而生變焉」

　　剛與柔本是一對矛盾,但在錢秀蓮身上兼有並存,她外表給人文秀、纖巧的感受,但內在卻帶有堅強的意志力,和錢秀蓮接觸,我曾感覺到撲面而來的理性色彩,但也感受到她對於事業的追求則帶有超俗的感性迷狂。大概這形成錢秀蓮特有的素質,如果說,作為女性舞蹈家,她能舞出香港舞界,與其說她具有舞者的先天資本,不如說其具有這種「剛柔相推」而來的人才素質。由於她一直執着地認為,她要做些與眾不同的事,並且為此棄文、棄商、棄影、棄畫甚至割捨愛情亦無怨無悔。在回顧這段歷史時,她曾說:「經過五六年的時間,我明白自己最大的興趣是着重動感、色彩和創作……故我選擇了舞蹈」。「從前我還未理解自己為何對藝術情有獨鍾,現在我才發現是迷戀那種從無到有感覺。世界本無物,

你卻創造了這件事物，再賦予它生命，這便是藝術。」她認為：創作是通過對情感和自我表達的技巧，是在工作的最後方能出現的東西，因而是最寶貴，亦是最有價值的。於是，當她用整個生命去擁抱舞蹈藝術的時候，舞蹈藝術便成為她的精神歸宿。在1988年，錢秀蓮應邀在話劇《天遠夕陽多》中「重寫白蛇傳」大約可以窺視到她的這種心理路程，這段舞蹈以幻覺和象徵的手法表現了女主角的心境：在生命的暮年，重逢舊日情人，舊愛復燃，但因環境受阻而欲愛不能。在幻覺中她就如《白蛇傳》中的白蛇，在神秘、急驟的變奏中，一種無形之力把她吸入情網，青蛇試圖將白蛇拉出情網，但白蛇在愛情與仙境之間選擇了許仙，如火鳳凰般地羽化，在精神獲得解脫中旋風般地飛走……現實中的錢秀蓮和白蛇的選擇翻了一個整個，但就意志而言錢秀蓮執着於舞蹈正如白蛇之於許仙。她認為在現代，「女性亦重視自己之挖掘，個人之成長，及其才能在社會中之貢獻。」正是這種「傲然思不群」的個性和「為其消得人憔悴」的執着，不僅成就了她和舞蹈的這段「仙履奇緣」，也使其在舞蹈的世界中闖出一條蹊徑。舞蹈的昂貴，常常使為數不少的人在創作面前畏而怯步，但在於錢秀蓮則傲然前行。她也曾寄望於官方的撥款，但她發現「求人施捨」只是幻想，世上沒有甚麼救世主，一切全靠自己！她是不喜歡向別人乞求施捨的人，多年來，她硬是靠自身的努力，為自己創造了條件和環境。「錢秀蓮舞蹈團」的經費，許多均來自她的舞校「舞林」的資助以及舞團的表演收入，對於她與舞團在香港的名氣，她並未感到滿足，她的目標是帶領舞團走向國際舞壇。對於此，她有百分之百的信心，「在十年之內，必定可以達到」。因而她堅信：「只要肯努力，甚麼都可以得到。」

「日月相推而明生焉」

在外來文化衝擊下，現代舞蹈是中國化還是西方化的問題，始終為中國舞蹈家爭論的話題，在百年來一直受英文化影響的香港更自不待言。然而在錢秀蓮處東西文化則表

功業見乎變 神而化之

現為相糅互濟。就如「日月相推」帶來新一天的曙光。1980年，當她的舞業在香港達到某種「高水準」時，她把視線轉向了大陸北京，開始進修研習中國民族民間舞蹈。1981年，錢秀蓮北上前往北京舞蹈學院進修，此行不僅使她成為香港舞界到大陸學舞的第一人，而且使她徹底實現了向專業舞者的轉換，中國民族舞蹈的文化內蘊給予她許多啟發，同時，中國舞蹈課程的較高的系統性與相對的完善性，為她日後的舞蹈創作打下堅實的基礎。後來當她又憶當年時說：「太驚奇了！我沒有想到中國舞這麼豐富，彷彿進入一個萬花筒！中國舞是自己的根，尋到自己的根，你才不會被同化。我看到一個嚴謹的舞蹈學院的規模和制度化，對我啟發很大。」，「如果對自己國家文化認識不深的話，很容易就會被西方的舞蹈文化侵蝕，沒有了自己的靈魂。」北京歸來，她開始組建了自己的舞校，但她並未在此止步，而又一次將視線投向思維活躍的西方現代舞——1983年至1986年她去了美國。她如飢似渴地學習世界當代舞蹈家的成功經驗，她曾說她最喜歡現代舞，重要的是她深得當代人體科學論的啟示，因為它可以使舞者變得「開放和超出國界」，並且創出自己的風格，它以現代舞蹈理論之父拉班的人體動律學理論（Laban Movement）來分析中國舞蹈，從而立志踩出一條獨創的中國香港的新舞蹈之路。於是，帶着學習的收穫，她回到香港本土，學貫中西的錢秀蓮認為中西舞蹈的差異如中西菜系，前者精巧細碎，後者俐落，大刀闊斧。中國舞動態很講究細節，比如手腕、足尖，每一個人身體末梢都有很多變化。現代舞則是另一種語言，它是一種伸展，注重空間動感很強，並且完全個人化。因此，她在創作中力主融會中西，在舞蹈的主題和形式力戒模仿，而追求「本地文化」和「時代氣息」。

「我希望自己的作品有其歷史價值。如果中國舞永遠停留在古代階段，根本是一個空白了的時空，我所要做的，便是填補這個空白，也是我對歷史、對社會所產生的一份責任感。」

錢秀蓮曾經這樣說過，並在實踐中孜孜地探求着，1990年錢秀蓮發表了《前衛律動舞神州》的舞作。在此舞中，錢秀蓮以濃郁的文化背景與地方特色為主幹，在律動的變奏中挖掘中國舞蹈變化之潛質。把中國民族舞蹈放在幾何佈景中，將漢、藏、蒙、維、白等民族民間舞蹈切割，分解進行「點」、「線」、「面」以及「體」的演繹，以濃烈的現代氣息，使觀眾耳目一新。

　　錢秀蓮曾對記者鍾洛談及自己的創作路向，第一是以中國文學為題材，透過抽象暗喻的形式，將故事人物連串起來，表達了自己的思想；第二是以香港為題材，表達特定時空內香港人的特定情懷；第三是純個人發揮，只憑靈感自我抒發，將人體、圖畫、舞蹈和音樂自由地分割，舞台上是純音樂與動律混合形成的畫面。出於藝術家的責任感，如今她作品中仍以前兩者為多，因為「這兩類作品，目的為表達自己的國土文化，也滿足了自己的根」。

　　生長在香港這片歷史滄桑的土地，錢秀蓮對香港、對中國有着不解情緣，她認為藝術並非單是個人活動，亦是歷史的記錄，所以她常常透過舞蹈跳出香港人的人生百態。如根據粵劇改編的《帝女花》在着力揭示男女主人公的情感悲劇之時，亦着力揭示粵域文化的獨特韻味。《時光動畫》蘊含着香港從漁村向城市轉變的歷史旅程，又折射着當代港人某種悲觀情調。而在充滿變革與生機的八十年代，錢秀蓮推出了《禪舞》，以自我對於人生的種種感悟，藉着舞蹈給生活在沉重壓力下的香港人注入某種清新的感受。還有那支給人印象深刻的舞作《萬花筒》，該作品以「亂」做主旨，以鍋為道具，使其與人體的各個部位產生有種種聯繫，構造出一幕幕有意味的形象，以喻意當下處於歷史轉變時期香港人躁動不安的民態百種。以中國文學為藍本，是錢秀蓮背靠中國文化之深厚的傳統進行新的創作另一條重要路徑。錢秀蓮表示她擬將舞動中國四大奇書《紅樓夢》、《金瓶梅》、《水滸傳》和《西遊記》。現已發表的《紅樓碎玉》、《女色——潘金蓮》都是她中意的作品，其中《女色——潘金蓮》可稱上她最中意的創作。這是一

功業見乎變 神而化之

個舞者和四件傢具的舞蹈，一張大欖代表張大戶；一張大木枱代表武松；枱上鋪一塊布變一張床就是西門慶。以女演員與人格化道具之間的關係揭示出幾對不同的性愛關係以及人物的情與慾：一個愛她她不愛的卻姦淫了她；一個她愛的卻不愛她則殺了她；一個使她墮落亦使她惹下殺身之禍。在這些複雜的關係之後，渲染着潘金蓮悲劇性的命運，那個被撕碎的象徵愛和溫暖的被胎在殘光中飛揚，那是潘金蓮最後希冀的破滅——她倒懸在疊在大枱的欖子上，在一種強烈的悲劇性的氛圍中，錢秀蓮展示了作為現代女性對舊時女性命運的感懷。由於舞蹈表現探進了「性」的禁區，使得人們對其議論紛紛，但錢秀蓮依舊為自己的獨創感到滿意，因為「模仿使人有安全感，可是永遠的重複，在歷史的角度來看，只是一片空白」。當舞台上出現不曾有過的東西，她認為自己就獲得最高的滿足感。

「寒暑相推而歲成焉」

香港有篇署名海倫的文章稱錢秀蓮「是一個將生命貢獻給藝術的女人」，創作、創作、再創作，這便是錢秀蓮，一個生活在藝術鄉裏的女人。確然！但錢秀蓮又是一個腳踏實地的現實主義者，因為她早已確認：人生是一項大工程，每人應盡自己的一份——她是寒暑相推的夢境中成就着自我的歲月。那裏有春泉、夏蓮，秋葉、冬雪……錢秀蓮有一齣由音、舞、詩、畫綜合演的節目《草月流——四季》，其實，莫如說，錢秀蓮一直在以生命演出着她人生的四季。大自然的幻化是宇宙的規律，也蘊含着人生的哲理：春神維納斯從《春泉》中冉冉升起，帶着生命的活力和力量；《夏蓮》迎着驕陽怒放，展示着青春的熱情和朝氣；《秋葉》隨勁風飄落，深藏着成熟的幹勁；而《冬雪》裏的枯木呢，傲風雪挺立，以期待死而後生……以粉、紅、藍、白的彩色紙衣裝扮的舞蹈，就如那紙的色與質一般

翩然而至，莫不會正如詩人李默在其詩中所言：「在這個流動和飄舞的天空底下，你將會把過去和未來忘記。」為了創造這樣一個天空，錢秀蓮邊跳邊舞走過30個春夏秋冬，那是一種怎樣的人生況味呢？時值1997香港回歸祖國，雙喜臨門的錢秀蓮將於六月舞過海來，或許正應了她舞中的詩句，那時「千萬年的悲劇已變成依稀的回憶，千萬的歷史都變成鏡中花、水中月」。而錢秀蓮呢，也就是應驗了那句「功業見乎變」，在生命之舞中神而化之了……

《舞蹈手札》第四冊第一期：〈功業見乎變 神而化之
—— 香港舞蹈家錢秀蓮訪京演出〉—— 劉青弋

北京劉青弋採訪活動

在探索中尋求創新 ——《武極》觀後感

文:冼源

　　當我們回顧錢秀蓮舞蹈團所走過的道路時,自然也就聯想到它的藝術總監錢秀蓮本人。在近十多年的日子裏,既是她的舞團藝術實踐的歲月,也是她勇於探索、思考、創新過程。

　　在尋求舞蹈藝術的香港本土特色以及傳統中國文化與現代藝術的結合中,採取嚴肅、進取創作態度的,錢秀蓮舞蹈團是其中突出的舞團之一。常言道,說來容易做起來難。特別是在香港這個地方,廣大的舞蹈工作者(政府常年資助的不算)。哪一樣大事小事,不是一手一腳、親力親為去做?箇中艱難,非外人所知,更不論進行深一層的藝術創作了。然而錢秀蓮舞蹈團,她們為自己所設置的藝術空間,不是選取較簡便的途徑,而是「推廣中國舞為大前提,從嶄新的意念發揮無窮的創意,糅合中西方舞蹈技巧,創出具有香港文化特色的現代舞」。這的確是一個宏大的目標,但也就是為他們舞蹈團增加了難度,而她又是十分執着地去面對自己定下的道道關口。我很早就察覺到,錢秀蓮始終保持着一種強烈的創作欲望,堅持從中國文化中學習、探求,從中獲取知識與靈感。這種在艱難環境中找存的藝術熱情和努力不懈的精神,真是難能可貴。

　　該舞團為編創新的上演作品《武極》,錢秀蓮遠赴武當山,深入少林寺,轉戰陳家溝,再探邯鄲城。親身研習太極拳各路名家之武藝。如此一路風塵,所為何事?最好的解釋就是,在刻苦學習、探求的實踐中,她追尋着自己心中的藝術目標和理想。

　　眼前所見的《武極》,正是她們耕耘的成果。在不停的流水聲、陣陣的浪花聲中,它在告訴人們,那時光的長河,在大地、在空間、在人們身旁悄悄流逝。而在靜聽水浪聲的當兒,它已經引領你,將視線帶到了古老無極太極的原始境界。迷濛中,好似感到了時間的推移,萬物的變遷。

　　無極的虛幻,並不能掩蓋其質的內涵和堅實。所散發出的原始、古樸氣韻,在它相互緊扣的連續動感之中,透視出中華文化生生不息的強勁動力。這是一個好的開場,應該為舞蹈以後的發展做了好的鋪墊。《武極》全舞探出三線並進的手法,它以太極為基調,再結合現

代舞的動律，發展並突出其特點。第一條線，在無極太極、推手、散打等武術中，提取典型和最具特色的元素，糅合以舞蹈化的處理，產生一種新鮮的視覺效果。第二條線，在古代人物劍術及現今太極拳中，有意表達古今交錯，陰陽互濟的特點，而它亦是穿插在太極之間。第三條線，創作者給予了更大膽的處理，加進了多段《紅色娘子軍》、《弓舞》等舞蹈片段。以達到時代巨變及浪潮滾滾向前的意境。

以此三者的結合，意圖達到一種武舞疊影、古今交錯、陰陽互濟、生命不息的主題意象。在處理手法上，三條線又同時交替進行，將古老與現代，傳統與革新作出了強烈的對比體現。創作者企圖在複雜的結構中，展示一種多層次藝術效果，盡力去避免單純的太極可能引致的沉悶和冗長。此種設計意念，足見編導在設計上所花費的心思。

其中序幕和前段部份，對太極武術的運用，甚為得當。它以簡練的手法，在太極為主線的貫串中，糅合了道教的主要拳術，將宇宙初開的混沌氣氛烘托而出。而其後糅合了現代舞動律的四人慢板——太極武術，以及女子獨舞和四女子劍舞，也演繹出風格統一，流暢舒坦的特點。我認為最突出的舞段，還是突破了太極一般動律，既保留了太極以「氣」帶「動」的特色，又使之回到舞蹈本體上來的「扇韻」。它的優點在於：一、既體現了太極的特點，又沒有完全太極化，是舞中有太極，覺得甚有創意。二、學太極，但消化了太極。太極為舞而用，而非舞隨太極而跑。三、「扇韻」有內涵，不僅是「形」的運行，而是通過了人體動律，再延伸到大扇之中。舞出帶有特別韻律的扇舞，似乎感到嚼之有味，但意猶未盡。我認為在編排上似乎仍有展開的空間。在其他段落中，也有類似的處理手法，但都不及「扇韻」那樣予人新鮮之感。

在《武極》的創作中，運用傳統太極和其他武術確實下了很大的功夫，演繹出了很有啟發性的創作意念，以「武舞」並行的特點，展示了一種新的探索實踐。

在肯定創作者意念和視野以及富有創意和想像力的同時，也發覺《武極》在結構安排和舞蹈編排上顯然有些地方尚不能完全如創作者所願，達到其創作效果。因為在第一線的

在探索中尋求創新 ——《武極》觀後感

太極運行中，其他所出現的舞蹈段落，如《紅色娘子軍》、《弓舞》、《霸王別姬》等片段，從音樂到舞蹈均原裝搬出，其格調和意念與太極的徐緩、平穩、深沉的特色相去甚遠，差異太大。也許這是在古今交錯、時光流逝、陰陽互濟，反倒是有點突兀，一種太實和太虛的東西強拉在一起的不協調感。憑着作者的想像力，我想是不難找到其他較佳手法以達到同樣藝術效果的。

另外，就是在太極的所有舞段中，都可考慮吸取「扇韻」的經驗，在掌握太極元素的過程中，做進一步的消化和突破。這個「武舞」的「舞」，希望不要讓觀眾錯覺，「舞」就是《娘子軍》、《弓舞》等，其他的均是武術。「武」和「舞」應該是產生糅合、協和而非對立的效果。在第一條線以太極為主軸之中，突出和發展舞蹈本體的功能，站在這個高度去展現編舞者設計的內容，加強本身的表現力，而減少直接運用其他舞蹈的手法。如此再去展示「武舞疊影時」，那麼「武」和「舞」的面貌就會更有創新感了。

我們高興地看到，《武極》這個具有創新意念的新作品誕生。如果能再花點功夫加以修整，彌補某些方面的不足，那麼它被掩蓋的一些亮點將會重新閃光，而使舞蹈有一個新的全面提升。

《北京舞蹈月刊》:〈在探索中尋求創新——《武極》觀後感〉—— 冼源

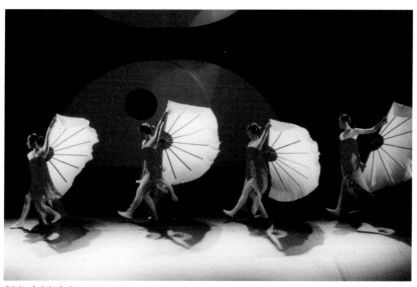

《武極一》太極扇韻

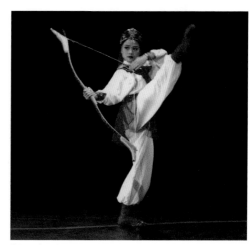

《武極一》弓舞

Miranda Chin Dance Company's Chinese Martial Arts Dance

Author：Tom Brown

In *Chinese Martial Arts Dance*, performed by the Miranda Chin Dance Company at the City Hall Theatre on 9 and 10 November, Miranda Chin continued to explore her fascination with the dance possibilities explicit in traditional forms such as Wuji, Tai Chi, and Jing Qi Shen, as well as with those implied in other facets of Chinese culture such as in the strokes made by the calligrapher's brush, the Buddhist mudras, and the dynamic tension of Yin and Yang. In many ways, this production served as an anthology of her ruminations about these concerns and with it she demonstrated the fruitfulness of her musings.

The convert opens with the dancers scattered throughout the hall, seated amongst the audience. As the lights dim, each dancer is spotlighted, and each performs a series of hand gestures, and other poses which contain, among other references, echoes of meditative postures of the Buddha and bodhisattvas. As the dancers move from the audience onto the stage they repeat and magnify these gestures through subtle movements of the whole body and in various arrangements and groupings. It is a prayerful beginning that sets the mood for our contemplation of the collection of dances that ensues. These subsequent offerings explore the harmony of the moving body through varied combative and defensive expressions performed with dynamic nuance that transforms the space into subtle gradations of

viscosity. Each movement collides with space in a way similar to the impact on water of a tossed stone, creating ripples, reverberations, resonance.

Chin excerpts movement interludes from Peking opera, court dances from the Tang dynasty, and dances that emphasize the use of open hand, palm, fist, sword, long tasseled sword, and fan. Throughout the production, she effortlessly intersperses traditional theatrical and folk dance episodes that manifest martial arts antecedents with scenes that draw on these and other traditional sources. She interweaves these with her own contemporary creations employing motifs from these myriad forms as starting points. She manages to accomplish this seemingly impossible juxtaposition of styles that range the historical, classical, folk, and contemporary by focusing our attention on the thread that unifies this diverse assortment of material: the Martial Arts. For the most part, she does this without comment, allowing the audience to discover the connections themselves. Her presentation is direct and unadorned, allowing us to appreciate the purity and continuity of her subject.

Of particular beauty was the performance of a recent *Taoli Bei* award-winning Sword dance exquisitely performed by Iris Sun Fung-chi. The evening also included a special guest performance in which the champion, Li Fai,

demonstrated her remarkable prowess in *Tai Chi* Chuan. In her astoundingly deep crouching positions in two-legged stances as well as when supporting on one foot, Ms. Li was as solid as an ancient tree whose deep roots immutably bind it to the earth. When springing from these postures, she possessed the lightning quick snap and shattering force of a whip. Ms. Li provided a dazzling insight into the raw material from which the Martial Arts dance forms that made up the balance of the production were drawn.

Throughout, the dancers demonstrated their assurance with the broad range of works presented. The danced excerpt from *The Red Detachment of Women*, presented as a solo, however, did not possess the same force as the film clip shown as a background to it. The programme notes provided a great deal of information that was helpful on a general level, but which could have been more detailed on specifics. Although some works are derived from traditional sources, a listing of the dances in the order presented, together with the names of their choreographers （or arranger, reconstructor, director, or other source） and the music accompanying each dance （and the names of composers, etc.） is often as useful to the audience as are the director's general thoughts on the programme.

Dance Journal / HK Vol. 4 No.1: 'Miranda Chin Dance Company's Chinese Martial Art Dance' — Tom Brown

與良師益友Tom Brown合照

243

Miranda Chin's *Chinese Martial Arts Dance Series*:
Educating Hong Kong Youth about their Cultural Heritage

Author: **Dr. Paulette Cote** Head of Academic Studies in Dance / MFA Coordinator (Dance). School of Dance, Hong Kong Academy for Performing Arts

In March 2008, Dr. Miranda Chin Sau Lin presented *Episode VII* of the *Chinese Martial Arts Dance Series*, a series she initiated in 2001. One of the first generation of modern dance choreographers in Hong Kong, Chin formed the Miranda Chin Dance Company in 1989 to perform her work and has devoted her choreographic inspiration to the merging of two of the most significant features of Chinese culture: dance and martial arts. The purpose of this article is twofold, first, to describe the series, with a more in-depth analysis of the latest *Episode*, and second, to comment on the educational value of Chin's creative work for Hong Kong and Mainland audiences.

Recognized as one of the eight first generation choreographers of modern dance in Hong Kong, along with Helen Lai, Willy Tsao, Sunny Pang, Delina Law, Yeung Chi-kuk, Florence Lui, and Joseph Hung (Ou Jian-ping, 2001), Miranda Chin studied Chinese dance and modern dance in Beijing and New York during 1981-1986. She has choreographed over 90 dance works, some of which have been staged in London, New York, Singapore, Toronto, and Seoul. Chin has received numerous awards for her contribution as dancer, choreographer, and teacher, among which are the Dancer of the Year in 1989 from the Hong Kong Artists' Guild and her inclusion in the 2003 Hong Kong Hall of Fame. She Obtained her Doctorate degree (Business Administration) from Newport University (USA), and was appointed Senior dance instructor for Hong Kong by the Beijing

Dance Academy in 2000. Miranda Chin is currently an examiner of the Hong Kong Arts Development Council, and Vice-Chairperson of the Hong Kong Dance Federation

Chinese Martial Arts Dance Series

Since 2011, Dr. Chin, Artistic Director and choreographer of the Miranda Chin Dance Company, has devoted her choreographic inspiration in modern dance to merging two of the most significant parts of the culture of Chinese dance: Chinese dance itself and martial arts. Through this eight-year journey, Chin's intent has been to enhance Chinese cultural awareness in Hong Kong, especially younger generations who may have limited knowledge about the cultural philosophy of their own country.

Similar to dance as a performing art, the martial arts can articulate meaningful messages about human nature. Chin chose to integrate martial arts with dance for her choreographic journey because of her belief that the Hong Kong audience, young and old, must continue to learn about its cultural heritage, especially since Hong Kong has become increasingly cosmopolitan.

In order to prepare fully for each episode of the series, Dr Chin would travel to Beijing and spend several months at the Beijing Sports University to immerse herself in research. She investigated martial arts archives, interviewed martial arts masters, and observed classes. Her research helped her discover new insights, select a specific aspect of martial arts, develop

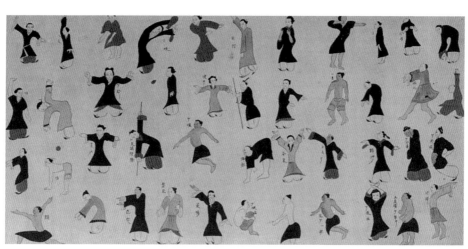

Gymnastic Chart from Mawangdui

a deeper understanding of the theme, research movement material and music, and sketch a structure for the production. Following this research period, she would return to Hong Kong and begin working with her dancers and production team. Rehearsals for Episode VII began five months before the concert.

The themes of the previous episodes of the series are: I – intersection of past and present: reciprocity between yin and yang; II – a combination of magic, marital arts and Tai Chi; III – the Tai Chi Chant resonates, moves, and envelopes mountains and river; IV – form and spirit of "Neijiaquan"; V – eight trigram of the I Ching yin yang and five elements striking the writhe of the "Tao of Dance"; VI – transitional changes of the five elements as demonstrated in martial arts dance and the elusiveness of qi; and

VII – exploring the origin of the Chinese culture of nourishing life, dancing to the rhythm of life of the five organs. Episode VII, presented in March 2008, is described below.

Episode VII: Exploring the Origin of the Chinese Culture of Nourishing Life, Dancing to the Rhythm of Life of the Five Organs

In this production, the choreographer explores the relationship between Wushu (Chinese Martial Arts), the human body, Chinese medicine, and the five elements of nature: earth, wood, fire, metal, and water. Chin describes "Wushu as the most unique form of human rhythmic motion … as it possesses the beauty of sculpture and action in space, time, and shape, in addition to elements of rich rhythmic texture" (Chin, 2008).

Miranda Chin's *Chinese Martial Arts Dance Series*: Educating Hong Kong Youth about their Cultural Heritage

Inspired from the ancient Chinese medical manual *Huangdi Neijing*, the choreographer borrowed rhythmic motions inspired from the Han Dynasty silk painting Mawangdui Daoyin Tu (see the illustration of Gymnastic Charts), Chen Xiyi's meditation chart, and life nourishing exercises like the Five Animal Plays, Eight Length of Brocade, Tendon Transformation Canon, and Six-Character Formula. As well, Chin was inspired by the life nourishing rhythmic motions of the heart, liver, spleen, lung, and kidney, and transformed them into contemporary dance movements.

Dr. Chin confided that the blueprint for *Episode VII* emerged largely from discussions with professors at the Beijing Sports University. The continued participation of the veteran martial arts master Li Fai highlighted the intimate link between the graceful martial arts movements and the artistic and aesthetic quality of dance movements. The concert programme consisting of four sections is described below.

Season		
Body Organ	Nature	Significance
Spring		
Spleen	Earth	The Spleen is in charge of the Middle Earth. Just like the Land that gives rise to and bears the weight of all things
Liver	Wood	The liver is the rank of the General. Like Spring setting off growth and development of all things animals dance around in the forest, one gives birth to two, two give birth to three, and three give birth to all things. All things thrive and dance to reveal color and life.
Summer		
Heart	Fire	Comfort. Stretching and relaxing under the tree, how care-free and unaffected.
		Beat. The heart is the rank of the Emperor. Variations of tap dancing are used to narrate the internal journey of how, despite regimentation and loss of mental alacrity, one recovers reasoning and strives to return to stillness.
		Wish. If one makes wishes under the meteor shower with his heart and soul, then light and heat will come through, and dreams will come true.
Autumn		
Lung	Metal	Qi and light interact; time and space fluctuate; dazzling light will not stop painful cries of the wounded and departed. Time does not roll back, blue waves, light and shadow are like found memories – after its dance in space, flowing water does not leave behind a trace.
Winter		
Kidney	Water	The kidney harbors the Essence; water is the source of Life Force; the Five Elements generate and overcome each other, stopping the fight with Taiji. All things gather their essence, housing the Life Force, which is about to be emitted. Nourishing Life and Health stem from Harmony and Balance.

Contribution of Miranda Chin's Series to Hong Kong and China at large

In Hong Kong as in many other major cities all over the world, the daily life of children and adolescents is filled with information/communication technology toys and tools, leaving little room for cultural and artistic activities. Yet, we all know the importance of the arts as an essential component of the education of children (Cote, 2006; Hanna, 1999; White, 2004). Miranda Chin's Chinese Martial Arts Dance Series can assist in filling the gap and serve as educational tool to increase the Hong Kong community's awareness of their Chinese cultural heritage.

School children should be exposed to Chin's Series as one example of an invaluable opportunity for them to critically analyze a production, learn from their heritage, and link the art of dance to the education curriculum. A parallel could be made with the Applied Learning dance courses recently promoted in Hong Kong Secondary Schools with the aim of developing students' appreciation of dance as an art form (Chan, 2008)

In addition to learning to appreciate the arts, young and old audiences can energize their sense of cultural identity when watching Chin's dance work filled with the integration of Chinese philosophy, martial arts, and modern dance displayed through music and multimedia visual effects. They will recognize and appreciate the unlimited multicultural and creative power of Hong Kong dance. Finally, through the process of free movement exploration while learning traditional Chinese culture material, local dance artists can expand their performing arts knowledge and skills, and better promote the art of dance in the Hong Kong community.

Dance Journal / HK Vol. 4 No.1: 'Miranda Chin's Chinese Martial Arts Dance Series: Educating Hong Kong Youth about their Cultural Heritage' — Dr. Paulette Cote

References

Chan, Anna C. Y. (2008), "Taking a Chance on Dance: An Overview of Applied Learning Dance Course in Hong Kong" in Dance Journal/HK, 10 (4), pg. 14-17.

Chin, Miranda (2008), *Chinese Martial Arts Dance Series: Episode VII, Production Programme.*

Cote, Paulette (2006), "The Power of Dance in Society and Education: Lessons Learned from Tradition and Innovation" in *Journal of Physical Education Recreation and Dance*, 77 (5), pg. 24-31, 45-46.

Hanna, Judith L. (1999), Partnering Dance and Education: Intelligent Moves for Changing Times, Champaign: Human Kinetics.

Ou Jian-ping (Ed.) (2001), Hong Kong Dance History, Hong Kong: Cosmos Books Lid.

White, John H. (2004), "20th Century Art Education: A Historical Perspective" in *Handbook of Research and Policy in Art Education*, edited by Elliot W. Eisner and Michael D. Day, Mahwah: Lawrence Erlbaum, pg. 55-84.

《武極精選》主題清晰風格統一

《武極精選》／編舞：錢秀蓮／評論場次：2019年5月26日19：30香港文化中心大劇院

文：鄧蘭 專業舞評人及專欄作者

　　錢秀蓮在5月26日於香港文化中心把超過十年的武術和太極研究及創作之《武極系列》濃縮成一場當代中國文化盛宴，為觀眾呈現該系列之精髓，透過舞蹈、武術太極及現場古樂讓觀眾感受中國古文化與舞蹈互為結合的關係、特質和成果。節目主要節錄的十段舞節三節太極現場表演，靈感與素材分別來自中國文化的《黃帝內經》、老子的「上善若水」、《易經》八卦及太極、「精氣神」的概要。

　　十多年學習與耕耘，節錄成一場節目並不見鬆散，除了編舞由固定的意念和題材出發，舞作的動作與韻律在武術和太極的主題亦是一脈相傳，基本有着形同意近的統一風格，可見編舞定位清晰，主次分明，透過舞蹈去凸顯中國文化，並着墨於太極和武術；而並不是借這些元素「天花亂舞」。是故節目不單內容連線緊密，畫面上更是互連相通，甚至是你我合一，意象有如中華思哲的天人合一。領悟這終極之果當要有長期修習，以藝術形式表達的路則更漫長。舞作通過武術和太極形體鍛煉形而下的實體，以舞蹈展示形而上的虛像，具象化抽象，義含遠超舞蹈之本位。

　　武術和太極是一剛一柔的體系，化為舞蹈並不是兩極的表現，可見編舞更着重其意含，即思想部份。全劇的寫實身韻較少，《蛇手貓步》的形態最接近實在，其餘動作多以抽象形態表現，舉例說觀眾不會看到舞者在耍太極或練武，反之安排了三位太極師傅展示，這處理更實在和真實，不但引起觀眾興趣，感受當中的套路和氣韻，起了點睛作用。不過這部份有兩點要注意：三位表演者其實都着重在太極的表演上，李暉和徐一杰師傅偶有混和武術招式（徐師傅的《推手散打》由太極出發），觀照大題主旨是武術和太極，武術的部份相對薄弱，節目與示範都偏向太極，而太極中亦多展現其與自然或養生方面的關係；其二要留心音樂的編排，劉綏濱師傅在《氣》中表演的一套太極套路從容博大，閒中見采，非幾十年功夫不能達，太極精神可見一斑，但安排馬林巴木琴手在旁隨大師動作不斷在敲打，刺耳之餘完全破壞了意象。太極演練是一種修為，見於習者之外在套路的演示層次，清靜無

遺，與自然合一，卻安排敲擊樂輔之並不妥，而操樂者徒懂樂器，而並未有相同修為，常猛力助勢，把一節表演示範同時敲碎。這是為了迎合大眾，讓觀者，尤其不懂中國文化的外籍人士較易去認識太極，還是在這階段未到純意境的傳送？編舞說在未來工作中會在過去作品中提煉精粹，我們冀望錢老師在過程中帶給觀眾更多相關的演示。

縱觀《武極精選》在清晰的目標上讓觀者透過舞蹈接觸到中國文化，且把師傅們也請來作示範，加上講解配合，節目有互為相關且深遠的內容，並融合其他文化，在古琴、箏或中樂外，偶爾以西樂或日式味道之音樂襯托作品，又以略帶抽象的符號或映像配合不同章節出現，都令傳統的中國文化顯得更清新時尚，色調色彩的運用，包括服裝、映像和燈光都宜人明媚，令作品更見舒暢素淨！

《舞蹈手札》第二十一冊第三期：〈《武極精選》主題清晰風格統一〉── 鄧蘭

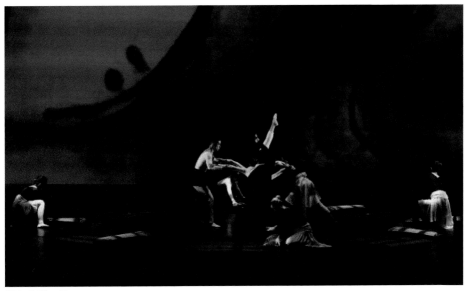

《舞極精選》八卦

當現代舞邂逅武術太極

《武極精選》／編舞：錢秀蓮／評論場次：2019年5月26日19：30香港文化中心大劇院

文：李夢 大眾傳播及藝術史雙碩士，不可救藥的古典音樂及美食愛好者。藝評文章散見於香港、北京和多倫多等地報刊及網站。

今年是錢秀蓮舞蹈團成立三十週年紀念。5月26日晚，舞團在香港文化中心大劇院演出《武極精選》作品集，回顧舞團藝術總監錢秀蓮及一眾舞者在2001至2011年這十年間於武術太極領域的探索及實踐，呈示其對於「以武入舞」的體悟與理解。

太極與中國舞以及現代舞的關聯、東方與西方文化的相同及相異，是許多編舞熱衷探討的題目。有藝術家作品的「融合」相對隱性：舞者只是在台下練習太極或武術等，直至了解其功法與氣韻，再將其內化至舞蹈語彙和情感表達中，於舞台上呈現；而錢秀蓮舞蹈團的《武極系列》，似乎更樂意強調太極等武術元素在整個作品中扮演的角色，甚至邀請三位資深太極師傅在台上亮相，於舞段之間穿插展示健康太極、能量太極和智慧太極招式與身段。舞與武的呈現相對獨立，令到觀者得以在這一重「並置」中了解舞者如何從太極中學習並借鑑，惟段落之間的過渡更圓熟流暢一些則更好。

錢秀蓮曾於八十年代在紐約接受現代舞教育，對於如何藉由舞蹈作品融合東西方語彙頗有體悟，回港後成立舞團，數十年來致力於透過現代中國舞這一媒介，尋找東方與西方文化的相通之處。此番演出上半場的其中一個舞段，即是錢秀蓮將西班牙佛蘭明高與中國的太極劍法結合，先由穿着紅鞋的佛蘭明高舞者借助愈演愈快的節奏將氣氛帶至高點，再由群舞演員順勢舒展發揮，再現一重東方味道的自信與昂揚。獨舞與群舞的衣衫是紅，應和「能量太極」的命題，也暗示不同文化背景對於美與力量的思考。

欣賞錢氏作品，除關注肢體語言與音樂的互動之外，亦可留心舞者服飾、道具、佈景對於整體環境與氛圍的影響。佈景多用單色，輕雅簡練，舞者衣衫設計亦不繁複，凸顯中國傳統文化中寫意與留白之精妙。開場處的舞段，舞者的部份衣衫以「紙」為物料，固然有其對於人生命題的指涉，卻多少有些妨礙演員的肢體舒展，甚至在舞者快速舞動的時候飄起來遮住舞者面部，略影響整體效果呈現。相對而言，此後數個舞段的服裝物料更為貼合細膩，較適宜承載東方哲思的禪意與詩意。

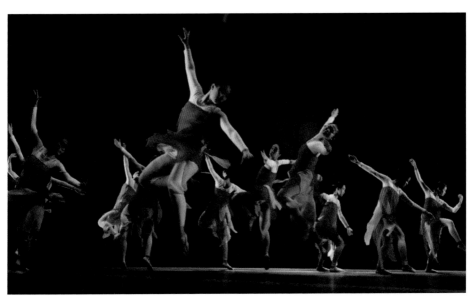

《武極精選》

　　演出的一處亮點是多媒體元素的運用。中國太極富有哲思意味，強調冥想與內觀；現代舞的敘事也常常是抽象的，不是寫實地講故事，而是巧妙藉由肢體語彙和情緒表達，引人思考並回味。同樣，此番演出的多媒體佈景亦多是抽象的樣貌，而且巧妙地將香港兩位知名藝術家韓志勳與周綠雲的畫作融入其中，以立體且動態的方法呈現，與台前舞者以及背景音樂彼此映照，於氛圍營造上達至統一。

　　統觀這場精選作品集，儘管大部份作品均創作於數年甚至十數年前，今時重溫仍不乏意味且耐人琢磨，可見命題的普適性足以令到舞作經得起時間考驗。

《舞蹈手札》第二十一冊第三期：〈當現代舞邂逅武術太極〉—— 李夢

樂與舞同德・靜與動同波
—— 與錢秀蓮舞蹈團的因緣際會

文: **陳明志** 音樂總監、作曲

緣起

　　話說在2001年的春天，突接錢秀蓮博士來電希望將本人的音樂《精氣神》入舞及為其《巫極・舞極》系列出任音樂總監，當時可謂驚喜參半。主因是我的創作一向有着自身的音聲發展規律，當配以身體的律舞及空間轉化時會產生怎樣的化學效應，可說是全然的未知數。意料之外的是錢博士卻

與陳明志於星海音樂學院分享《音聲與舞蹈的探索》

以聲音織體所產生的韻律為導引，讓舞者的身體在聲音裏翱翔，這種開放及擴散型的逆向思維反讓樂與舞間衍生了無限的空間及樂趣，甚至是樂此不疲，以至在爾後逾十八年間，歷太極、彈抖、五行、八卦，以至《黃帝內經》及《道德經》等的演練，除協同推出了一系列的「舞」台佳作外，更奠定了我的「時空領域中的支聲複音」創作理念，這可說與舞團共同成長的最大收穫。

同路同行

　　誠言，相對於舞蹈而言，動作與音樂語言共同承擔着表現內容的角色。舞蹈內容在一定的空間中展現，在時間中流動，得使作品兼具直觀性及延續性的特質，兩者相互依存，形成了舞蹈語言美學特徵的重要標誌。因此，在參與舞團的一系列舞作中，在構思初期均先以聲音所能表達或展現的意韻及意象出發，給予錢總作為編舞的參考，再由錢總與舞者共同探索與身體律動的已知或未知領域。在這種所謂「未完成的美學」下，「巫・舞・武」的音聲與律動相輔相成（部份是現場與樂師互動），舞者以「圓」為本，繼而以心行意、以意帶氣、以氣運身、動靜相揉，在循環不休、生生不息的精氣神裏，最終讓身體在不斷的變形、變聲、變態、變異及變象的過程中，彼此成就了對傳統武術及養生文化的另一番演繹。及後因應場地及主題的不同，多

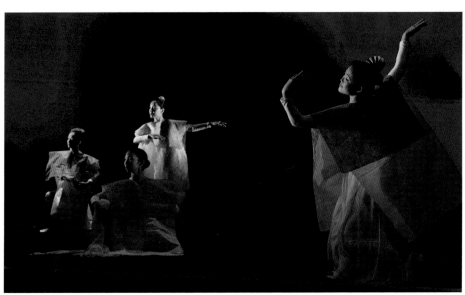

《上善若水》

媒體的元素漸次增加，到舞運大同的《上善若水》時，雖已演化到從視覺、聽覺、觸覺、嗅覺等角度，以簡約及精緻的方式探索與身體律動的關係，但錢秀蓮博士對音聲運轉的關注仍然是在律動創作時的重要參照，這也意味着舞團能不斷的與時俱進，並在當下多元文化及跨領域的聲音景觀語境下，以華夏文化為根的錢秀蓮舞蹈團，能繼續以其獨特的風姿，為香港舞壇留下片片飛鴻的重要原因。

際此錢秀蓮博士新書付梓在即，祝願錢秀蓮舞蹈團「氣」轉乾坤，「舞」動中華！

—— 於2020年5月18日廣州大學城

City Lights
The Tao of Chinese Wisdom

Interviewed by Chitralekha Basu – China Daily （Hong Kong edition）

Editor's Note: Miranda Chin belongs to Hong Kong's first generation of modern dance choreographers. In an exclusive interview Chin tells China Daily Hong Kong why the marriage of dance and tai chi makes an ideal vehicle for building greater awareness of Chinese culture.

Shall we begin by talking about your magnum opus – the seven-episode Wuji series, which is the distilled essence of Chinese wisdom as found in ancient classical texts, martial art traditions and medical science, expressed through dance? How did it all begin?

In 2000, when I heard the news that China was going to host the 2008 Olympic Games, I was very excited. I decided I would mark each of the seven years counting down to the 2008 Olympic Games by producing new work based on an element of Chinese culture.

Since Tai Chi is a symbol of Chinese culture, I decided to compose a dance series based on it. I had no background in Tai Chi though. I had been trained in Chinese dance in Hong Kong and at Beijing Dance Academy. Then I went to study modern dance in New York.

So I decided to learn from Tai Chi masters. First I went to the Wudang Mountains in Hubei and then to Chen Jia Gou (in Henan, where Tai Chi boxing originated) to meet Tai Chi masters. The first episode of my Wuji series is an exposition of the source of Tai Chi. It demonstrates how martial art originated in the mountains as people living there needed to protect themselves from the wild animals, whose attacking styles are copied in the martial art moves.

For the second episode, I traveled to Qingcheng Mountain in Sichuan, where I met the grandmaster Liu Suibin. We discussed the correlation between mysticism and dance which informs the second episode of the Wuji series. I also incorporated the art of face mask changing, a well-known feature of Sichuan operas, in Wuji 2.

Likewise each subsequent episode has been the result of a great deal of research and traveling.

The Chinese word "wuji" translates as "limitless infinite". The idea resonates across several ancient Chinese classical philosophical texts, from *Dao De Jing* to the Taoist Zhuangzhi to the Confucianst *Xunzi*. How does the word apply to your own dance philosophy?

After eight years of engaging with the theme I realized Tai Chi is not about fighting, rather it is about developing a healthy lifestyle and dietary habits.

I think it is possible to get a sense of the Chinese notion of harmony, universalism and inclusivity through watching the Wuji dance series.

The grandmaster Liu Suibin will share the stage with dancers at Miranda Chin Dance Company's upcoming show in Hong Kong on May 26. How does this play out on stage?

The format for each chapter in the Wuji series is the same. First our dancers present the new composition, followed by a demonstration of the original traditional movement that inspired the composition, and then the dancers choose a few traditional movements performed by the master and improvise based on them.

Would you like to explain how traditional Chinese medical wisdom has informed your works?

In traditional Chinese medical science, spring is associated with energy which comes from the liver. The heart is related to summer,

Miranda Chin
DIRECTOR, MIRANDA CHIN
DANCE COMPANY
ROY LIU / CHINA DAILY

City Lights - The Tao of Chinese Wisdom

tying up with the idea of emotional excesses. Autumn, which brings sadness, is related to the lungs. Winter – a period of restful inactivity – is related to the kidneys. It's the time to conserve one's energy. Each of the seasons is denoted by a color – spring is represented by green, summer by red, autumn by white and winter by black. It is said that consuming food of the color matching the season keeps one healthy.

All of these ideas are visually represented in the May 26 show. For instance, there will be a Spanish flamenco dancer in red, foot-tapping to represent the tick-tock of the human heart.

One of your most-lauded productions, the Highest State of Good – Water – an extract from which also figures in May 26 show – is inspired by Laozi's book of Taoist philosophy, Dao De Jing. What idea have you borrowed from this classic text from 4th century BC?

In chapter eight of Dao De Jing, it is suggested that human beings adapt the properties of water. Water moves downwards, pouring down on those in need of sustenance. Also water adapts to the container it is kept in. So the idea here is to be easygoing, open to the views of other people and receptive like the sea.

The Dancers in this piece wear costumes that look like they are made of washed-up garbage disposal bags. Is this to spread awareness about environmental pollution?

When I was developing this piece, the 2011 tsunami in Japan took place. It made me conscious of the fact that water can also kill people. In The Highest State of Good – Water, I show the destruction and death of living organisms on earth and how they remain mingled with the debris until the next cycle of regeneration begins.

What would you expect people with no previous exposure to traditional Chinese wisdom or martial arts to take away from your shows?

Modern dance is about presenting a piece and leaving it at that, to let the audience do their own thinking.

However, if some of the audiences like what they see and get intrigued, its easy to look up the internet for more information. I am happy to stimulate their curiosity.

There are many things in my dance pieces the audiences may not understand. Then I do not fully understand some of these ideas either. I take things from the surface of these vast sources of knowledge and use that material to create dance productions.

I had huge confrontations with Tai Chi masters, as they have set ideas about Tai Chi and don't like that fact that I am trying to stretch its boundaries and make something new out of it.

Even elderly people who practice Tai Chi in the morning don't seem to get what I am trying to do, while younger audiences think Tai Chi is for old people to appreciate.

So my idea is to use the May 26 show as a means to convey the message that these things exist in Chinese culture. If schools and other institutions are interested, I am happy to hold lecture-demonstrations for them.

China Daily Hong Kong Edition

2019年香港文化中心舞蹈三十年

——盧偉力與錢秀蓮訪談「香港舞蹈：性格、風格、品格」

盧：盧偉力　錢：錢秀蓮

盧：舞蹈創作上，你認為最大的挑戰來自哪裏？

錢：在舞蹈創作上最大的挑戰是與音樂有關係的，特別是我創作《武極四》的貝多芬《第九交響樂》以及《春之祭2》的史特拉汶斯基，這兩段音樂對我來說在創作上得多加用心。在「無」至「有」尋覓配合完成表達主題之途徑，包括動律之選材和探索，作品之製作，人手及財政方面。

盧：有哪些舞蹈演出（藝術工作者／生命遭遇／社會事件）曾給你舞蹈創作的衝擊？

錢：舞蹈演出中給我的衝擊主要是環境因素，如在教堂和墳場間，啟發了我對「生」、「死」的感悟。社會事件亦是我創作的源頭，如「六七」暴動、《獻給哀鳴者》為柬埔寨難民籌款，「立法會爭椅子」的越南問題等。九七的問題造就我創作的衝擊，編了《萬花筒》。別人的創作作品中亦有一定的啟發性，如林懷民《白蛇傳》中的運用四位人物，所以我在《紅樓碎玉》中嘗試用五位人物。文學上受《字戀狂》的書法畫，韓志勳的畫冊，如畫家多年來從「圓」來尋找靈感，所以我亦會考慮舞蹈方面能否用多年去創作靈感？正因為此啟發了我用八年時間去創作。

此外，也跟言語交談有關係，如很多聲音說香港的創作人如「即食麵」，也啟發了我，我能否有別於人，用長時間來創作「精品」？當然中國獲奧運主辦權，此歷史盛事亦促使我以八年時間創作《武極》系列。如《武極》這本書，其實我本來是沒有概念要把我創作的歷程列入，但也是因為一句說話影響我「我們要對中國有貢獻」，因此我決定出這本書。很多演出都是由「人、事、物」影響。

盧: 你有過苦於沒話可說, 不知如何表達, 沒心情說話、活動的時候嗎? 如何度過?

錢: 當我遇到困難時候我會選擇讀書深造。舉例, 當我解決不了在樂步社工作十年後再想了解「甚麼是現代舞」, 我就去了美國研究現代舞。但1997年遭家人反對我走「藝術」這條路, 要解決經濟問題, 所以我去讀了工商管理碩士、博士, 探求表演藝術可否不用政府資助自給自足之可行性。創作《武極》系列遇到困難便往北京體育大學作高級訪問學者, 探索武術太極的學問。當我對香港西九文化之都有疑問的時候, 我也去了香港演藝學院讀了碩士, 看作為藝術工作者在達此文化之都使命下可作甚麼, 一般解決不了問題的時候我去讀書, 讓自己停一停、想一想。

盧: 你認為香港的舞蹈有共同的特點嗎? 能說是風格嗎?

錢: 至於香港的舞蹈不需要特別去統一, 因各界的藝術人士對藝術的理解不一, 香港很多元化, 可選擇自己的創作方式創作特點。

盧: 你理想的香港舞蹈人藝術生活是怎樣的?

錢: 理想的舞蹈人是自己選擇自己喜歡的藝術生活, 每個階段要求之藝術生活亦不同, 現階段的我已完成部份理想, 未來希望:

A) 尋覓舞蹈動律創作之共同源流

B) 如何把當代中國文化舞蹈所學融會之心得分享及推廣, 使香港及世界更美好。

理想的創作生活形式不重要, 最重要是能夠完成理想所獲得的滿足感。現階段的我希望體驗「愛」, 通過藝術創作實踐與推廣, 完成健康、快樂、感恩及共享的生活旅程。

編號	策劃	編舞	表演	節目名稱（舞作編號）	中國舞	現代舞
1		●	●	羽扇舞(1)	●	
2			●	火祭(2)		●
3			●	蘇格蘭舞(3)		
			●	草笠舞(4)	●	
			●	酒歌(5)	●	
4			●	華爾滋舞(6)		
			●	蒙古舞(7)	●	
			●	火祭		●
5	●		●	傘舞(8)	●	
		●	●	大風暴(9)		
6			●	火祭		●
			●	草笠舞	●	
7	●		●	荷花舞(10)	●	
		●	●	時鐘(11)		●
			●	化蝶(12)	●	
			●	群英會(13)	●	
8			●	林中仙子(14)		
9	●	●	●	太空(15)		●
			●	插秧(16)	●	
			●	新疆舞(17)	●	
			●	草原處處是吾家(18)	●	
10	●		●	化蝶	●	
			●	凌波仙子(19)	●	
			●	傘舞	●	
		●	●	黃河之波(20)	●	
11	●	●	●	天鵝湖(21)		
		●	●	黃河之波	●	
			●	豪邁(22)		●
			●	時鐘		●
12			●	弓舞(23)	●	
13	●		●	漁歌(24)	●	
			●	英雄頌(25)	●	
		●	●	日出(26)		●
			●	霓裳月步(27)	●	

芭蕾舞	西方舞	首演日期及表演
		1967年表演於堅道明愛禮堂
		1969年10月堅道明愛禮堂
	●	1970年10月9日堅道明愛禮堂
	●	1971年2月堅道明愛禮堂
		1971年10月9日堅道明愛禮堂
		1971年獲現代舞冠軍於第一屆香港藝術節
		1973年2月5日於香港大會堂
●		1973年11月表演於大會堂
		1974年3月4日表演於大會堂音樂廳
		1974年7月表演於澳門大會堂
●		
●		1975年8月3日表演於澳門教區音樂廳
●		
		1976年7月18–19日表演於香港大會堂

編號	策劃	編舞	表演	節目名稱（舞作編號）	中國舞	現代舞
14		●	●	高山之歌(28)	●	
15	●	●		武舞		
			●	漁歌	●	
			●	霓裳月步	●	
			●	草原駿騎	●	
			●	高山之歌	●	
16		●	●	流浪(29)	●	
17			●	王子復仇記(30)	●	
18			●	花之舞(31)		
19			●	羽扇舞(32)		
20			●	花之圓舞曲(33)		
21	●		●	梁祝(34)	●	
			●	飛仙(35)	●	
		●	●	空(36)		●
22	●		●	朝鮮舞(37)	●	
		●	●	還真(38)		●
			●	巾幗英雄(39)	●	
			●	嘎吧(40)	●	
			●	山地舞(41)	●	
23	●	●	●	獻給哀鳴者(42)		●
24			●	雲山戀(43)	●	●
25	●	●	●	空		●
			●	雲山戀	●	●
			●	劍與我(44)	●	
26	●	●	●	待嫁情懷(45)	●	
			●	安徽花鼓燈(46)		
27		●	●	空		●
28	●	●	●	空		●
			●	飛仙	●	
			●	雲山戀	●	●
29	●	●	●	紅樓碎玉(47)	●	●
30			●	達達(48)		
31		●		搜神之女媧補天(49)		●

芭蕾舞	西方舞	首演日期及表演
		1976年10月亞洲藝術節表演於大會堂
		1977年2月表演於澳門教區音樂廳
•		1977年8月表演於香港大會堂
		1978年2月表演於香港大會堂
•		1978年5月表演於香港藝術中心（香港芭蕾舞協會）
		1978年10月表演於伊利沙伯遊輪
•		1978年12月表演於香港大會堂（香港芭蕾舞協會）
		1979年於香港藝術中心
		1979年表演於香港大會堂
		1980年5月4–5日為柬埔寨難民募款而編之舞蹈於香港藝術中心
		1980年8月表演於香港藝術中心
		1981年5月表演於香港伊利沙伯體育館
		1982年「神州舞影」於香港灣仔伊利沙伯體育館
		1982年4月10日、17日表演於荃灣大會堂、元朗聿修禮堂
		1982年10月24–25日澳門大會堂
		1983年1月26日表演於香港大會堂
		1985年4月5–6日重演於香港大會堂
		1984年9月表演於香港藝穗會
		1985年1月17–19日表演於香港大會堂（香港舞蹈團）
		1985年5月24–26日重演於香港大會堂（香港舞蹈團）

編號	策劃	編舞	表演	節目名稱	首演日期 及表演	作曲
32		●		《竹影行》(50)	1986年12月17日香港紅磡体育館	陸堯 (音樂總監)
33		●		《一女四男》(51)	1987年4月11–12日荃灣大會堂演奏廳	林尚武 雷思蘭 (現代歌曲填詞)
34	●	●	●	粵舞《帝女花》(52)	1987年5月30–31日香港大會堂演奏廳	屈文中
35		●		女色《粉紅色之潘金蓮》(53)	1987年5月29–31日大會堂音樂廳	羅永暉
36		●		超級模特兒大賽 (54)	1987年6月香港紅磡体育館	徐日勤 (音樂總監)
37		●		和路迪士尼之《白雪公主》(55)	1987年6月	
38		●		《時光動畫》(56)	1987年10月23日香港演藝學院	羅永暉
39	●	●		錢秀蓮舞品集之《開荒語》(57)	1988年1月8–9日城市劇場	羅永暉 譚盾
40		●		全港中國舞大賽《深秋》(58)	1988年6月2日大會堂音樂廳	譚盾
41		●		亞太小姐 (59)	1988年10月24日紅磡体育館	
42		●	●	Lady Macbeth (60)	1988年9月廣州	
43		●	●	拾日譚 (61)	1988年6月18–19日 高山劇場 1988年7月2–3日、8月6–7日 沙田大會堂演奏廳 1988年8月23–28日 1988年9月17–18日 荃灣大會堂演奏廳	達明一派 台北國立藝術館
44		●	●	天遠夕陽多 (62)	1988年9月29–10月8日香港藝術中心	董麗誠
45	●	●	●	映象人生 (63)	1988年11月7–8日香港大會堂劇院	德布西潘德烈斯 格拉斯 梅西安 羅西尼
46		●		映象人生《萬花筒》(63)	1989年1月10–19日 (中國)江門及新會	Philp Glass
47		●		亞視煙花照萬家 (64)	1989年2月7日香港會議中心	春節序曲 李煥之
48	●	●	●	紫荊園、帝女花、萬花筒 (65)	1989年6月3日屯門大會堂 1989年6月17日沙田大會堂 1989年11月20日牛池灣文娛中心劇院 1989年7月29日香港大會堂	杜鳴心、屈文中 Debussy, Glass

時間	舞台佈景	服裝	燈光	演出團体	界別	備註
5分	劉錦泉 (工程總監)	陳俊豪 (美術指導)	雅士威工程 有限公司	樂步社／ 舞林舞蹈學院 香港演藝學院學員	娛樂影視界	耀榮娛樂有限公司 與劉兆銘合作
	王季平 (舞台美術 總設計)	百荻 馮琳	梁廣昌	香港影視劇藝社	粵／話劇	總導演朱克 主演 伍秀芳 羅品超
30分	溫錦昌	陳俊豪 (美術指導)	溫錦昌	樂步社	舞蹈	
20分	黃錦江	黃志強	王關天芝	香港舞蹈團	舞蹈	李碧華編劇／主跳為陳韻茹
40分	黎錦培(美術主任)	林國輝		舞林舞蹈學院	娛樂影視界	主辦亞洲電視
				安樂電影公司	電影界	
40分				聯合交易所	工商界	總策劃梁鳳儀 與劉兆銘合作
40分		白蕙芬		香港演藝學院 、樂步社、沙田 現代舞蹈團、舞 林舞蹈學院、香 港舞蹈團、聯合 交易所	舞蹈	主辦城市當代舞蹈團
分	羅鴻		羅鴻 陸恩美	香港演藝學員代表 余仁華、林小燕、 陳婉玲	舞蹈	主辦香港舞蹈總會
		富才製作 有限公司		舞林舞蹈學院	娛樂影視界	主辦亞洲電視 主跳陳韻茹
				香港影視劇社	舞蹈	中港交流
	楊永德	戴美玲	楊永德	進念二十面體	舞蹈/劇場	導演榮念曾
分	黃錦江、魄藝	謝培邦	王志強、張國永	香港生活劇團	話劇	導演袁立勳與李默合作
分	駱德全	李麗詩 (美術設計)	溫錦昌	香港樂步社	舞蹈	
				新會舞蹈團	舞蹈	
分		富才製作 有限公司		舞林舞蹈學院	娛樂影視界	主辦亞洲電視與徐小明合作編 主演李賽鳳、雪梨、鄭少秋
分		錢愛蓮 李麗詩 楊志穀	溫錦昌	錢秀蓮舞蹈團	舞蹈	

編號	策劃	編舞	表演	節目名稱	首演日期 及表演	作曲
49	●		●	禪舞-蓮花編號三 (66)	1989年7月11-20日	寒山樂隊
					香港演藝學院一號舞蹈室	
50		●		舞牛 (67)	1989年8月沙田大會堂拍攝	羅永暉
51	●			萬寶路賀歲波啦啦舞	1990年1月27日政府大球場	
52	●		●	禪舞：蓮花編號三 (68)	1990年1月30-31日	寒山樂隊
					香港文化中心劇院	
53		●		野人 (69)	1990年3月22-25日	瞿小松
					上環文娛中心劇院	
54	●	●		律動舞神州 (70)	1990年4月28日荃灣大會堂演奏廳	黃伸強
					1990年5月5日沙田大會堂演奏廳	
55	●	●		前衛律動舞神州	1990年5月26日香港演藝學院劇院	黃伸強
56		●	●	Inter-Artes Week Theme (71)	1990年8月21-26日 Purcellrm	羅永暉
				Hong Kong	South Bank Centre London	
				英港演藝跨媒體接觸-香港	1990年12月23, 27-30日重演	
					香港大會堂音樂廳及劇院	
57	●			我獨愛蚊珠 (72)	1990年10月12-13日	馬志輝 (音響設計)
					香港演藝學院劇院	
58		●	●	Journey to the East Part VII (73)	1990年9月17日-10月6日	
				中國旅程七 - 黃泉	Yellow Springs Institute, PA, USA.	
59	●	●	●	草月流一四季 (74)	1990年11月19-20日	羅國治
					香港大會堂劇院	
60		●		香港情懷 (75)	1990年12月14-16日	羅永暉
					上環文娛中心劇院	
61		●		嬉春酒店 (76)	1991年8月3日香港文化中心大劇院	胡偉立
					1992年2月重演 (紅磡體育館)	
62	●		●	二千藝風流	1991年9月6-8日香港演藝學院劇院	寒山樂隊
				禪舞 – 蓮花編號四		羅山度 (特效樂器)
63	●		●	禪舞 – 蓮花編號三及四	1991年9月21至22日	寒山樂隊
					The Asia Society, New York	羅山度 (特效樂器)
64		●	●	香港樣板戲 (79)	1991年10月30至31日	瞿小松
					香港文化中心大劇院	
65		●		萬眾一心耀東華 (78)	1991年12月17日紅磡体育館	羅永暉
						Pop Music
66	●			舞林 –「繽紛十載舞林會」(80)	1992年8月8-9日 APA Lryic Theatre	
67	●			上海香港青少年歌舞口風琴	1993年7月7-9日 文化中心、	
				大匯演 (81)	沙田大會堂、大埔文娛中心	
68		●		搶錢夫妻 (82)	1993年8月	
69		●		草月流一四季	1993年11月13日	羅國治
					World Trade Centre Auditorium	
70		●	●	The Poets Li & Du (83)	1993年12月香港藝術學院劇院	羅國治 (音樂總監)
				狂歌李杜	1995年28-30日沙田大會堂	

間	舞台佈景	服裝	燈光	演出團體	界別	備註
5分	榮念曾	李先玉	溫錦昌	錢秀蓮舞蹈團	舞蹈	香港演藝學院主辦香港舞蹈會議國際舞蹈節
0分	馮敏兒	黃文慧	羅華東	舞牛電影公司	電影界	主跳繆騫人
		萬寶路、Jacket		舞林	啦啦舞	
5分	榮念曾	李先玉	李翰宗	錢秀蓮舞蹈團	舞蹈	藝穗節90'
20分	陳樂儀	黃志強	石達鏗	海豹劇團	現代敍事劇	與羅卡、李默合作
5分	區熾雄	陳俊豪	溫錦昌	錢秀蓮舞蹈團	舞蹈	律動顧問賈美娜（北京教授）
5分	區熾雄	陳俊豪	溫錦昌	錢秀蓮舞蹈團	舞蹈	律動顧問賈美娜（北京教授）
3分	陳樂儀（設計）		Christopher Mok	錢秀蓮舞蹈團	跨媒體	主辦通藝 英國歌唱家May 音樂、導演、何蕙安
	董子蓉		李樹生	香港明愛小組及社區工作服務	歌舞劇	顧問錢秀蓮
				進念二十面體暨 Ping Chong & Company	舞蹈／劇場	導演榮念曾、作曲家瞿小松、視覺藝術家蔡仞姿
5分	陳俊豪（美術指導）	陳俊豪及米紙始用人李先玉	羅德賢	錢秀蓮舞蹈團	Multi-Media Performance	吟詩李默、繪畫葉明及髮形設計 Architects & Heroes
分	湯兆榮	湯兆榮	莫偉強	香港舞蹈團	舞蹈	另有編舞-曹誠淵及郭曉華
0分	III式工作室	陳文輝（造型顧問）	江活強	藝進同學會	話劇	會長周潤發及各電視藝員，舞台導演蕭鍵鏗
分	陳俊豪（美術指導）	李先玉	李樹生	錢秀蓮舞蹈團	舞蹈	畫家劉中行
分		李先玉		錢秀蓮舞蹈團	舞蹈	畫家Bumju Lee
分	王俊傑 Klaus Weber	陳裕光 白惠芬 戴美玲	鍾玉珍	進念二十面體	舞蹈/劇場	導演榮念曾 張平顧問
分		陳俊豪及馮綺梅		東華三院李潤田紀念中學	現代舞劇	
0分	陳俊豪		李樹生	舞林	舞蹈	統籌
分				舞林學生		與上海小熒星合作
				舞林學生	電影	與蕭芳芳合作
	陳俊豪（美術指導）	李先玉	謝羅治	新典舞蹈工作坊	舞蹈	新加坡表演亞洲演藝節
分	陳興泰	陳俊豪	余振球	力行劇社	粵語話劇	導演 袁立勳 林大慶 與羅家英 譚榮邦 鄧宛霞合作

編號	策劃	編舞	表演	節目名稱	首演日期 及表演	作曲
71		●		萬眾一心耀東華 (84)	紅磡体育館	
72		●		洛神 (85)	1994年2月14–19日 新光戲院	
73		●		Laughs & Bags (86) 樂得逍遙	1994年4月10–20日 香港文化中心劇場 1994年4月20–21、23日 西灣河文 娛中心劇院	李永榮
74		●		Wudao'94 水墨吟 (87)	1994年7月 北京國際舞蹈節 沙龍劇場	李永榮
75	●	●		The Transcendence of Chinese Classical Dance 神州舞韻 (88)	1995年7月1日荃灣大會堂 1995年7月2日屯門大會堂	李永榮
76	●	●		中秋舞品-國際兒童舞蹈節 (89)	1995年7月1–11日塞浦路斯	廣東音樂
77	●	●		中國國慶46週年 (紫荊花) (90)	1995年10月1–2日 紅磡体育館	黃伸強
78	●	●	●	字戀狂 (91)	1996年4月27日沙田大會堂演奏廳	羅永暉 盧厚敏 麥偉鑄 林迅
79	●	●		敦煌 (92)	1996年8月10–11日香港大會堂劇院	羅國治
80	●	●		九七慶回歸,中國巡迴之旅 秀蓮舞說 – 字戀狂、四季、律動舞神州 (93)	1997年6月1–15日北京、天津、 長春、上海及珠海	羅永暉 盧厚敏 羅國治 黃伸強
81	●	●		秀蓮舞說 - 九七香港版本 - 字畫篇	1997年9月12–13日香港大會堂劇院	羅永暉
82	●	●		躍出人生人情 - 律動舞神州 四季、帝女花(重演)	1997年11月15日荃灣大會堂演奏廳	
83	●	●		九七舞品展匯、躍出龍的文化 – 字戀狂、四季及帝女花	1997年12月5日多倫多 Markham Theatre	羅永暉 羅國治 屈文中
84		●		Philippine International Dance Day	2000年4月28–30日 West Visayas State University ilos City Cultural Centre	
85		●		Festival TARI 2000	2000年10月4–8日Kuala Lumpur, Malaysia	
86		●		《一日梵唄‧千禧法音》音樂會 (94)	2000年10月31日香港體育館	佛教音樂
87	●	●		【武、極】系列之I (95)	2001年11月9–10日香港大會堂	陳明志(作曲/音樂
88	●	●		【武、極】系列之II (96)	2002年10月11–12日 牛池灣文娛中心劇院	陳明志(音樂總監
89	●	●		【武、極】系列之III – 太極隨想曲	2003年7月11日香港文化中心大劇院	陳明志(音樂總監 Yanni (雅典)
90	●	●		【武、極】系列之IV (98)	2004年11月5–6日香港大會堂劇院	貝多芬
91	●	●		【武、極】系列之V (99)	2006年1月6日香港文化中心大劇院	陳明志(作曲/音樂
92	●	●		【武、極】系列之VI (100)	2007年2月2–3日西灣河文娛中心劇院	陳明志

時間	舞台佈景	服裝	燈光	演出團体	界別	備註
8分				舞林學生 (二中)	慈善綜合 表演晚會	
6分	鄭全 何新榮		廣興舞台佈景 製作公司	福陞粵劇團	粵劇	與羅家英及汪明荃合作
2分	鍾漢標	陳有儀	溫迪倫	力行劇社	話劇	編劇 林大慶 凌嘉勤 導演 陳麗音
分		錢愛蓮		舞林	舞蹈	與北京舞蹈學院同台演出
分	張勇	趙衛華	張勇	北京舞蹈學院 古典舞蹈團	舞蹈	李正一帶團
分		錢愛蓮		舞林	舞蹈	海外交流
		陳俊豪		香港舞蹈總會	舞蹈	十多舞蹈團共60餘人大型舞蹈
5分	徐子雄 (書法顧問) 余振球 (視覺設計)	錢愛蓮	余振球	錢秀蓮舞蹈團	舞蹈	現場音樂演奏 琵琶演奏狂草王靜
5分	王純杰	錢愛蓮	鍾玉珍	錢秀蓮舞蹈團	舞蹈	與甘肅省客席高金榮教授合作
5分	張向明	陳俊豪 錢愛蓮	張向明	錢秀蓮舞蹈團	舞蹈	主辦中國舞蹈家協會 統籌 譚美蓮
5分	蔡仞姿 (視覺顧問)	陳俊豪 錢愛蓮	鄺雅麗	錢秀蓮舞蹈團 舞林大使	舞蹈	
5分	李永昌	錢愛蓮	李永昌	錢秀蓮舞蹈團	舞蹈	
5分	李永昌	錢愛蓮	李永昌	錢秀蓮舞蹈團 (加拿大舞者)	舞蹈	
0分		錢愛蓮		錢秀蓮舞蹈團	舞蹈/工作坊	
0分		錢愛蓮		錢秀蓮舞蹈團	舞蹈/工作坊	
4分				錢秀蓮舞蹈團	舞蹈	
5分	余振球	錢愛蓮	余振球	錢秀蓮舞蹈團	舞蹈	客席嘉賓-李暉
5分	余振球	錢愛蓮	余振球	錢秀蓮舞蹈團	舞蹈	客席嘉賓-吳小清
5分	溫迪倫	錢愛蓮	余振球	錢秀蓮舞蹈團	舞蹈	太極動律顧問王志遠
5分	陳佩儀	錢愛蓮	余振球	錢秀蓮舞蹈團	舞蹈	客席嘉賓-徐一杰
5分	葉月容	錢愛蓮	陳佩儀	錢秀蓮舞蹈團	舞蹈	客席嘉賓-徐一杰
5分	鄭慧瑩	錢愛蓮	黃偉業	錢秀蓮舞蹈團	舞蹈	客席嘉賓-劉綏濱

編號	策劃	編舞	表演	節目名稱	首演日期 及表演	作曲
93		●		王子復仇記 (101)	2007年11月22–25日	劉穎途
					香港文化中心大劇院	
94	●	●		【武、極】系列之VII (102)	2008年3月18日香港文化中心大劇院	陳明志 (音樂總監)
95	●	●		神州舞韻 (103)	2008年9月5日及7日	
					沙田大會堂及屯門大會堂演奏廳	
96	●	●		【武、極】系列之VIII (104)	2011年3月10日 (二場)	
					香港城市大學惠卿劇院	
97				金玉觀世音	2011年3月13–15日	劉建榮
	舞蹈總監				新光戲院	(音樂領導)
					2017年5月26–28日	高潤鴻
					新光戲院	(音樂領導)
98				大唐胭脂	2011年4月3–5日沙田大會堂	高潤鴻
	舞蹈總監					(音樂領導)
99	●	●		上善若水 (105)	2011年11月25–26日	陳明志
					西灣河文娛中心劇院	
100		●		【春之祭】舞蹈博覽 (106)	2013年9月1日沙田大會堂	Igor Stravinsky
101		●	●	大夢 (107)	2013年11月15–17日	潘德恕
					香港文化中心劇場	許敖山
102	●	●		百年春之祭 (108)	2013年11月30日香港文化中心大劇院	Igor Stravinsky
103				徐小明感恩豪情演唱會 (109)	2014年8月15–17日	方文彥
	舞蹈總監				香港演藝學院歌劇院	(音響設計)
104				中華人民共和國成立66周年文藝晚會 (110)	2015年10月1日香港紅磡體育館	朝鮮音樂
	舞蹈總監					
105				亂世未了情 (111)	2016年7月27–31日新光戲院大劇場	劉國瑛
	舞蹈總監				2016年10月25–27日沙田大會堂	(音樂總監)
					2016年11月24–28日新光戲院大劇場	
106				樓台會 (112)	2016年8月12–14日新光戲院大劇場	劉國瑛
	舞蹈總監					(音樂總監)
107	●	●		上善若水 – 加拿大	2016年11月14–19日	陳明志 (音樂總監)
					DB Clarke Theatre - CINARS	
108	●	●		上善若水 – 泰國	2016年12月1–2日 泰國	陳明志
109				紅樓夢 (113)	2017年1月6–8日新光戲院大劇場	劉國瑛
	舞蹈總監					(音樂總監)
110	●	●		舞至善和世界共舞	2017年3月26日	陳明志
					香港文化中心大劇院	(音樂總監)
111	●	●		上善若水 – 韓國	2018年10月19–22日	陳明志
					韓國中國文化中心及首爾廣場	
112	●	●		錢秀蓮舞蹈團30週年 – 武極精選 (115)	2019年5月26日	陳明志
					香港文化中心大劇院	(音樂總監)

間	舞台佈景	服裝	燈光	演出團体	界別	備註
分	李衛民	袁玉英	李衛民	大中華文化全球 協會舉辦 錢秀蓮舞蹈團	話劇	籌款演出 導演 麥秋 主演 馬浚偉 郭羨妮
5分	王梓駿	錢愛蓮	溫迪倫	錢秀蓮舞蹈團	舞蹈	客席嘉賓-李暉
5分	溫迪倫	錢愛蓮	溫迪倫	錢秀蓮舞蹈團	舞蹈	舞林兒童參與
0分	專業舞台	錢愛蓮	專業舞台	錢秀蓮舞蹈團	舞蹈	
分	何新榮 (音樂領導) 何俊 廣興舞台佈景 製作公司	金儀戲劇服裝 有限公司 梁月慧	廣興舞台佈景 製作公司	盛世天戲劇團 製作公司 錢秀蓮舞蹈團	粵劇	李居明編撰與陳好述合作
分	廣興舞台佈景 製作公司	金儀戲劇服裝 有限公司	梁煒康	盛世天戲劇團 錢秀蓮舞蹈團	粵劇	李居明編撰 主演 衛駿輝 陳咏儀 廖國森 阮兆輝
5分	溫迪倫	鄭綺卿	溫迪倫	錢秀蓮舞蹈團	舞蹈	
3分	陳佩儀	香港演藝學院 提供	陳佩儀	錢秀蓮舞蹈團	舞蹈	主辦香港舞蹈總會
0分	王梓駿 (助理舞台設計)	Vivienne Tam	陳焯華	進念二十面體	舞蹈/劇場	導演榮念曾
5分	余振球	錢愛蓮	溫迪倫	錢秀蓮舞蹈團	舞蹈	舞林兒童參與
分	盧綺雯	鄒舜君	許樂民	錢秀蓮舞蹈團 舞林舞蹈學院	娛樂影視界	新昇娛樂製作有限公司 與徐小明合作
分	春天舞台劇 創作有限公司	春天舞台劇 創作有限公司	春天舞台劇 創作有限公司	錢秀蓮舞蹈團	娛樂演藝界	監製 高志森 與徐小明合作
分	廣興舞台佈景 製作公司	金儀戲劇服裝 有限公司	廣興舞台佈景 製作公司	新昇娛樂製作 有限公司 錢秀蓮舞蹈團 舞林舞蹈學院	粵劇	藝術總監徐小明 主演陳培甡 鄧有銀 陳鴻進
分	鄺全	郭金儀	何光榮	新娛國際綜藝製作 舞林舞蹈學院	粵劇	出品人 丘亞葵 主演梁兆明 鄭雅琪
分	陳佩儀	錢愛蓮	陳佩儀	錢秀蓮舞蹈團	舞蹈	
分	陳佩儀	錢愛蓮	陳佩儀	錢秀蓮舞蹈團	舞蹈	
分	石錦全	金儀戲劇服裝 有限公司	何光榮	新娛國際綜藝製作 舞林舞蹈團	粵劇	出品人 丘亞葵 主演梁兆明 鄭雅琪
分	石錦全	錢愛蓮	鄺雅麗 許樂民	錢秀蓮舞蹈團	舞蹈	舞林兒童參與
分	陳佩儀	錢愛蓮	陳佩儀	錢秀蓮舞蹈團	舞蹈	
分	韓家宏 林麗珠 王梓駿	錢愛蓮 唐夢妮	林宛珊	錢秀蓮舞蹈團	舞蹈	太極演出嘉賓劉綏濱、李暉、 徐一杰

附錄 —— 舞者年錄

舞者	西方舞	芭蕾舞	中國舞
年份			
1967			羽扇舞
1969			
1970	蘇格蘭舞		草笠舞
			酒歌
1971	華爾滋舞		蒙古舞
			傘舞
1973		林中仙子	荷花舞
			化蝶
			群英會
1974		黃河之波	插秧
			新疆舞
			草原處處是吾家
			凌波仙子
1975		天鵝湖	弓舞
1976			漁歌
			英雄頌
			霓裳月步
			高山之歌
1977		流浪	
1978		花之舞	
		花之圓舞曲	
1979			梁祝
			飛仙
			朝鮮舞
			巾幗英雄
			嘎吧
			山地舞
1980			
1981			劍與我
1982			待嫁情懷
			安徽花鼓燈
1983			
1984			
1987			
1988			
1989			
1990			
1991			
1993			
1996			
2013			

現代舞	中國現代舞	劇場
火祭		
大風暴		
時鐘		
太空		
豪邁		
日出		
		王子復仇記
空		
還真		
獻給哀鳴者	雲山戀	
	紅樓碎玉	
		達達
	帝女花	
Lady Macbeth		拾日譚
萬花筒		天遠夕陽多
禪舞:蓮花編號三		
	草月流－四季	中國旅程七 - 黃泉
禪舞:蓮花編號四		香港樣版戲
		狂歌李杜
	字戀狂	
		大夢

附錄 ── 編舞年錄

	社會	文學
1969		
1971	《大風暴》	
1973	《時鐘》	
1974	《太空》	
1976		
1979	《獻給哀鳴者》	
1983		《紅樓碎玉》
1985		《搜神之女媧補天》
1986	《竹影行》	
1987	《時光動畫》	《帝女花》
		《女色 ── 粉紅色之潘金蓮》
1988	《開荒語》	《拾日譚》
	《映象人生「萬花筒」》	《天遠夕陽多》
1989		
1990	《香港情懷》	
1996		
2001		
2002	《武極二》太極推手	
2003		《武極三》太極隨想曲
2004		
2005		
2006		
2007		
2011		
2013		
2019		

藝術	哲學
《火祭》	
《日出》	
	《空》《還真》
《紫荊園》	
《禪舞IV》	
《律動舞神州》	
《草月流──四季》	
《字戀狂》	
《敦煌》	
	《武極一》太極
	《武極二》太極推手
	《武極三》太極隨想曲
	《武極四》內家拳變奏舞
	《武極五》八卦
	《武極六》易經
	《武極七》黃帝內經
	《上善若水》
	《百年春之祭》
	《舞極精選》

《大風暴》| **1971年2月** | **堅道明愛禮堂** | 編舞 / 錢秀蓮 | 舞者 / 蘇倩儀 錢淑貞 李少芬 邵應椿 王炳勳 潘佩英 潘佩喬 容素艷 鄧基明 曾昭傑 溫月如 鄧碧娣 何家正

《時鐘》| **1973** | **香港大會堂** | 編舞 / 錢秀蓮 | 舞者 / 錢秀蓮 溫月如 區熾雄 楊志毅 曾昭傑 李偉強 楊惠兒 潘佩英 蘇倩儀 錢淑貞 李嘉寶 李燕娟 梁鳳弟 容素艷 關愛嫻 凌志美 李少芬 邵應椿 王炳勳 鄧基明

《太空》| **1974年3月4日** | **香港大會堂 – 堅道明愛(樂步社) 週年表演晚會** | 編舞 / 錢秀蓮 | 舞者 / 溫月如 梁莉嬌 趙桂蓮 徐桂嬋 蘇倩儀 譚鳳儀 楊樂常 潘佩喬 潘佩英 唐慧坤 容素艷 曾昭傑 區熾雄 何家正

《日出》| **1976年7月18至–19日** | **香港大會堂** | 編舞 / 錢秀蓮 | 作曲 / 陳健華 | 舞者 人 / 錢秀蓮 | 黑夜 / 馮綺梅 李少芬 陳懷湘 | 風 / 區熾雄 王炳勳 鄧基明 | 雲 / 許秀玉 潘佩喬 陳淑勤 | 綠葉 / 楊志毅 何家正 梁仁廣 | 露水 / 蘇倩儀 何錦英 麥秀珍

《空》| **1979** | **香港藝術中心** | 編舞 / 錢秀蓮 | 舞者 / 錢秀蓮 馮綺梅 區熾雄 楊志毅

《還真》| **1979** | **香港大會堂** | 編舞/錢秀蓮 | 音樂/林樂培之《天籟》| 服裝 / Serge Roland | 佈景 / 陳俊豪 | 舞者 原始 / 錢秀蓮 李少芬 馮綺梅 楊志毅 鄧基明 區熾雄 | 文明 / 蘇倩儀 潘佩喬 梁鳳娣 張雪晶 王炳勳 韓志成 何志成

《獻給哀鳴者》| **1980年5月4至5日** | **香港藝術中心** | 編舞 / 錢秀蓮 | 音樂 / 喜多郎之 《天界大地》| 美術設計 / 郭孟浩 | 舞者 / 樂步社社員

《紅樓碎玉》| **1985年4月5-6日** | **香港大會堂音樂廳** | 編導 / 錢秀蓮 | 作曲 / 羅永暉 | 美術指導 / 陳俊豪 | 劇本 / 曹志光 | 書法 / 陳若海 | 技術指導 / 邱夢痕 | 服裝 / 黎笑齊 馮綺梅 | 書法 / 陳若海 | 舞者 林黛玉——錢秀蓮 賈寶玉——楊志毅 薛寶釵——馮綺梅 金 鎖——區清薇 通靈玉——區熾雄

《搜神之女媧補天》 | 1985年1月17至19日、5月24至26日 | 香港大會堂 | 編舞 / 錢秀蓮 | 音樂 / 林敏怡 | 服裝/陳顧方 | 佈景/魯氏美術製作公司 | 主要舞者 / 殷梅 陳茹 | 小泥人/ 舞林舞蹈學院

《竹影行》(海會雲來集藝演 | 1986年12月17日 | 香港紅磡體育館 | 編舞 / 錢秀蓮與劉兆銘合作 | 演出 / 舞林舞蹈學院 香港演藝學院 樂步社 | 音樂總監/ 陸堯 | 造型設計/ 陳俊豪 | 舞者/ 司徒美燕 梁家權 林小燕 黃家儀 趙月媚 彭美玲 何靜雯 袁美裘 黎賢美 張美珠 麥秀珍 林淑芳 周潔貞 李永雄 關愛華 陳嘉儀 陳淑勤 孔美倫 張美寶 鄒璧珊 錢敏芝 錢敏琪 雷美貞 劉聿蓮 唐福明 梁淑恩 梁仁廣 羅伙嬌 潘佩喬 黎淑冰 陳鑽芬 吳子萍

《女色——粉紅色之潘金蓮》 | 1987年5月29至31日 | 香港大會堂音樂廳 | 編導/錢秀蓮 | 演出 /香港舞蹈團 | 音樂/ 羅永暉 | 服裝設計/ 黃志強 | 佈景/黃錦江 | 舞者/陳韻茹

《帝女花》 | 1987年5月30至31日 | 香港大會堂劇院 | 編導 / 錢秀蓮 | 音樂 / 屈文中 《帝女花幻想曲》帝女花粵劇樂曲 | 美術指導 / 陳俊豪 | 技術監督 / 溫錦昌 | 服裝設計/ 楊志毅 | 演出/ 樂步社 | 舞者/ 長平公主——錢秀蓮 周世顯——楊志毅 宮女——陳潔德 袁美述 黎賢美 孔美倫 司徒美燕 道姑、連理樹——趙月媚 賴潔儀 蘇潔明 麥秀珍 林小燕

《映象人生「萬花筒」》 | 1988年11月7至8日 | 香港大會堂劇院 | 編舞 / 錢秀蓮 | 音樂 / 德布西 潘德烈斯基 格拉斯 梅西安 羅西尼 | 舞台佈景 / 駱德全 | 燈光 / 溫錦昌 | 服裝設計 / 李麗詩 | 演出 / 香港樂步社 | 舞者/生命之旅程—— 錢秀蓮 楊志毅 / 保護章法——周潔貞 陳潔德 關燕雲 鄺美娟 李美恩 李美坤 / 誰勝誰負——黎賢美 袁美述 孔美倫 蘇潔明 / 殘食世界—— 錢秀蓮 全體 / 尋根熱潮 ——全體 黎賢美 袁美述 周潔貞 蘇潔明 林小燕 陳潔德 關燕雲 鄺美娟 孔美倫 李美恩 李美坤 吳雪儀

《開荒語》 | 1988年11月7至8日 | 1988年1月8至9日 | 香港城市劇場 | 編舞 / 錢秀蓮 | 服裝/白蕙芬 | 演出/ 香港舞蹈團 陳韻茹 | 香港演藝學院 / 余仁華 林小燕 陳婉玲 | 舞

林舞蹈學院 ｜ 樂步社 ｜ 沙田現代舞蹈團 / 白蕙芬 鄭楚娟 李佩嫻 盧秀琼 廖小琴 梁迺成 ｜ 聯合交易所 / 陳坤寶 周綺薇 黎浩能 張偉光 羅錦文 譚秀芬 黃秀媚

《紫荊園》1989年7月29日 ｜ **香港大會堂** ｜ 編舞 / 錢秀蓮 ｜ 音樂 / 杜鳴心《小提琴協奏曲》 (1987) ｜ 服裝設計 / 錢愛蓮 ｜ 舞蹈員 / 袁美逑 陳潔德 黎賢美 孔美倫 司徒美燕 趙月媚 林小燕 賴潔儀

《禪舞——蓮花編號四》1991年9月6至8日 ｜ **香港演藝學院戲劇院** ｜ 藝術總監 / 錢秀蓮 編舞 / 李先玉 ｜ 音樂 / 寒山樂隊 ｜ 演奏 / 衛庭新 許裕成 龍向榮 ｜ 特效樂器音響 / 羅山度 ｜ 美術指導 / 陳俊豪 服裝設計 / 李先玉 陳俊豪 ｜ 畫家 / 劉中行 ｜ 舞者 / 司徒美燕 容澄心 韓錦濤 許麗容

《前衛律動舞神州》 ｜ **1990年5月26日** ｜ **香港演藝學院歌劇院** ｜ 藝術總監及編導 / 錢秀蓮 ｜ 動律顧問 / 賈美娜 ｜ 音樂總監 羅永暉 ｜ 作曲 / 黃伸強 ｜ 美術指導 / 陳俊豪 ｜ 技術總監 及燈光設計 / 溫錦昌 ｜ 舞蹈員 / 楊志毅 陳潔德 袁美逑 司徒美燕 陳婉玲 賴潔儀 趙月媚 蘇 潔明 黃茹 鄭楚娟

《草月流——四季》 ｜ **1990年11月19至20日** ｜ **香港大會堂劇院** ｜ 藝術總監 / 編舞 / 錢秀蓮 ｜ 美術指導 / 陳俊豪 ｜ 作曲 / 羅國治 ｜ 詩詠 / 李默 ｜ 繪畫 / 葉明 ｜ 髮型設計 / Architects and Heroes Hair Gallery ｜ 舞者 / 錢秀蓮 陳潔德 司徒美燕 趙月媚

《香港情懷》〈時光動畫編號四〉 ｜ **1990年12月14至16日** ｜ **上環文娛中心劇院** ｜ 演出 / 香 港舞蹈團 ｜ 編舞 / 錢秀蓮 ｜ 作曲 / 羅永暉 ｜ 音樂 / 德布西 潘德烈斯基 格拉斯 梅西安 羅西尼 ｜ 服裝及舞台佈景 / 湯兆榮 ｜ 燈光 / 莫偉強 ｜ 舞者 / 強硬派——陳文彬 陳慧彬 周金毅 鄭書正 方紅 王林 邱龍 / 溫和派——陳紹傑 周煒嫦 羅嘉寶 林麗達 林三妹 吳淑芬 丘文紅 黃國強 黃廣樹 / 中立派 —— 蔡運賢 吳文安 劉傑仁 王榮祿 曾可為 葉步鷗 /? 派 —— 范慶安 方秀蓮 劉碧琪 李嘉莉 沈瑞芳 杜紹樑 黃恒輝 袁麗華

《字戀狂》｜ **1996年4月27日 沙田大會堂演奏廳** ｜ 藝術總監 / 編舞 / 錢秀蓮 ｜ 書法顧問 / 徐子雄｜音樂總監 / 作曲 / 羅永暉｜技術總監 / 燈光設計 / 余振球｜服裝設計 / 錢愛蓮 ｜作曲 / 林迅 盧厚敏 麥偉鑄 ｜ 現場演繹中樂小組 ｜ 琵琶獨奏 / 王靜 ｜ 演奏者 / 朱紹威 王志聰 周展彤 張瑋璇 梁靄凝 ｜ 動律探索 / 舞者 錢秀蓮 麥秀慧 鄭楚娟 林小燕 楊麗冰 余豔芬 劉國健 邱麗殷 許宗宇 陳芷君

《敦煌》 ｜ **1996年8月10至11日** ｜ **香港大會堂劇院** ｜ 藝術總監 / 編舞 / 錢秀蓮 ｜ 敦煌 動律顧問 / 高金榮｜作曲 / 羅國治｜佈景設計 / 王純杰｜服裝設計 / 錢愛蓮 ｜ 動律探索舞 者 / 楊麗冰 林曉珮 陳翠蓮 李文鳳 李以珊 ｜ 實習舞者 / 葉詩慧 梁珮珊 楊麗梅 周曉雯 林靄雯 馮寶盈

《武極系列一 》｜ **2001年11月9至10日** ｜ **香港大會堂劇院** ｜ 藝術總監 / 編舞 / 錢秀蓮 ｜ 太極動律顧問 / 王志遠 (嫡傳楊式太極拳宗師傅鍾文、沈壽傳人) ｜ 武術舞蹈動律顧問 / 劉廣來 (北京舞蹈學院武術舞蹈導師) ｜客席太極表演嘉賓 / 李暉 (2001年東亞運動會太極 拳金牌得主) ｜ 音樂總監及作曲 / 陳明志 ｜ 技術總監 / 燈光設計 / 余振球 ｜ 服裝設計 / 錢愛蓮｜舞者 / 張潔華 陳佳伶 余豔芬 陳芷君 歐嘉美 關慧儀 孫鳳枝 王麗虹 周曉雯 楊麗梅 ｜ 實習舞者/ 梁珮珊 李迪瑩

《武極系列二》｜ **2002年10月11至12日** ｜ **牛池灣文娛中心劇院** ｜ 藝術總監 / 編舞 / 錢秀蓮 ｜ 太極動律顧問 / 王志遠 (嫡傳楊式太極拳宗師傅鍾文、沈壽傳人) ｜ 武術舞蹈動律顧問 / 劉廣來 (北京舞蹈學院武術舞蹈導師) ｜巫極動律顧問 / 劉綏濱 (中國青城派武術掌門人) ｜ 客席表演嘉賓 / 吳小清 (世界武術錦標賽三連冠得主) ｜音樂總監 / 陳明志｜技術總監 / 燈 光設計 / 余振球 ｜服裝設計 / 錢愛蓮 ｜ 音樂 / 史特拉汶斯基之名作《春之祭》樂曲 ｜ 動律探 索者 舞者/曹寶蓮 余豔芬 譚潔瑜 歐嘉美 王麗虹 盧慧儀 周曉雯 楊麗梅 ｜ 舞者/梁珮珊 葉詩慧 ｜ 實習舞者/黃寶玲 黃文亮 李迪瑩 黃佩瑜

《武極系列三》 | 2003年11月7日 | **香港文化中心大劇院** | 藝術總監/編舞/錢秀蓮 |

太極動律顧問 / 王志遠(嫡傳楊式太極拳宗師傅鍾文、沈壽傳人) | 音樂總監 陳明志 |

音樂/ Yanni | 技術總監/燈光設計:余振球 | 服裝設計 / 錢愛蓮 | 動律探索 舞者/ 曹寶蓮

丁平 余豔美 王麗虹 盧慧怡 徐茵祈 曹麗瑩 楊麗梅 | 舞者/ 梁珮珊 葉詩慧 | 實習舞者/

黃珮瑜 張秀文 | 舞林舞蹈學院學員/ 錢雅怡 區仲祈 張慶瑩 韓柏誼 袁嘉潁 陳曉晴 麥琬兒

郭津懿

《武極系列四》 | 2004年11月5-6日 | **香港大會堂劇院** | 藝術總監/編舞 / 錢秀蓮 | 音樂

/ 貝多芬《第九交響曲》 | 太極動律顧問 / 王志遠(嫡傳楊式太極拳宗師傅鍾文、沈壽傳人) |

武術動律顧問 / 徐偉軍(北京體育大學武術系教授、武術八段) | 武術指導及客席表演嘉賓/

徐一杰(山東省武術錦標賽太極拳金牌得主) | 音樂總監 / 陳明志 | 技術總監/燈光設計 /

余振球 | 服裝設計 / 錢愛蓮 | 舞者/曹寶蓮 丁平 歐嘉美 盧慧怡 王麗虹 王丹琦 陳楚鍵

霍嘉穎 | 舞者/梁詠賢 楊麗梅 葉詩慧 | 實習舞者/ 司徒潔瑩 袁嘉雯 區仲祈 韓柏誼 陳曉晴

《武極系列五》 | 2006年1月6日 | **香港文化中心大劇院** | 藝術總監/編導/錢秀蓮 | 易學

顧問 / 湯偉俠博士| 武術指導/ 客席表演嘉賓 / 徐一杰(全國武術太極拳錦標賽冠軍) | 音樂

總監 / 作曲 陳明志| 現場古箏敲擊演奏 / 國立台南藝術大學 | 燈光設計 / 陳佩儀 | 服裝

設計 / 錢愛蓮 | 舞者/曹寶蓮 丁平 歐嘉美 盧慧怡 王麗虹 廖展邦 莊錦雯 鄭健敏 | 舞者/

周曉雯 楊麗梅 梁珮珊 葉詩慧 | 實習舞者/ 梁珮葦 曾惠姿 張鈺瑛 區仲祈 張慶瑩 陳曉晴

陳善騏 | 群眾/ 錢卓豪 吳泳漩 鄧諾平 王儀恩 朱秀昕 陳彥彤 朱偉基 施穎彤 麥慧婉 羅潤菲

林曉 盧穎怡 | 太極同樂/ 舞林舞蹈學院 浸信會沙田圍呂明才小學

《武極系列六》 | 2007年2月2至3日 | **西灣河文娛中心劇院** | 藝術總監/編舞/ 錢秀蓮 |

武術指導/顧問/ 徐偉軍(北京體育大學武術系教授、武術八段) | 武術指導/客席表演嘉賓/

劉綏濱(中國青城派武術掌門人) | 音樂總監/作曲 / 陳明志 | 現場演奏 / 上海音苑女子樂團

｜燈光設計 / 黃偉業｜服裝設計 / 錢愛蓮 ｜ 動律探索 舞者/ 曹寶蓮 黎德威 歐嘉美 盧慧怡 王麗虹 劉鳳儀 徐茵祈 莊錦雯 周曉雯 楊麗梅 林慧恩 蕭惠珊

《武極系列七》｜ 2008年3月18日 ｜ 香港文化中心大劇院 ｜ 藝術總監/編舞/ 錢秀蓮 ｜ 顧問 / 王志遠(嫡傳楊式太極拳宗師傅鐘文、沈壽傳人) ｜ 黃鐵軍(北京中醫藥大學醫學博士) ｜胡曉飛(北京體育大學傳統體育養生學教授)｜客席表演嘉賓/ 李暉(2001東亞運動會太極拳金牌得主) ｜ 音樂總監/ 陳明志 ｜ 燈光設計 / 溫迪倫｜服裝設計 / 錢愛蓮 ｜ 動律探索 舞者/ 曹寶蓮 歐嘉美 王麗虹 王丹琦 鄭健敏 嚴單鳳 莊錦雯 蕭惠珊 ｜ 舞者/ 關慧儀 周曉雯 林慧恩 鍾潔心 葉詩慧 ｜ 實習舞者/ 何詩欣 區仲祈 吳儷心

《上善若水》｜ 2011年11月25至26日 ｜ 西灣河文娛中心劇院 ｜ 藝術總監/編舞/ 錢秀蓮 ｜ 動律顧問 / 劉綏濱 ｜ 音樂總監/作曲/ 陳明志 ｜ 畫 / 葉明 ｜燈光設計 / 溫迪倫 ｜ 動律探索 舞者/ 曹寶蓮 關慧儀 王麗虹 莊錦雯 廖展邦 黃磊 胡曉歐 王璩婧 ｜ 舞者/ 陸芷欣 何詩欣 廖慧儀 梁曉琳 鄧曉彤 陳珮珊

《百年春之祭》｜ 2013年11月30日 ｜ 香港文化中心大劇院 ｜ 藝術總監/編舞/ 錢秀蓮 ｜ 作曲 / 伊果·史特拉汶斯基 ｜ 燈光 溫迪倫 ｜ 舞者/ 關慧儀 歐嘉美 盧慧儀 莊錦雯 何詩欣 廖慧儀 陳佩珊 梁曉琳 姚珈汶 顏頌然 李嘉雯 陳美娟 唐志文 錢雅怡 陳曉晴 莊鎮鴻 何世民 陳錦江

《武極精選》｜ 2019年5月26日 ｜ 香港文化中心大劇院 ｜ 藝術總監/編舞/ 錢秀蓮 ｜ 舞台佈景/ 韓家宏 林麗珠 王梓駿 ｜ 音樂總監/ 陳明志 ｜ 現場演奏/ 葉安盈 洪聖之 ｜ 服裝設計 / 錢愛蓮 唐夢妮｜燈光/ 林宛珊 ｜ 演出嘉賓/ 劉綏濱 李暉 徐一杰 ｜ 動律探索 舞者/ 王麗虹 莊錦雯 程偉彬 何詩欣 陳美娟 張梓欣 梁凱彤 李雯 龍維尚 張皓瑤 葉穎潼 鍾潔心 ｜ 香港演藝學院舞者/陳玉幸 陳曉玲 何知琳 黎佩琳 林禧雯 劉卓褘 李慧忻 李苡淇 黎嘉嘉 盧心瑜 曾嘉儀 鄭曉彤

國際交流演出名錄

《英港演藝跨媒體接觸 Inter-Artes Week Theme Hong Kong》 | 1990年8月21-26日
| **英國倫敦** | 舞蹈編排 / 錢秀蓮 | 舞蹈員 / 錢秀蓮 陳潔德

《禪舞-蓮花編號IV》 | 1991年9月21–22日 | **美國紐約亞洲會所** | 編舞 / 服裝設計 李先玉
| 舞蹈員 / 錢秀蓮 司徒美燕 容澄心 許麗容 韓錦濤

《十五屆國際現代舞蹈節》 | 1996年 | **韓國漢城** | 藝術總監 / 錢秀蓮 | 舞蹈員 / 錢秀蓮
麥秀慧 鄭楚娟 林小燕

《中國巡迴之旅》(北京、天津、長春、上海、珠海) | 1997年6月1–15日 | 藝術總監 / 錢秀蓮
| 作曲 / 羅永暉 羅國治 黃伸強 | 行政事務總監 / 陳永泉 | 舞台監督 / 張向明 | 舞台監督助
理 / 林志雄 林智勇 | 化妝/服裝主任 劉敏儀 | 舞蹈員 / 曹寶蓮 李文鳳 鍾瑋 劉美儀 盧桂葉
馬家毅 吳金萍 孫碧枝 李佩佩

《九七舞品展匯》 | 1997年12月5日 | **加拿大多倫多** | 藝術總監 / 錢秀蓮 | 作曲 / 羅永暉
林迅 盧厚敏 羅國治 屈文中 | 舞台燈光 / 李永昌 | 服裝 / 錢愛蓮 | 舞者 / Julia Au |
Barbara Baltus | Valerie Calven | Jeffrey Chan | Lilian Ma | Keiko Nabeta | Jessica
Runge | Jady Sit | Tercy Stafford | Carly Wong

《菲律賓國際舞蹈節》 | 2000年4月28-30日 | 藝術總監 / 錢秀蓮 | 行政統籌 / 陳永泉 |
舞蹈員 / 陳佳伶 李文鳳 張珮 周曉雯 楊麗梅 梁珮珊 方荔 杜家儀 趙一凡 馬靜賢

《馬來西亞Festival TRAI 2000》 │ 2000年10月4-8日 │ 藝術總監 / 錢秀蓮 │ 行政統籌 / 陳永泉 │ 燈光 / Josephine Phoa Su Lin │ 舞蹈員 / 陳佳伶 余艷芬 李文鳳 楊麗梅 葉詩慧 關慧儀 │ wabuchi Kayo │ Eve Shak Yuen Man

《龍騰神州》(北京奧運會) │ 2008年 │ 北京 │ 藝術總監 / 錢秀蓮 │ 行政 / 王梁潔華 │ 服裝設計 / 錢愛蓮 │ 舞蹈員 / 曹寶蓮 歐嘉美 王麗虹 鄭健敏 莊錦雯 嚴單鳳 楊麗梅 梁珮珊 何詩欣 吳儷心 區仲祈 甘佩珊 陳曉晴 袁嘉瀨 曾惠姿 麥琬思 麥琬兒 金楚傑

《CINARS加拿大》 │ 2016年11月14-19日 │ 加拿大滿地可 │ 藝術總監 / 錢秀蓮 │ 行政 / 邱思詠 │ 舞台燈光 / 陳佩儀 │ 舞蹈員 / 林恩滇 歐嘉美 王麗虹 莊錦雯 周曉雯 唐鑫 張梓欣

《泰國國際舞蹈節》 │ 2016年12月1–2日 │ 泰國 │ 藝術總監 / 錢秀蓮 │ 行政 / 邱思詠 │ 舞台燈光 / 陳佩儀 │ 音樂總監 / 陳明志 │ 舞蹈員 / 林恩滇 歐嘉美 王麗虹 莊錦雯 周曉雯 唐鑫 張梓欣

《韓國表演之旅》 │ 2018年10月19–22日 │ 韓國中國文化中心 首爾廣場 │ 藝術總監 / 錢秀蓮 │ 行政 / 邱思詠 │ 舞台燈光 / 陳佩儀 │ 舞蹈員 / 林恩滇 歐嘉美 王麗虹 張梓欣 姚珈汶 陳美娟 陳嘉棋

1950	生於廣東省東莞縣石龍鎮
1955	定居香港，就讀寶血幼稚園、小學、中學
1964	中三代表班演講比賽，因膽怯失場，遂決定爭取任何在舞台的機會，隨即參加學校的戲劇組，作了後來電視及演藝工作的伏筆。

學習感應演藝期

1967	第一次自編自演中國舞《羽扇舞》，中學畢業後從事教學工作。
1969	跟隨留法回港劉兆銘學習芭蕾舞於大會堂。並參加堅道明愛中心的樂步社。師隨徐榕生研習畫。
1970	任樂步社主席，策劃週年晚會歷15年。開畫展與樂步社週年表演同期在大會堂高座及低座舉行，然貴精不貴多，遂決定放棄繪畫，集中鑽研舞蹈。
1972	香港羅富國師範學院畢業。
1973	獲無綫電視總監周梁淑怡賞識作兔兔店經理，並為電視拍《七十三》劇集，飾演陳有財的女朋友，為一社會工作熱血青年。
1980	籌劃《獻給哀鳴者》為柬埔寨難民籌款，團結香港舞蹈界。參與香港舞蹈總會暑期國際舞蹈營，認識北京舞蹈學院孫光言老師及馬力學老師，為後來舞蹈教學及推廣合作結緣。
1981	創立「舞林舞蹈學院」，希舞蹈教育更有系統及可普及化。

深造研習試驗期

1982	赴北京舞蹈學院研習民間舞，認識豐富的中國文化，為未來的創作及教學鋪路，影響後來創作帶有中國文化色彩。
1983	赴紐約瑪莎葛肯研習現代舞、拉班動律分析。

| 1986 | 赴美回港前參與美國舞蹈節，橫跨美國東西岸研習藝術總監、編舞課程及工作坊，為探索現代舞劃完美的句號。 |

探索創作實踐期 I

1989	成立「錢秀蓮舞蹈團」，希透過舞團由心發表舞作。同年獲「香港藝術家聯盟之舞蹈家年獎」。
1994	獲得「英國劍橋國際傳記中心」的20世紀成就獎。
1995	獲得「美國傳記學會」頒授當代傑出人士及終身成就獎。
1997	香港回歸中國，應中國舞蹈家協會邀請，選為唯一代表香港的舞團，巡迴中國五大城市表演，包括長春、北京、天津、上海、珠海。作品：《字戀狂》、《四季》、《律動舞神州》。移居加拿大多倫多。
1998	完成加拿大以當地外國舞者發表《四季》、《字戀狂》、《帝女花》晚會後回港。
1998	開始就讀美國紐普大學工商管理碩士及博士課程，希望尋找藝術舞團自力更生的可能性。
1999	開始學太極於太古城永年太極社，師從王志遠。
2000	獲北京舞蹈學院委任為香港代表之高級考級教師。

探索創作實踐期 II

2001	開始為期八年的《武極》創作，探索歷程，分赴武當山、少林寺，陳家溝采風武術太極。獲《香港舞蹈歷史》一書列為香港第一代編舞家。
2002	美國紐普大學工商管理博士學位畢業。
2004	赴北京體育大學作訪問學者，研究武術太極。擔任香港舞蹈總會副主席。
2008	完成《武極》七集，赴奧運大型文藝盛典「龍騰神州——大型文藝晚會」演出，是次表演為太極、扇韻。

2010　獲香港藝術發展局資助，結集出版《武極》舞蹈探索書冊。

2011　探索響應香港西九文化之都的使命，舞團及提高香港市民文化水平之道。遂就讀香港演藝學院舞蹈編舞系碩士。

2011　中、港、台十間大學演講，講題為「當代中國文化——傳承與創新《武極》」

2013　於台灣中國文化大學The 6th Asia Pacific Conference on Exercise & Sports Science（Apcess 2013）演講創舞歷程，因一歐洲學者希能觀演以了解當代中國文化舞蹈，遂埋下帶團巡迴外國演出之伏筆。

2015　優異成績畢業於香港演藝學院並獲院長獎學獎。同年參加韓國之PAMS2015，為作品面向世界推介的準備。

2016　開始國際巡迴表演第一站——泰國舞蹈節、加拿大CINARS藝術節

2017　應邀赴巴西於BRICSESS金磚五國國際會議作演講嘉賓

2018　國際巡迴表演第二站——韓國首爾。北京舞蹈學院委任為香港代表中考考官，赴中國監考

2019　應邀赴南非BRICSESS金磚五國國際會議作演講嘉賓。被列為香港當代編舞家作品研究1980－2010之六位編舞家之一，作品被發表於《香港當代舞蹈歷史、美學及身分探求》書冊。

2020　獲香港藝術發展局資助，出版《舞中生有》五十年舞蹈探索一書

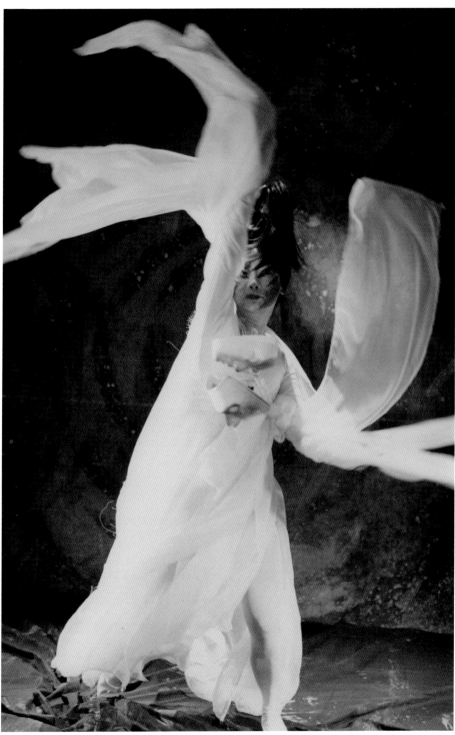

《字戀狂》狂歌醉舞,揮袖成書;隨心而為,無悔是道。

後記

　　從心中有志於做「無中生有」的工作，經五十年的創作歷程，雖然橫跨畫、劇、舞、武，以最後舞蹈與武術太極而形成的「當代中國文化舞蹈」，此歷程由1967年的伏筆至2019年，經歷了尋根、探索、實驗，再探索，再深化，實驗再探索，進而最後祈把所得回歸於四海。自己人生的尋找「舞中生有」的疑問，尋求自己的方向，一切純聽心靈的召喚，隨意及靠感覺出發。在旅程中，家人問我為何花時間花金錢，從事藝術創作，我不知道！但我喜歡，在北京體育大學教授問為何經過多年的赴北京體育大學研習、探索，而回香港只作一二晚表演，全年便是為此而做，經過八年之多？我回答不知道，但我心中喜歡，因願把時間用在文化創作上。我亦反問為甚麼，我曾是這樣問好友 Dr. Paulette Cote，因我自己也不知道為甚麼，她說妳像兒童喜歡遊戲，藝術創作是妳的遊戲，這令我醒悟，真正從事藝術便要在無求及隨意從心而發，「喜歡、愛」便是創作的根源和動力，相信不為甚麼，願意放時間及放心思往探索及實踐，是我完成這五十年的「舞中生有」之道。

　　回顧在人生尋覓創作旅途中，深感自由的可貴，香港是一福地，因她容許我自由地發表所思，不受任何的形式及限制，深感藝術與我之間受經濟及各挫折的拉鋸下，可容許我一時頻密的工作，亦有一時無奈地休息，使生活有實虛的變化，避免了因太易成功獲滿足而放棄。深感在這金融之都較現實的社會下，更驅使我感文化的探索及理想的追求的重要。最後反觀作品帶有中國文化的色彩，用當代的手法展示「洋為中用」，及中西文化交流的作品乃我的表達方向。雖受近代的全球化及流行以不同媒體，不用主題而以即興及互動創作的大趨勢影響，但我仍喜表達以發揚中國文化，反映當下所見所聞而作出的當代中國文化舞蹈。或許有人評為未合潮流，特別是香港回歸中國後，香港社會有排華崇外的趨勢，我仍選擇推介博大精深的中國文化，以新眼光及視野，創演當代新舞姿，呈現予大家分享。

五十年「舞中生有」的歷程,予年輕人之提示及分享成果心得為:

－ 目標明確,集中不旁騖。

－ 自我成全,不計較得失。

－ 不跟風,隨真心。

－ 努力學習,永遠不會太遲。

－ 若有阻礙,停一停、想一想,再前進。

－ 成功失敗不重要,享受過程,問心無疚。

－ 世界沒有平等,因我們每人先天後天均是不同,故不用比較他人,而是比較自己是否在進步及向好中。

－ 宜包容、博覽、和而不同。

－ 世界瞬息萬變、創意宜隨心和國際而變化。

Elegance International 10.1989 (photo by Elvent Lee)

中國文化之太極是一圓的軌跡,再重新出發,我未來的選擇未必全力在「舞中生有」,它只是我深化與再進步之探求,而我今再找尋平淡的「無中生有」,每一分每一秒,過去不可追,未來亦不知,要當下自然選擇及體驗。「愛」這字令我感悟了孩童時不明白母親選擇的平凡生活方式的答案。香港這金融之都更需要成為文化智慧之城,愛「天、地、人」,每一刻活在當下,以齊家、治國、平天下概念,以達世界和諧共處,將是我探索在21世紀時,希望能做的新篇章,不知會是甚麼。求索未來,希望十年後再為大家分享「無中生有」之新領悟。

最後人生在世上如太空中的微塵,在宇宙的時光隧道,光纖年的閃過,是短促。我們雖是渺小,但在造物主的計劃中,它有一定的位置,若沒有這粒星塵,便不是祂原來的計劃藍圖了,但這塵粒可發出的光亮是因四周星的照耀,我在「舞中生有」的旅途中,除了家人、老師外,更多謝所有相識者及合作者,你們的扶持及鼓勵,使我這粒塵有閃爍的一刻,照耀未來的有心人,可繼續行「舞中生有」的「道」。

www.cosmosbooks.com.hk

書名	舞中生有
作者	錢秀蓮
責任編輯	郭坤輝　徐小雯
協力	張潔華　梁頌欣
設計顧問	靳埭強
設計	余振凌
封面攝影	王盛信
攝影	冼偉強　王盛信　黃其新　鍾漢榮
出版	天地圖書有限公司
	香港黃竹坑道46號
	新興工業大廈11樓（總寫字樓）
	電話：2528 3671 傳真：2865 2609
	香港灣仔莊士敦道30號地庫（門市部）
	電話：2865 0708　傳真：2861 1541
印刷	亨泰印刷有限公司
	香港柴灣利眾街德景工業大廈10字樓
	電話：2896 3687 傳真：2558 1902
發行	香港聯合書刊物流有限公司
	香港新界大埔汀麗路36號中華商務印刷大廈3字樓
	電話：2150 2100　傳真：2407 3062
出版日期	2020年11月／初版・香港

香港藝術發展局
Hong Kong Arts Development Council 資助

香港藝術發展局全力支持藝術表達自由，本計劃內容並不反映本局意見。